INSPIRING
PACKAGE
DESIGN

INSPIRING
PACKAGE
DESIGN

인 스 파 이 어 링 **패 키 지 디 자 인**

크리스 판 우펠렌 지음

이희수 옮김

아트인북

CONTENTS

들어가는 말

이 책에는 패키지 디자인 세계의 판도가 한눈에 들어오는 프로젝트들이 광범위하고 다양하게 소개되어 있다. 패키지가 기능적 역할만 하면 된다고 생각할지도 모르겠지만 실은 제품의 '얼굴'에 해당하는 것이 패키지이다. 잠재 소비자의 눈에 가장 먼저 들어오는 상품과의 첫 번째 접점이기 때문이다. 상품 패키지는 수행해야 할 일차적 기능이 상당히 많다. 보관과 적재가 쉬운 운반 용기라야 함은 물론, 내용물에 먼지나 때가 묻지 않도록 막아주고, 기계적 요인이나 기후 관련 인자로부터 상품을 보호해야 한다. 보호가 어느 정도 필요한지는 개별 상품에 따라 천차만별이다. 그런가 하면 충족해야 할 이차적 기능도 만만치 않게 많다. 모든 패키지에는 내용물의 양과 무게에 대한 정보와 함께 바코드 또는 EAN 코드가 포함되어야 한다. 식품 포장이라면 재료와 성분, 유통기한이 표시되어야 한다. 제품 보호 외에 소비자를 보호할 목적으로 디자인된 패키지도 있다. 모서리가 날카롭거나 유해한 물질을 포장한 패키지가 바로 그런 예이다.

패키지는 상품의 크기에 맞춰 만들어야 하고, 쉽게 벗겨낼 수 있어야 하며, 경우에 따라 재봉합이 불가능해야 한다. 액상 상품은 판매 가능한 양만큼씩 소분되어 튜브나 병 같은 용기에 포장된다. 패키지는 단위 적재량을 정해줘서 물류 과정과 판매를 손쉽게 만들어준다. 그 밖에 진공 포장이나 멸균 용기로 제품을 보호하는 기능도 있으며, 제품이 취급 도중에 손상되거나 도난당하지 않도록 보호하는 데에도 한몫을 한다. 마지막으로 패키지에서 정량을 덜어 사용해야 하는 세정액의 경우처럼 제품을 쉽게 사용할 수 있도록 도와주는 것도 무시할 수 없는 기능이다.

이 책에서 중요하게 다루는 또 하나의 주제는 제품 홍보 과정에서의 패키지의 역할이다. 패키지는 소비자의 눈을 사로잡아야 한다. 그러기 위해서는 외관과 색, 거기에 추가되는 이미지나 그래픽 등을 통해 제품을 차별화하고 경쟁 제품보다 뛰어나 보이도록 만들어야 한다. 요컨대 제품의 이미지에 꼭 맞는 패키지를 모색하는 것이 모든 신제품 마케팅의 기본이다. 패키지는 제품을 쉽고 빠르게 식별하게 해주고 해당 브랜드에 대해 간단명료한 설명을 할 수 있어야 한다. 제품의 이름은 소비자의 눈길을 사로잡고, 로고는 눈에 가장 잘 띄는 위치에 배치되어야 한다. 그게 아니면 패키지 자체가 제품의 특징이 되어야 한다.

패키지가 눈길을 끌고 상품을 대표하면 상품의 인기도 저절로 올라간다. 마케팅의 관점에서는 이런 측면이 기능보다 훨씬 중요하다. 기능적 패키지에 또 하나의 패키지가 덧씌워져 있는 경우가 많은 것이 바로 이런 이유 때문이다. 환경을 생각하면 바람직하지는 않지만 이해는 간다. 결국 이 책에는 근본적으로 환경 보호에 도움이 되지 않지만 친환경적으로 보이려고 고민하는 패키지가 다수 포함되어 있다. 그 밖에 또 비중 있게 다루어진 것으로 패키지 안에 든 제품의 가치를 강조해야 하는 고품격 주얼리, 때에 따라서 가격이 매우 비싼 명품 주얼리의 패키지가 있다. 향수의 경우에는 병이 부여하는 정체성에 따라 제품이 로맨틱하거나 우아하거나 스포티해진다. 제품은 똑같은데 패키지만 다른 한정판 역시 구매 욕구를 폭발적으로 자극할 수 있다.

Food

식품 식품 용기를 만들 때에는 준수해야 할 원칙과 규정이 매우 많다. 그래서 패키지 디자인이 더더욱 중요하다. 안에 든 상품이 상하기 쉬운 만큼 패키지가 보호 기능을 최대한 발휘해야 한다. 제조뿐 아니라 내용물 충전 공정에도 엄격한 규정이 적용된다. 그뿐만이 아니다. 의무적으로 부착해야 하는 식품 라벨을 통해 소비자에게 내용물과 제품 성분에 대한 정보를 제공하고 구매자의 건강을 보호하고 이익을 도모해야 한다. 신개념 포장재 (지능형 포장)는 색의 변화로 제품의 변질 또는 부패 여부를 알려주기도 한다.

식품 패키지의 또 다른 특징은 원산지나 제조 공정과 같은 제품 고유의 특징들에 대해 제조업체가 자발적으로 표시하는 정보가 다수 포함된다는 것이다. 여기에는 경쟁 우위를 확보하려는 의도가 있다. 사용법이 명시되는 경우도 많다. 제품별로 고유한 패키지 크기가 있다는 사실도 간과해서는 안 된다. 강제적인 것은 아니지만 소비자들이 갖고 있는 기대치가 있기 때문이다. 슈퍼마켓 판매가 목적인 패키지라면 진열과 보관이 용이해야 한다는 점도 명심해야 한다.

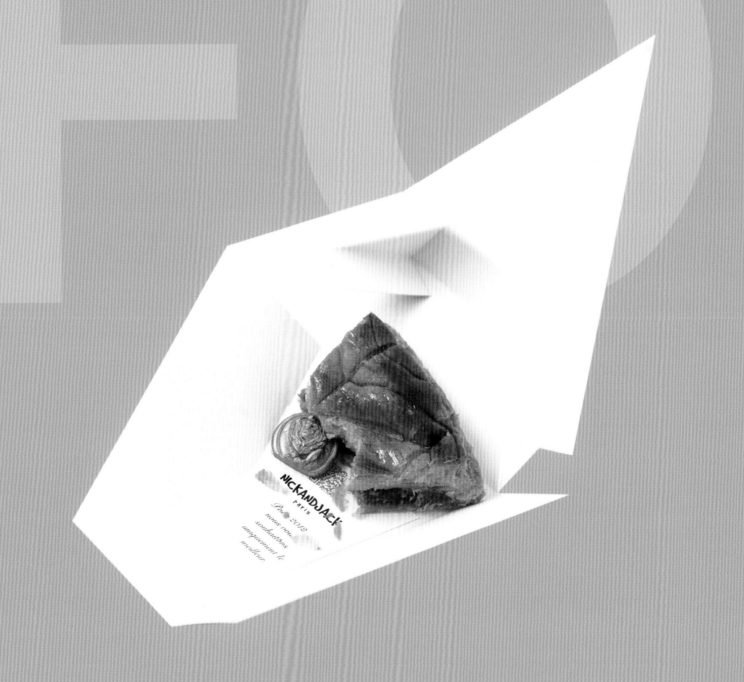

포장이 가장 까다로운 식품 중 하나가 바로 날달걀이다. 물리적으로 최고 수준의 보호 장치가 필요한 상품이라 취급상의 어려움과 상품의 타고난 특성을 패키지로 보완해줘야 한다. 이번 장에 달걀 패키지가 자주 등장하는 것은 그런 난점을 제대로 극복해보자는 취지이다. 반면에 바나나는 한 번도 다루지 않았다. 바나나의 경우에는 제품에 따라 포장의 크기가 달라지고 쉽게 개봉할 수 있으며 독특한 색과 모양 덕분에 금방 알아볼 수 있기 때문이다.

마지막으로 식품 패키지만의 또 한 가지 특징은 소비자가 포장을 개봉하여 내용물을 확인할 수 없게 되어 있고 공개된 샘플도 거의 없어 미리 볼 수 없다는 것이다. 그래서 대다수의 식품 패키지에는 상품의 사진이나 안을 들여다볼 수 있는 창이 있다. 반대로 고가의 하이엔드 제품은 대부분 그런 창을 사용하지 않고 제품을 꽁꽁 숨겨놓는 일종의 신비주의 전략을 사용한다. 창을 잘 활용해 그래픽 디자인에 실제 제품을 결합시킨 패키지도 있다. 이 장에서 특히 흥미롭게 주목해야 할 것은 종이접기나 카드보드지로 만든 친환경적 패키지가 다양하게 포함되어 있다는 사실이다. 대다수가 접착제를 쓰지 않고 제작되었으며 자연에서 영감을 얻은 것이 많다.

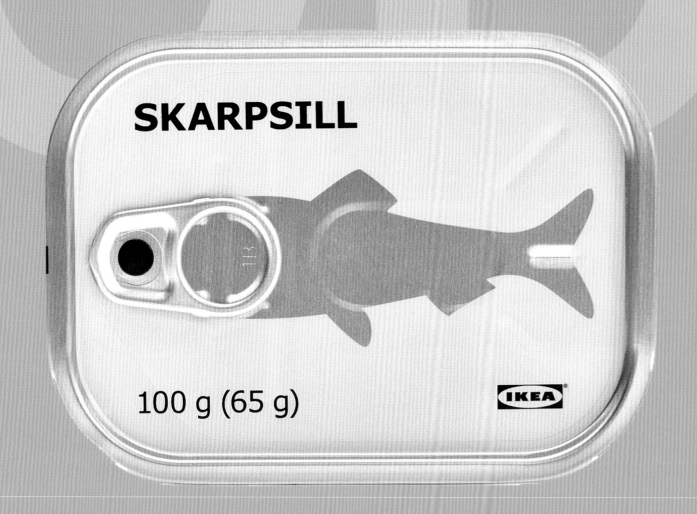

Ceylora Cinnamon

실로라 시나몬 단순한 디자인이 돋보이는 건조 계피 스틱 패키지이다. 카드보드지를 이용해 접착제를 쓰지 않고 사과 모양을 만들어냈다. 뚜껑이 여며지는 부분도 작은 계피 조각으로 마무리했다. 자연스러운 색상과 색조가 사과에 대한 연상 작용을 돕는 한편, 내용물이 공장에서 만들어진 것이 아니라 자연에서 수확한 것임을 힘주어 강조하고 있다.

디자이너 도미닉 플라스크Dominic Flask, 미국
개발 연도 2008년
주요 재료 종이
사진 디자이너 제공

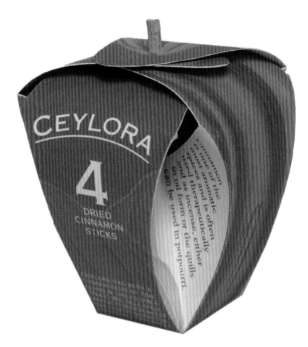

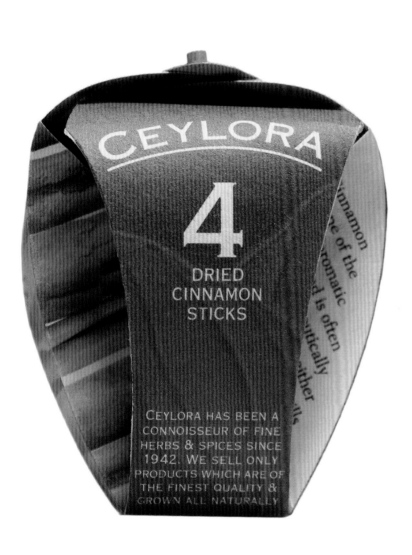

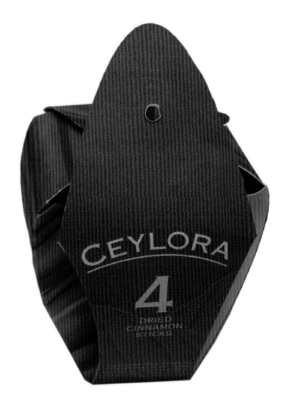

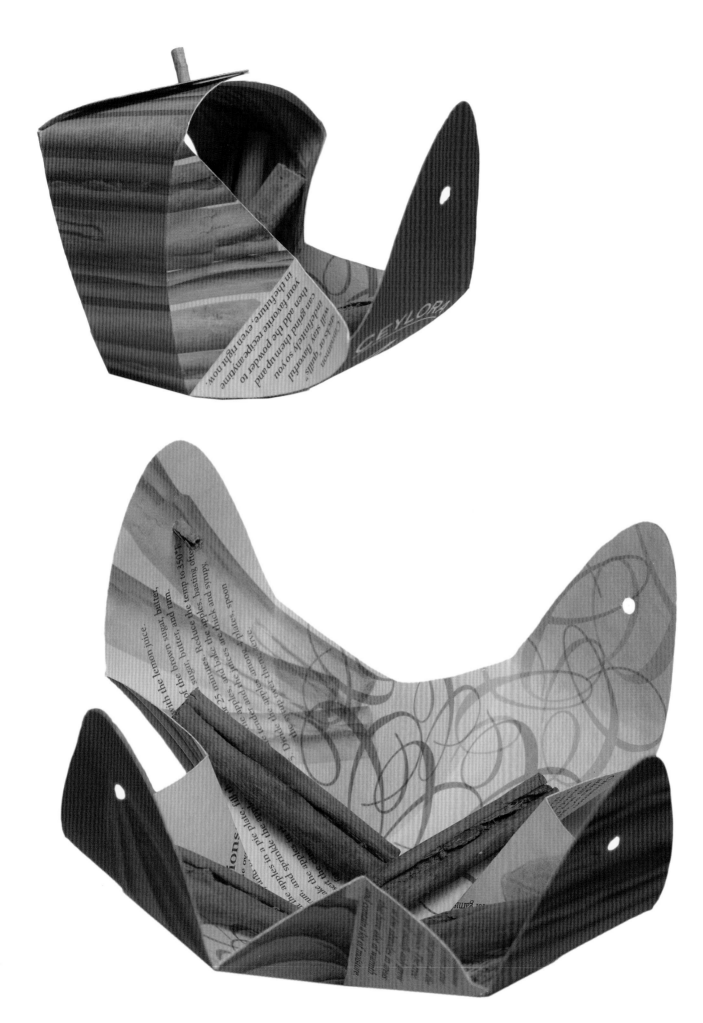

Blanc Oro

블랑 오로 오로는 블랑이 만든 프리미엄 오일이다. 4캐럿의 식용 금가루를 넣어 혁신적이고 눈에 확 띄는 이 제품은 시장에서 독보적인 위상을 차지하고 있다. 패키지도 미니멀한 스타일에 스와로브스키 크리스털을 장식해 감각적이고 고급스러운 느낌을 준다.

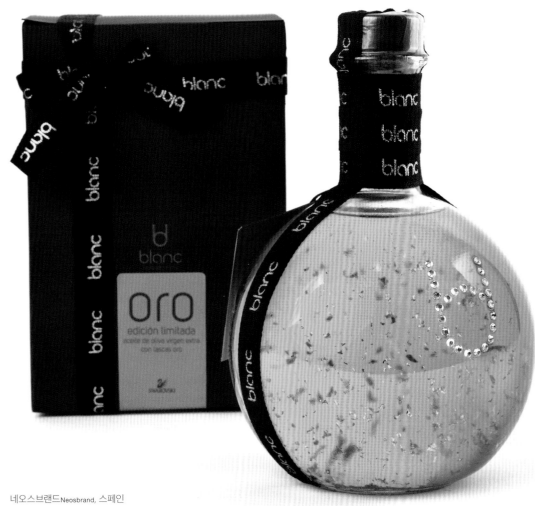

디자이너	네오스브랜드Neosbrand, 스페인
유통	블랑 가스트로노미Blanc Gastronomy
개발 연도	2010년
주요 재료	유리
사진	아메트 타니아카스텔라노스Amet Taniacastellanos & 곤살로르Gonzalohohr

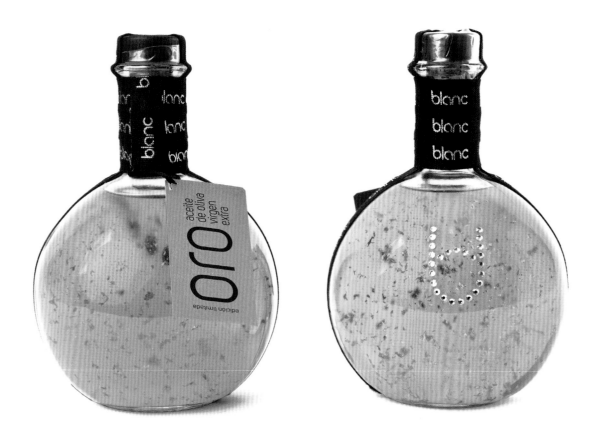

Chocolate Packaging
for New Year Gift

새해 선물용 초콜릿 패키지 크리스마스와 새해 분위기가 물씬 느껴지는 기업 증정용 초콜릿 포장지를 제작하는 프로젝트였다. 디자이너가 중국력 (태음력)과 일본 오리가미(종이접기)에서 얻은 영감을 패키지 디자인에 적용한 것이 특징이다. 2011년이 태음력으로 토끼의 해라는 것에 착안해

쓰고 난 포장지로 토끼를 접을 수 있게 하였다. 또 한편으로는 물자 절약 정신을 고취하고 종이가 재활용 가능함을 널리 알리고자 하는 의도도 있다. "종이접기로 토끼를 만들 수 있으니 포장지를 버리지 마세요"라는 문구를 넣고 포장지 안에 종이 접는 방법이 설명된 안내서를 첨부했다.

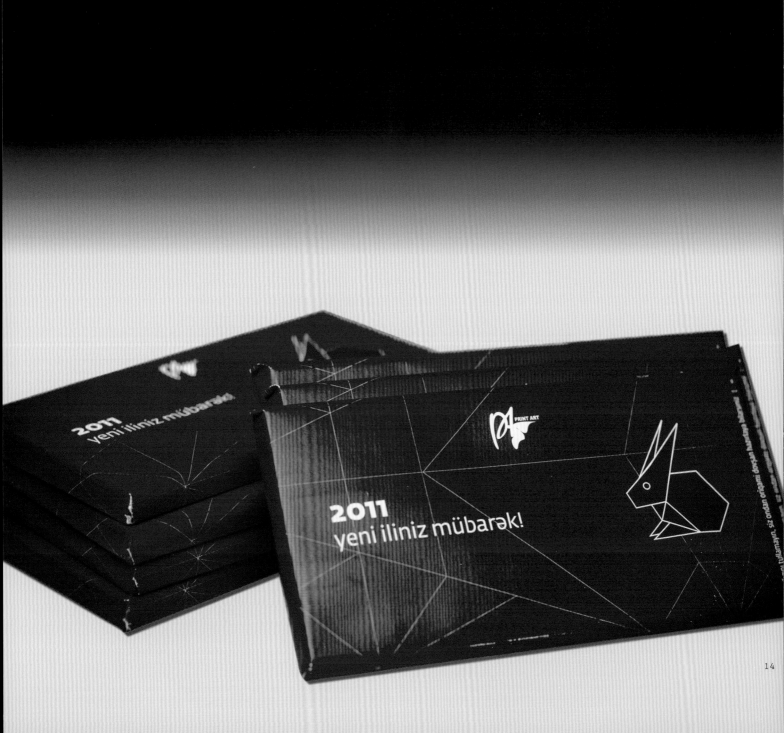

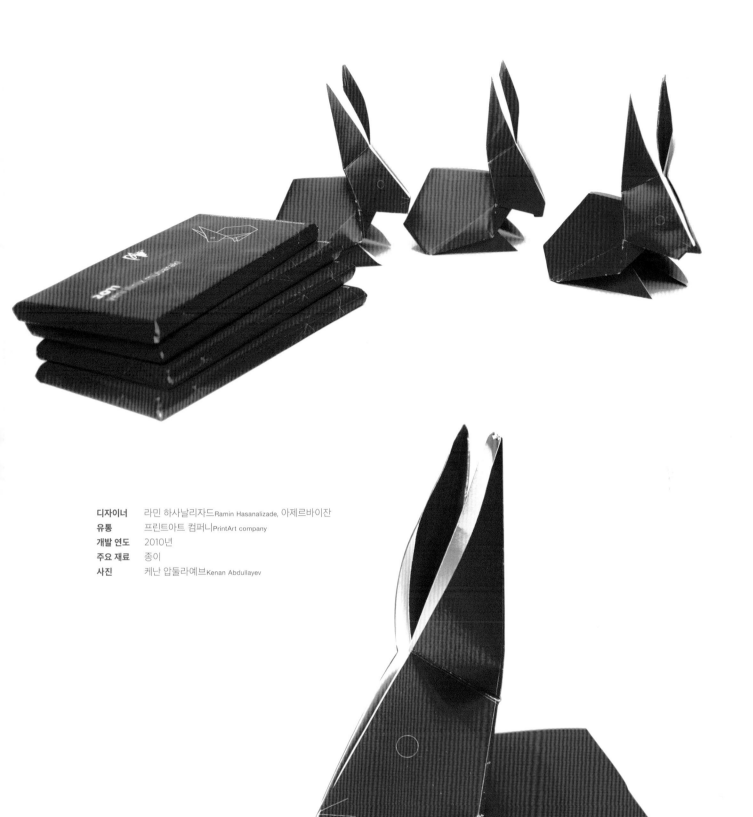

디자이너 라민 하사날리자드Ramin Hasanalizade, 아제르바이잔
유통 프린트아트 컴퍼니PrintArt company
개발 연도 2010년
주요 재료 종이
사진 케난 압둘라예브Kenan Abdullayev

Maggi

매기 선견지명이 뛰어났던 사업가 율리우스 매기Julius Maggi는 입맛을
돋우는 소스의 레시피를 개발한 것뿐만 아니라 용기까지 직접 디자인했다.
빨간 뚜껑과 노란 스티커, 그리고 네 꼭지별로 장식된 갈색의 사각 유리병이
바로 그것이다. 매기의 패키지는 19세기 산업화 시대 초부터 지금까지 노란
스티커만 약간 달라졌을 뿐, 변한 것이 거의 없다. 1990년대에 들어 매기
시즈닝Maggi seasoning 소스가 디자인 오브제로 변신했다. 1995년에 매기가
<제1회 유럽 주방 및 테이블웨어 디자인 공모전>을 주최하자 디자인 학교와
프리랜서 디자이너들이 300팀 이상 참가해 매기 시즈닝 소스를 놓고
창의력을 겨루었다.

디자이너	율리우스 매기, 스위스
유통	매기 유한책임회사Maggi GmbH
개발 연도	1886년
주요 재료	유리, 종이
사진	매기 유한책임회사

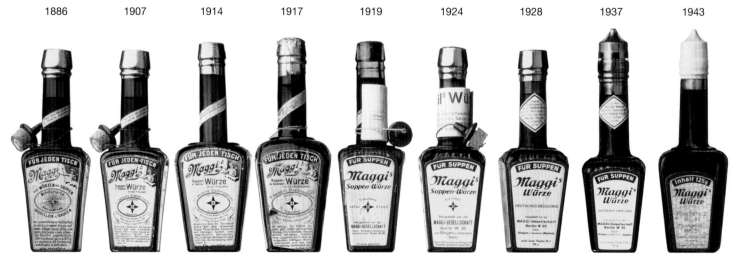

1886	1907	1914	1917	1919	1924	1928	1937	1943

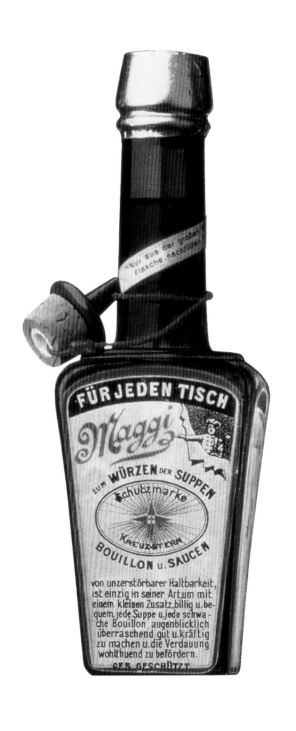

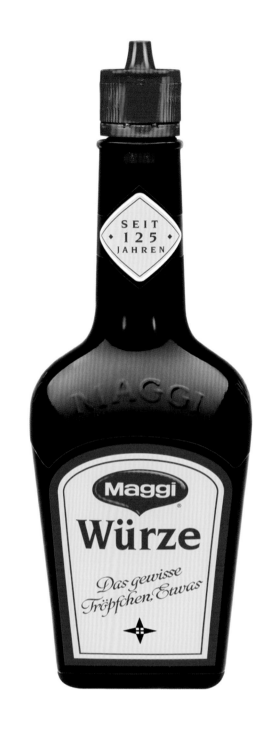

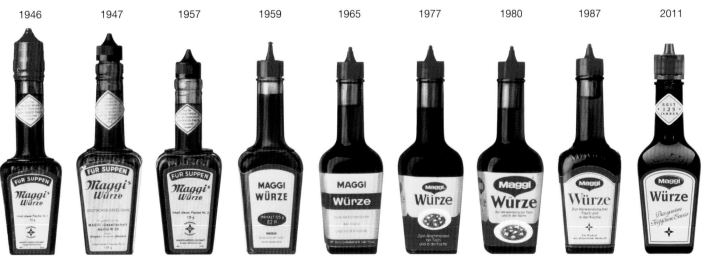

1946 1947 1957 1959 1965 1977 1980 1987 2011

Wishes Project

덕담 프로젝트 크리에이티브 회사들과 참신한 방법으로
커뮤니케이션하고자 하는 디자이너들의 의도가 숨어 있는 디자인이다.
추후 함께 일할 가능성이 있는 회사들에 편지 대신 황금빛 상자를
만들어 보냈다. 상자는 아홉 조각으로 나뉘어 있었으며 각각 케이크 한
조각과 칸 국제광고제의 상징인 사자가 새겨진 작은 금화가 들어 있었다.
디자이너들은 크리에이티브 디렉터들에게 '오로지 최고의only the best'
서비스만 제공하겠다는 뜻으로 다음과 같이 짧은 인사말을 넣었다.
"2012년을 맞아 '오로지 최고의only the best' 일만 가득하시길 기원합니다."

디자이너	니콜라 뒤메닐Nicolas Dumenil, 자크 드냉Jacques Denain , 프랑스
유통	닉 앤 잭 Nick and Jack
개발 연도	2012년
주요 재료	금박종이 225g/m³
사진	디자이너 제공

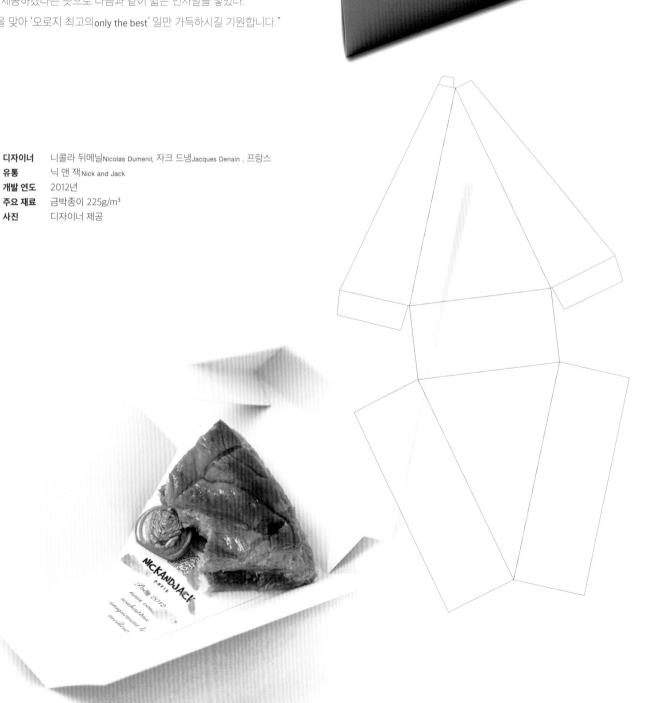

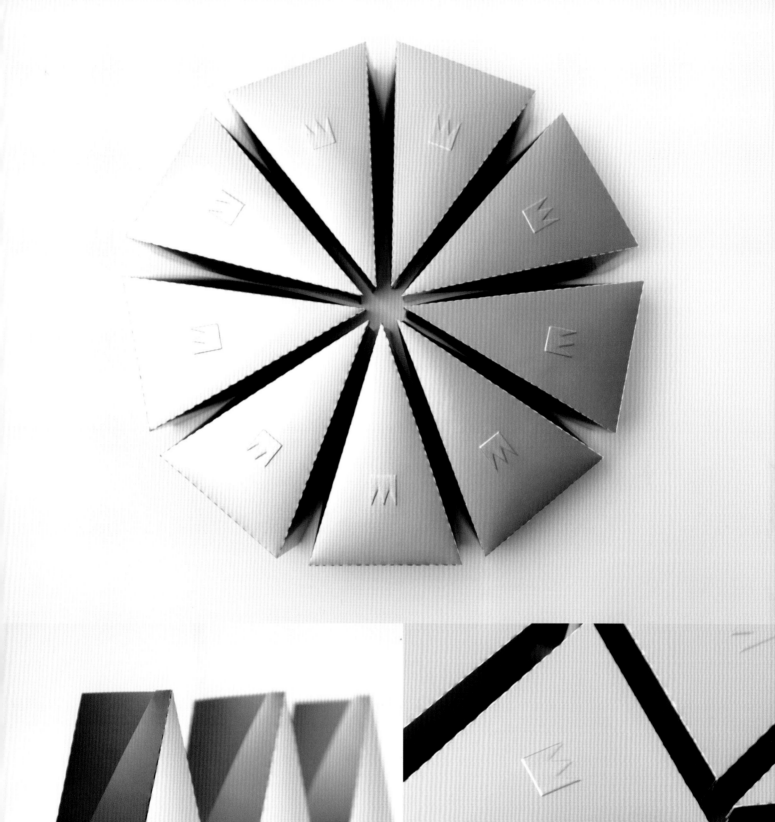
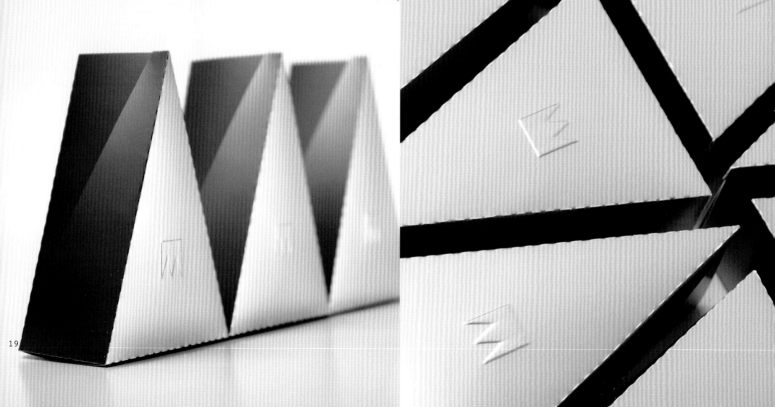

5 Olive Oil

파이브 올리브 오일 이 프로젝트에는 회사 경영진이 제시하는 마케팅 목표 시장이나 가격을 밝힌 크리에이티브 브리프가 따로 없었다. 신제품으로 출시할 고급 엑스트라 버진 올리브 오일 시리즈가 해외 시장에서 품질 좋고 가격도 합리적인 프리미엄 올리브 오일로 포지셔닝될 수 있도록 디자인해달라는 것이 유일한 지침이었다. 디자이너들은 마법의 물약이 든 고대의 병을 연상시키는 우아하고 세련된 디자인을 내놓았으며, 브랜드 이름을 찾는 과정에서 올리브유가 '제5원소'라는 상징적인 뜻을 담아 숫자 5를 제안했다.

디자이너	디자이너스 유나이티드Designers United/ 디미트리스 콜리아디마스Dimitris Koliadimas, 디미트리스 파파조글로우Dimitris Papazoglou, 그리스
유통	월드 엑설런트 프로덕트World Excellent Products S.A.
개발 연도	2011년
주요 재료	유리, 코크
렌더링	디자이너 제공

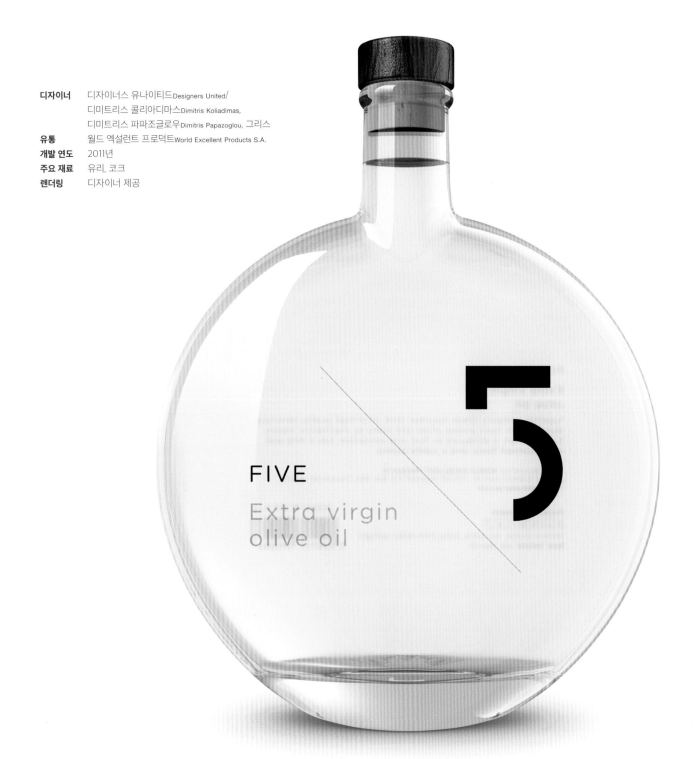

FIVE

Extra virgin
olive oil

5

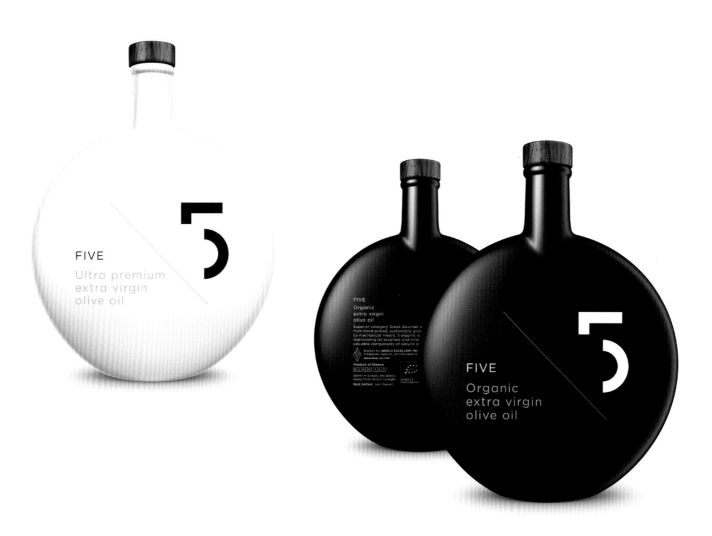

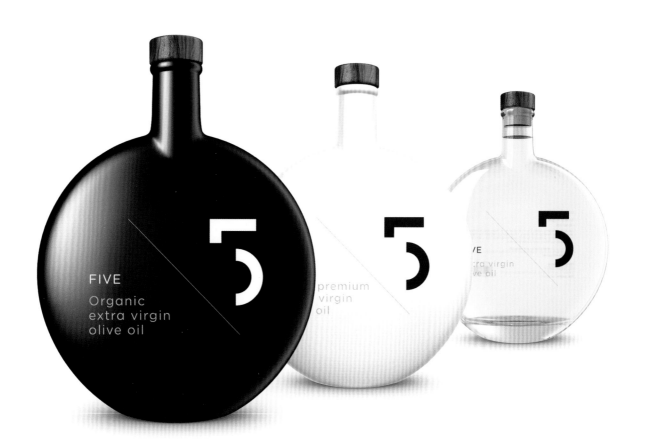

La Nevateria

라 네바테리아 라 네바테리아는 제과 및 커피 전문 매장이다. 이 패키지는 두
가지 색을 사용하여 소비자의 주목을 끈다. 갈색은 커피를 상징하고, 다양한
밝은 색상들은 안에 든 과자와 사탕류를 뜻한다. 하나만 놓고 봐도 멋지지만
여러 개를 조합해서 보면 더욱 아름답다. 심플하지만 선명한 디자인으로
고객의 눈을 사로잡는다.

디자이너	비스그라픽Bisgràfic, 스페인
클라이언트	라 네바테리아
개발 연도	2011년
주요 재료	카드보드지
사진	JE 포토디세니JE Fotodisseny

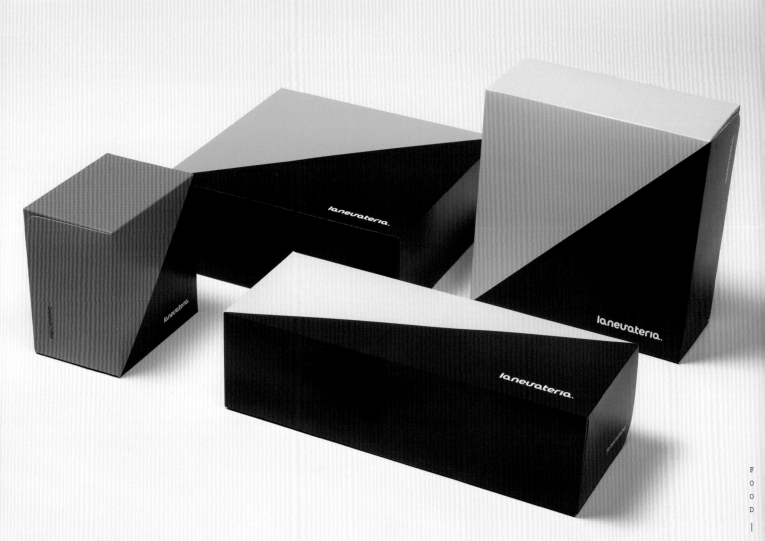

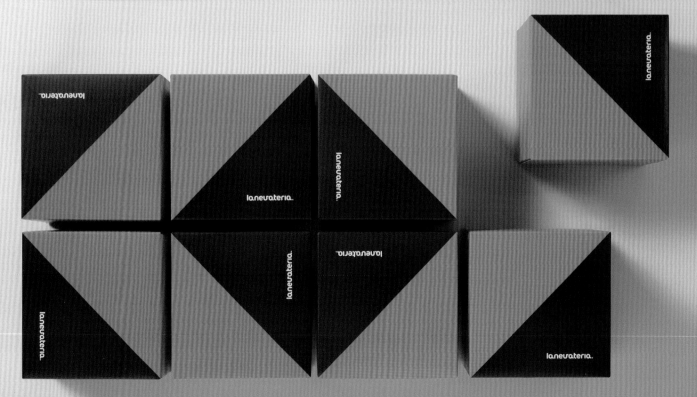

Ikea Food Skarpsill

이케아 푸드 마리네이드 청어 필레 이케아는 전 세계에 267개의 점포를 보유한 스웨덴의 가정용 가구 및 인테리어 전문 회사이다. 점포를 방문하는 고객만 연간 5억 9천만 명에 달한다. 2006년에 첫 선을 보인 이케아 푸드는 양질의 재료를 사용한 스웨덴 요리와 식품을 저렴한 가격에 공급하는 데 주안점을 두고 있다. 전 세계 이케아 매장에서 판매되는 이케아 푸드의 목표는 다양한 음식 문화. 그중에서도 특히 스웨덴 식문화에 관심과 호기심이 있는 먹거리 애호가들을 고객으로 영입하는 것이다. 따라서 상품에 대한 관심을 자극하면서 간단명료하고 정직하게 상품을 소개하고 식욕을 돋우는 패키지가 중요했으며, 신뢰. 품질. '스웨덴 고유의 특징'이라는 핵심 가치가 반영되어 있어야 했다.

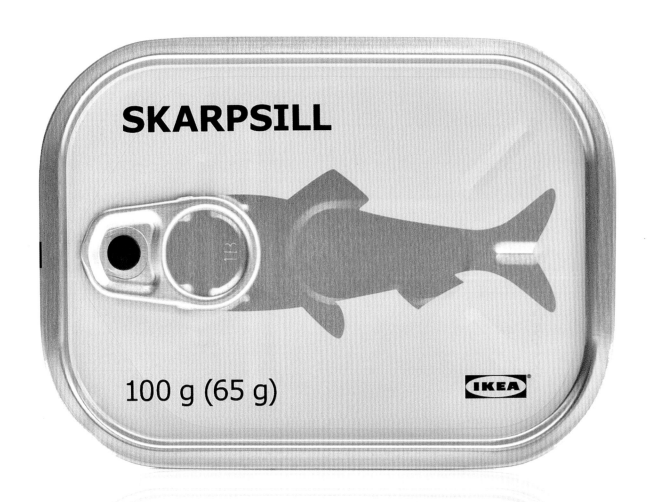

디자이너 스톡홀름 디자인 랩Stockholm Design Lab, 스웨덴
유통 이케아 푸드
개발 연도 2011년
주요 재료 양철
사진 디자이너 제공

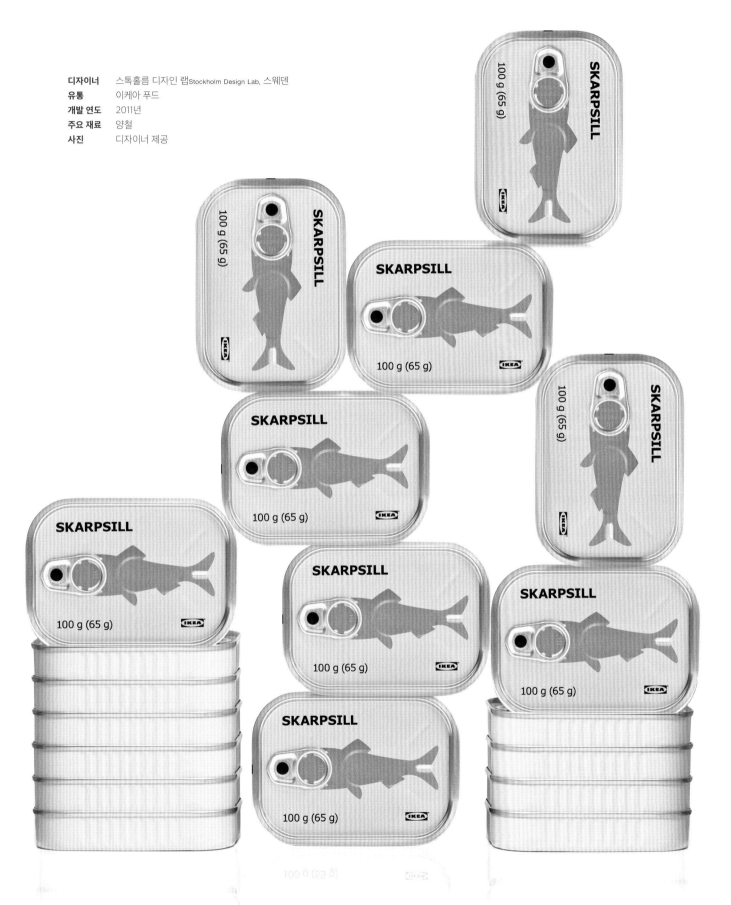

Generative Salt

자동생성 소금 리서치를 하던 디자이너는 소금이 일상생활에서 생각했던 것보다 훨씬 크고 중요한 역할을 한다는 사실을 알게 되었다. 주변에 있는 화학 물질들을 보면 양은 달라도 어디든지 소금이 들어 있다. 디자이너는 4대 화학 원소에 초점을 맞춰 각각에서 소금이 어떤 다양한 모습을 하고 있는지 직접 보여주기로 했다. 데이터를 자동생성generative 소프트웨어 시스템에 입력해 패키지 5종을 만들어냈다. 첫 번째 패키지가 기본형이 되어 칼륨,

알루미늄, 브로민, 마그네슘 등 각각 다른 원소를 나타내는 4종의 패키지가 나온 것이다. 각각의 패키지는 각자가 대표하는 화학 원소를 추상적으로 표현한 그림으로 장식하였다. 이 패키지는 이스라엘 센카Shenkar 공학디자인 대학에서 타마 마니Tamar Mani 교수의 지도를 받은 비주얼 커뮤니케이션학과 3학년 학생이 만든 것이다.

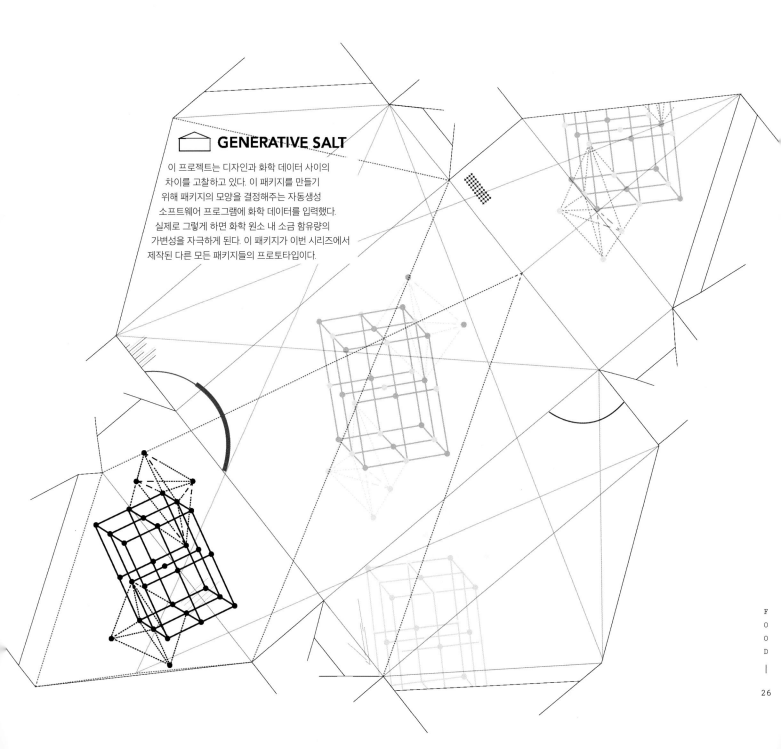

GENERATIVE SALT

이 프로젝트는 디자인과 화학 데이터 사이의 차이를 고찰하고 있다. 이 패키지를 만들기 위해 패키지의 모양을 결정해주는 자동생성 소프트웨어 프로그램에 화학 데이터를 입력했다. 실제로 그렇게 하면 화학 원소 내 소금 함유량의 가변성을 자극하게 된다. 이 패키지가 이번 시리즈에서 제작된 다른 모든 패키지들의 프로토타입이다.

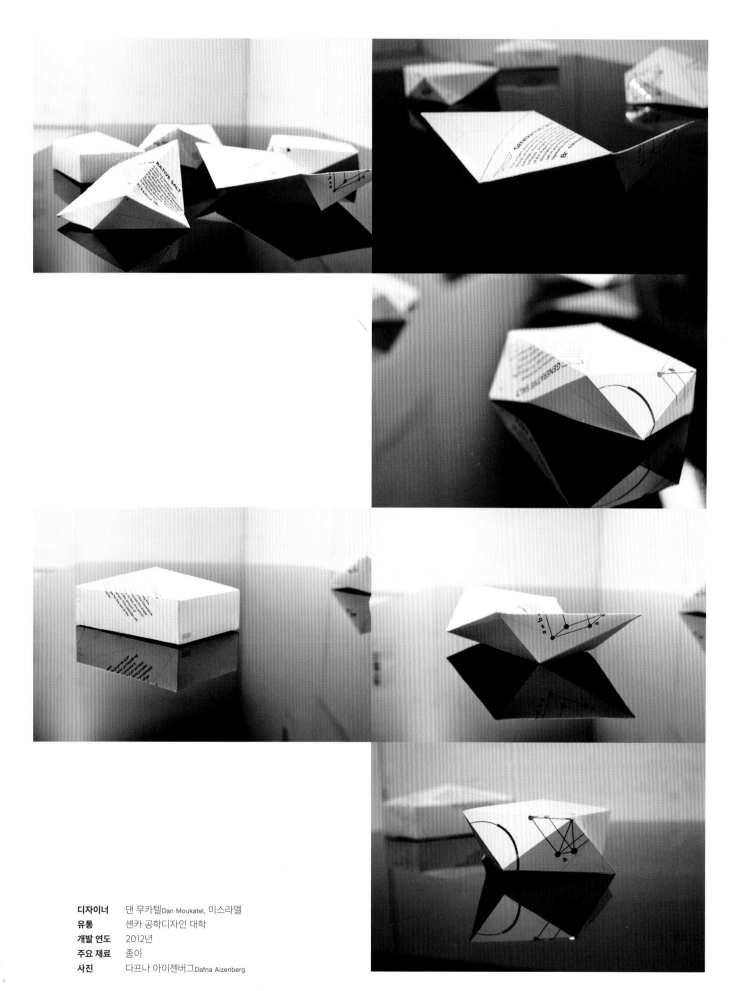

디자이너 댄 무카텔Dan Moukatel, 이스라엘
유통 셴카 공학디자인 대학
개발 연도 2012년
주요 재료 종이
사진 다프나 아이젠버그Dafna Aizenberg

Mambajamba

맘바잠바 기존의 동물 크래커를 새로운 시각으로 재해석한 상품이다.
패키지 겉면에 종이를 오려 만든 동물의 눈이 달려 있고 뚜껑을 젖혀 상자를
열면 동물이 나타난다. 두 가지 맛이 한 쌍으로 묶여 있으며 상자 속 분리된
두 개의 공간에 각각 다른 맛의 과자가 들어 있다.

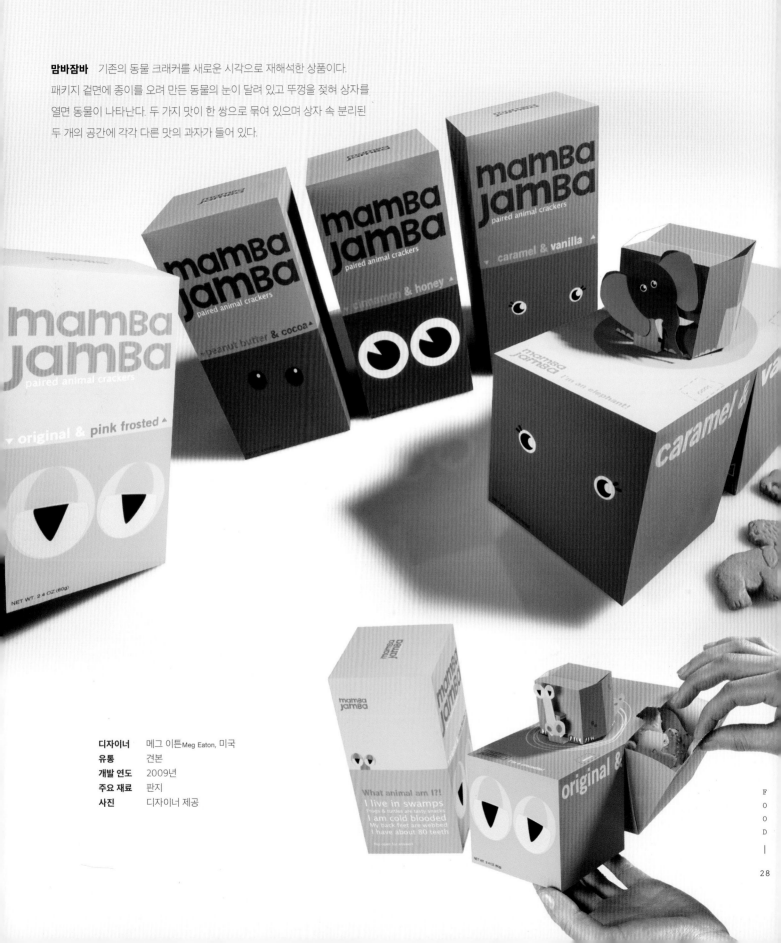

디자이너	메그 이튼Meg Eaton, 미국
유통	견본
개발 연도	2009년
주요 재료	판지
사진	디자이너 제공

Chocolate Box

초콜릿 상자 안에 든 초콜릿의 아름다움에서 영감을 얻은 디자인이다. 패키지를 보고 초콜릿을 사고 싶은 마음이 들도록 하자는 것이 디자이너의 의도였다. 상자의 밝은 오렌지색이 하얀 바탕색과 대비를 이룬 가운데 종이를 접어 표현한 윗부분이 우아한 자태로 미각을 자극한다.

디자이너	헤일리 파워스Haylee Powers, 미국
유통	견본
개발 연도	2009년
주요 재료	접합가공지
사진	디자이너 제공

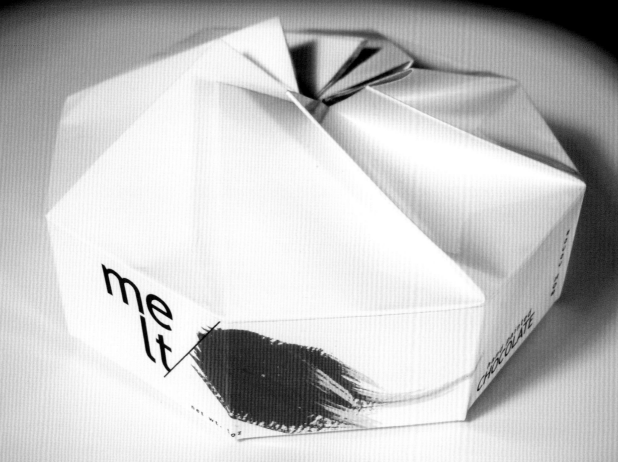

Gogol Mogol

고골모골 달걀은 삶는 데 꽤 많은 시간이 걸린다. 고골모골은 달걀의 조리,
보관, 포장 등 다재다능한 역할을 겸하는 획기적인 패키지이다. 디자인
덕분에 매장 매대에 달걀을 수직으로 쌓아놓고 판매할 수도 있다. 여러
층으로 이루어진 패키지가 달걀을 감싸고 있는데 첫 번째 층에 열을 발생하는
촉매가 들어 있어 소비자가 꼬리표를 잡아당겨 막을 제거하면 화학 반응이
일어나면서 가열이 시작된다. 몇 분 뒤 포장을 열면 삶은 달걀이 나온다.

디자이너 키안 브랜딩 에이전시Kian branding agency, 러시아
유통 견본
개발 연도 2011년
주요 재료 재생 카드보드지
사진 디자이너 제공

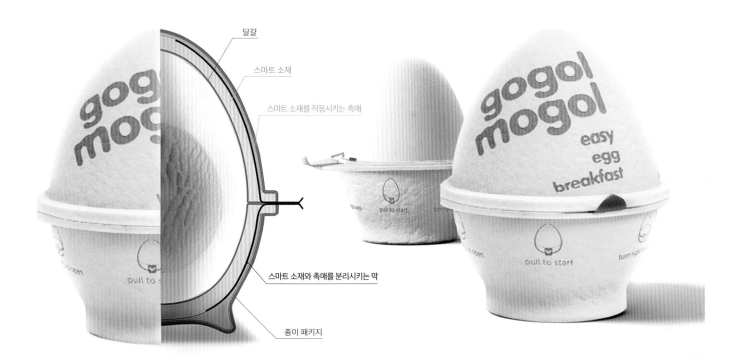

달걀
스마트 소재
스마트 소재를 작동시키는 촉매
스마트 소재와 촉매를 분리시키는 막
종이 패키지

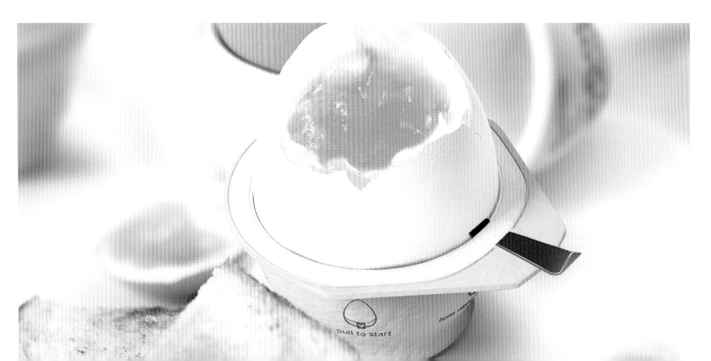

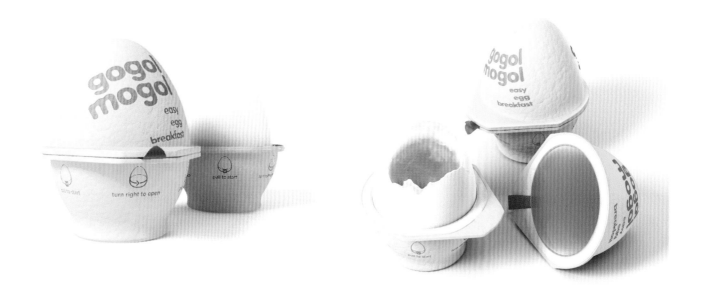

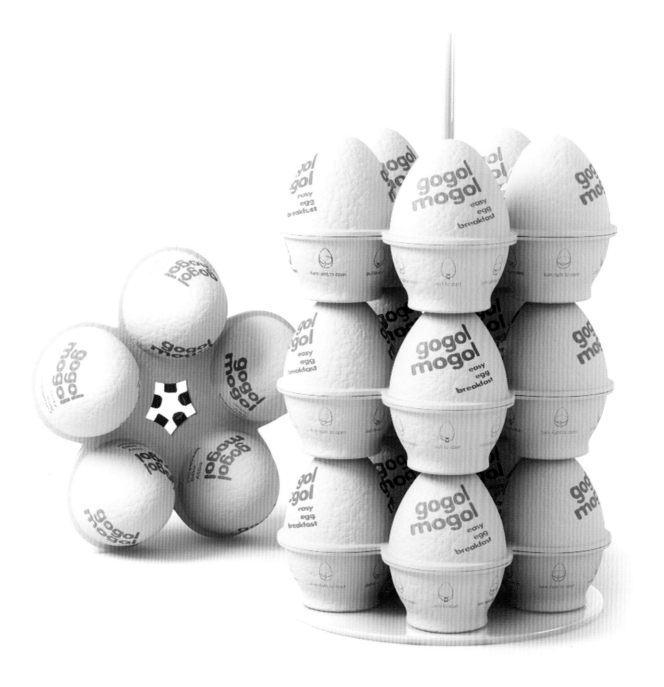

Quick Fruit

퀵 프루트 반으로 자른 과일의 이미지를 상품의 뚜껑에 활용하자는
아이디어에서 제작된 패키지이다. 뚜껑과 옆면에 인쇄된 단순하고 깔끔한
로고는 철자 'Q'로 스푼이 담긴 컵을 표현했다. 이와 같은 콘셉트에 키위 등
과일 사진을 추가해 3D 패키지로 렌더링했다.

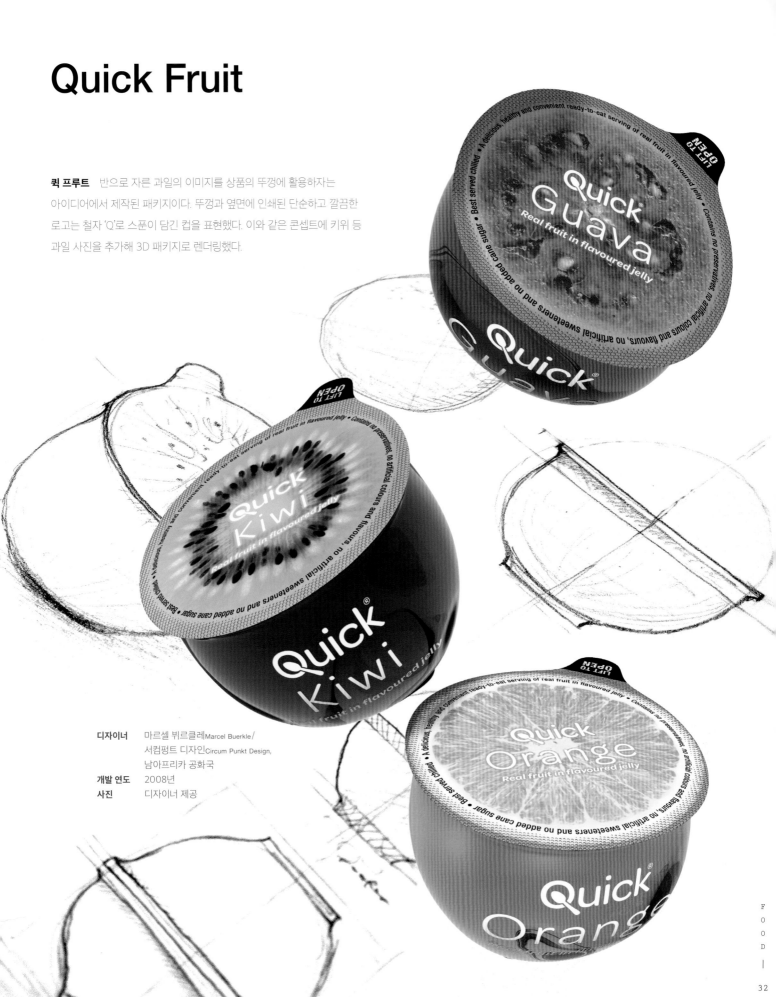

디자이너	마르셀 뷔르클레Marcel Buerkle/
	서컴펑트 디자인Circum Punkt Design,
	남아프리카 공화국
개발 연도	2008년
사진	디자이너 제공

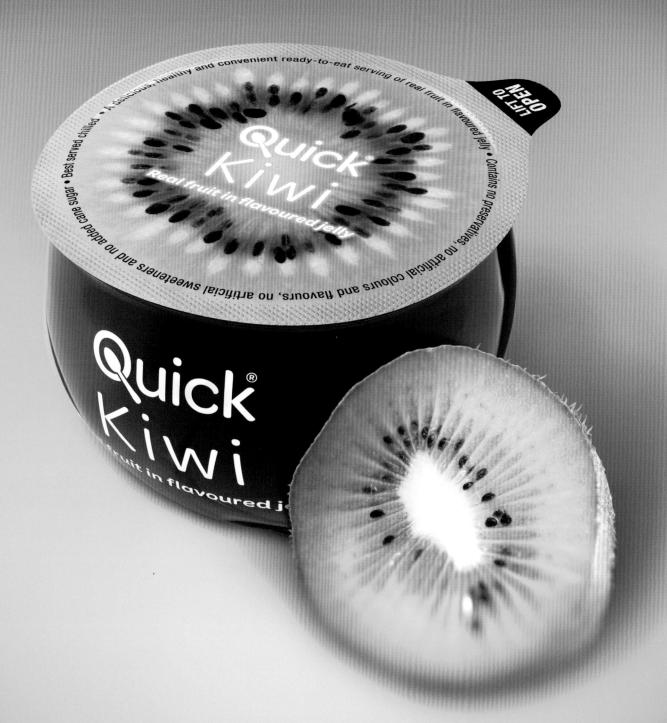

Quick® **Kiwi**
Real fruit in flavoured jelly

Quick® **Kiwi**
fruit in flavoured je

LIFT TO OPEN

• A delicious, healthy and convenient ready-to-eat serving of real fruit in flavoured jelly • Contains no preservatives, no artificial colours and flavours, no artificial sweeteners and no added cane sugar • Best served chilled •

33

Sustainable Origami
Food Box

종이접기로 만든 지속가능한 식기　이동식 간이식당에서 쌀로 만든 음식을 서빙할 때 사용하는 패키지이다. 패키지를 열고 안에 든 음식을 발견하기 전에 보는 즐거움을 주자는 생각에서 디자인되었으며, 형태가 독특해서 알아보기 쉬운 것이 장점이다. 닫혀 있을 때는 꽃봉오리처럼 보이다가 포장을 열면 접힌 종이가 펼쳐지면서 꽃이 활짝 피어나고 다양한 색의 내용물이 보인다. 조작하기 쉽도록 힘을 조금만 가해도 저절로 미끄러져 열리거나 닫히는 자동 개폐식 용기이다. 손바닥에 쏙 들어가는 모양과 크기라서 안정적으로 편하게 사용할 수 있으며 팔각형이라 손에 쥐기도 쉽다. 모서리에 음식이 끼는 일이 없도록 접시처럼 납작하게 펼칠 수 있게 만들어 편의성을 도모했다.

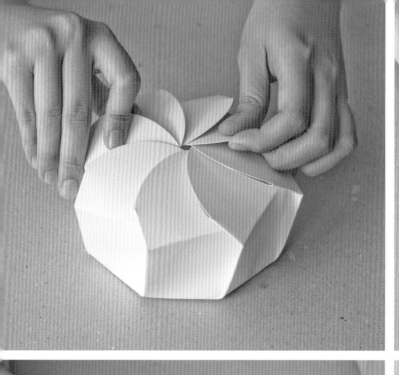
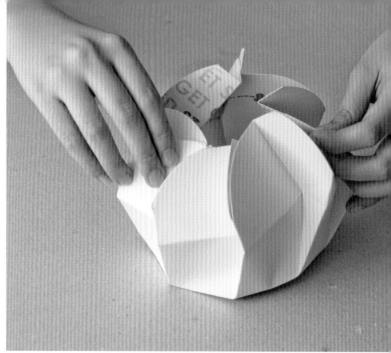
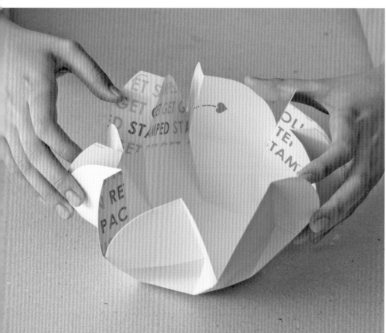
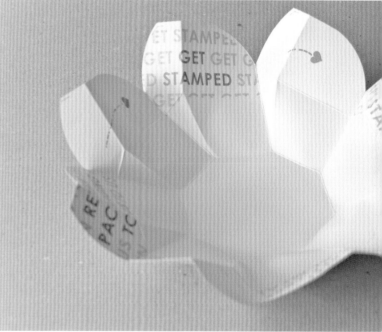

디자이너　미셸 르네 리Michealle Renee Lee, 필리핀
유통　　프라이머텍 페이퍼 솔루션Primatech Paper Solutions
개발 연도　2011년
주요 재료　판지
사진　　디자이너 제공

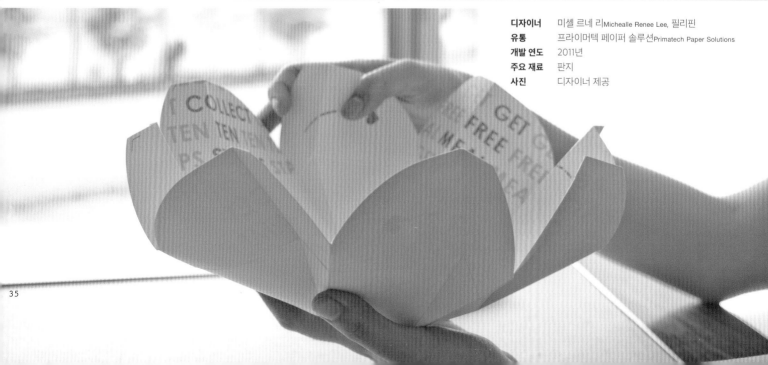

Ritter Sport

리터 스포트 리터 스포트는 오이겐 리터Eugen Ritter와 클라라 괴틀Clara Göttle이 1912년에 설립한 가족경영 기업이다. 1932년, 클라라 리터는 잘 부러지는 기존의 긴 세로 모양의 초콜릿이 아닌 잘 부러지지 않고 주머니에 쏙 들어가는 정사각형의 리터 스포트를 만들었다. 그 후 브랜드가 발전하는 과정에서 다양한 색이 도입되었고 알프레드 오토 리터Alfred Otto Ritter가 각각의 맛에 색을 할당했다. 리터 스포트는 '딱' 소리와 함께 초콜릿이 두 동강이 나면서 열리는 혁신적인 스냅팩 포장으로 경쟁 제품들과 차별화를 꾀했으며, 알루미늄과 종이 대신 재활용 가능한 폴리프로필렌을 패키지에 처음 사용하였다. 현재 리터는 품질 좋은 제품으로 정평이 나 있으며 "품질. 초콜릿. 정사각형 Quality. Chocolate. Squared."이라는 슬로건으로 홍보하고 있다.

디자이너	클라라 리터, 독일
유통	리터 스포트
개발 연도	1932년
주요 재료	폴리프로필렌 포일(스냅팩)
사진	디자이너 제공

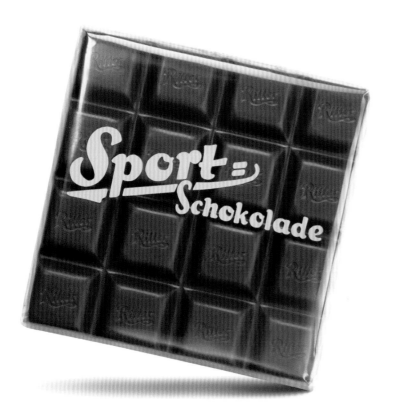

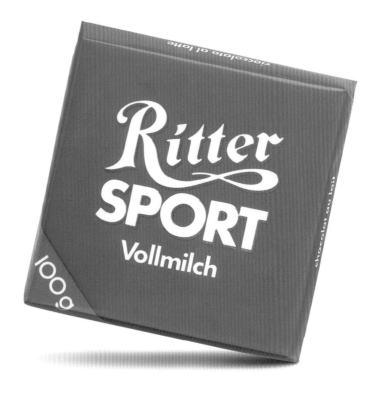

1932

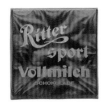

1960

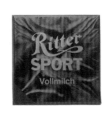

1969

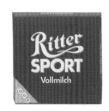

1974

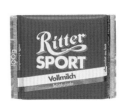

1978

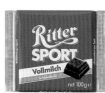

1981

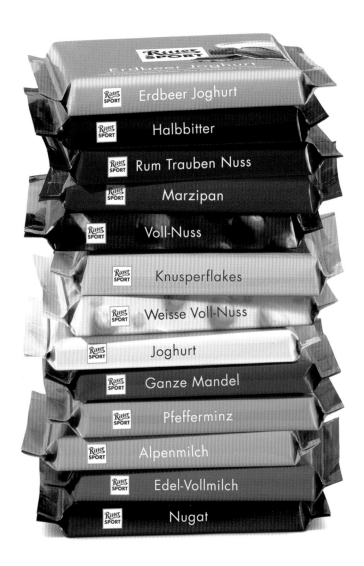

Erdbeer Joghurt

Halbbitter

Rum Trauben Nuss

Marzipan

Voll-Nuss

Knusperflakes

Weisse Voll-Nuss

Joghurt

Ganze Mandel

Pfefferminz

Alpenmilch

Edel-Vollmilch

Nugat

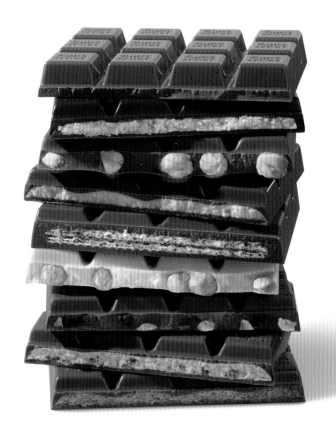

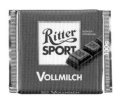

1987

2000

2007

Premium Packaging for Premium Products

프리미엄 제품을 위한 프리미엄 패키지　쿠프 스위스Coop Switzerland는 오래전부터 자체상표 전략을 체계적으로 추구하면서 라인업별로 브랜드 상품을 보강해왔다. 그중에 품질이나 가격 면에서 상위에 포지셔닝 되어 있고 식품부터 주방용품, 독특한 테이블웨어까지 구색을 고루 갖춘 프리미엄 제품 라인이 있다. 독특한 디자인이 특징인 이 제품들은 모든 쿠프 매장에서 '파인 푸드Fine Food'라는 라벨로 판매된다. 은색 면에는 텍스트와 정보를 담고, 검은색 면에는 브랜드 이름을 표기하고, 프리미엄 제품군에만 사용하는 이미지를 넣는 것이 이 디자인의 주요 특징이다. 제품 각각의 이야기가 적힌 작은 책자도 포함되어 있다.

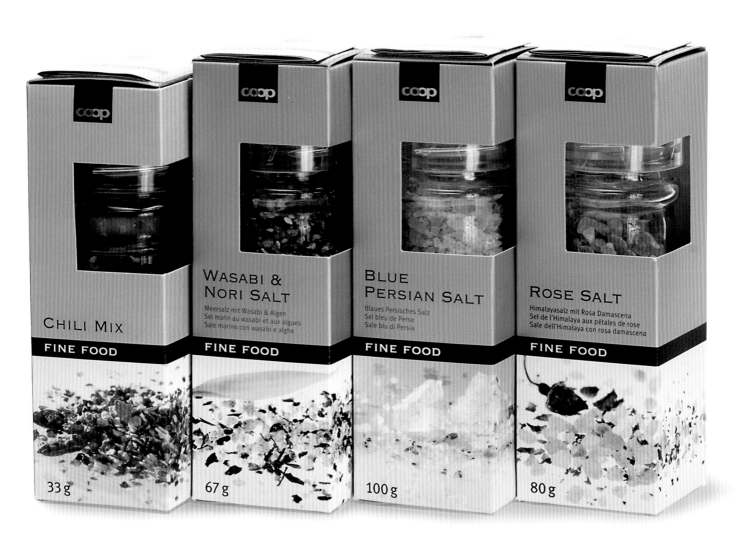

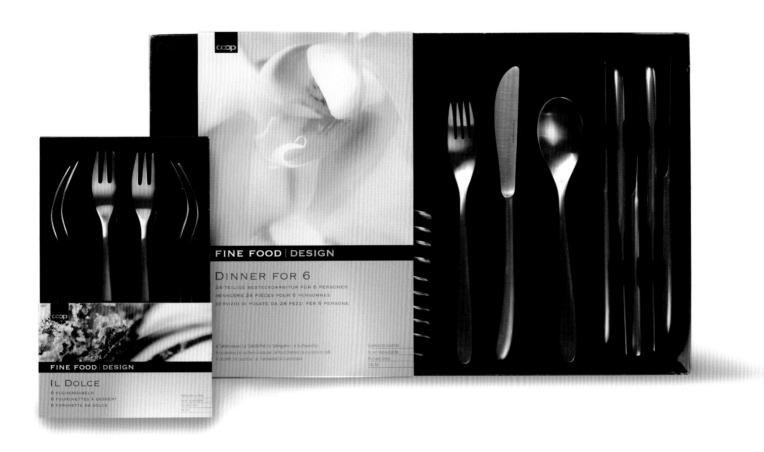

디자이너 장 자크 샤프너_{Jean Jacques Schaffner}, 스위스

개발 연도 2005년

주요 재료 판지

클라이언트 쿠프 게노센샤프트_{Coop Genossenschaft}

사진 디자이너 제공

Butter! Better!

버터! 베터! 낱개 포장된 버터를 새롭게 재해석한 혁신적인 패키지이다. 플라스틱으로 만든 삼각형 패키지에 나무 나이프가 곁들여져 있으며 버터 용기와 똑같은 모양의 나무 나이프가 뚜껑의 역할을 한다. 제품에 나이프가 포함되어 있어 개인용 식사 도구를 챙겨야 하는 번거로움이 없으며 개봉과 사용도 아주 쉽다.

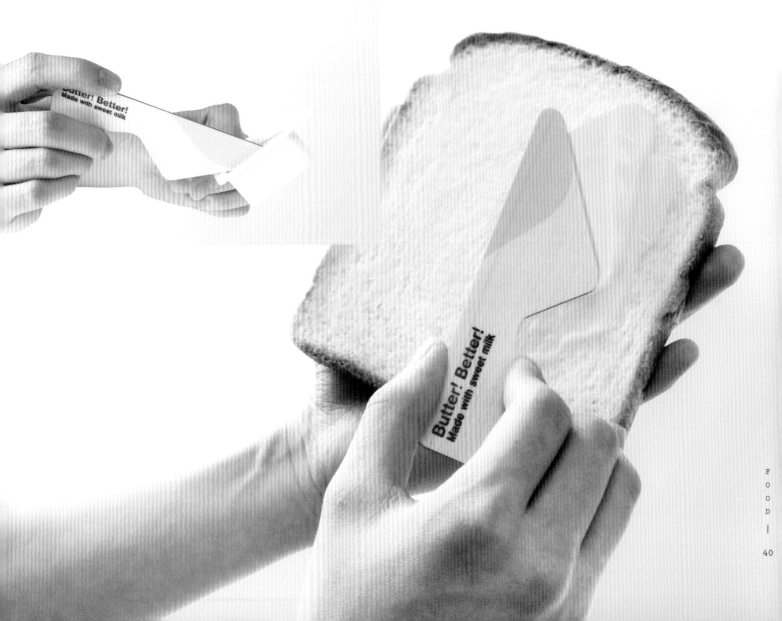

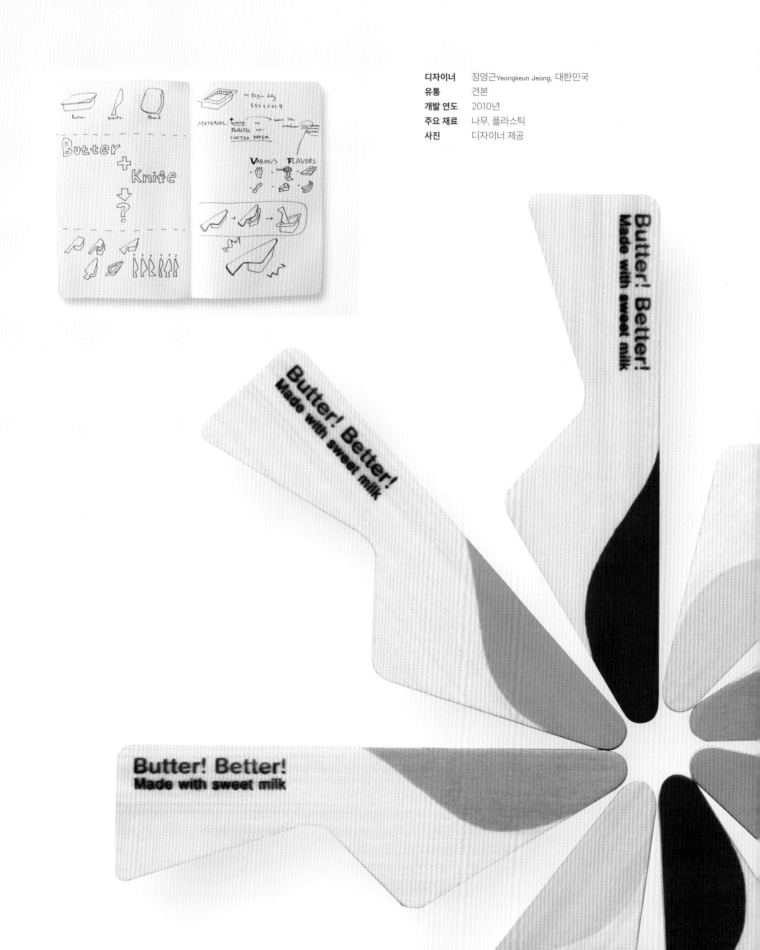

디자이너 정영근Yeongkeun Jeong, 대한민국
유통 견본
개발 연도 2010년
주요 재료 나무, 플라스틱
사진 디자이너 제공

Hive Eggs

하이브 에그 접착제 없이 조립할 수 있어 100퍼센트 재활용이 가능한 달걀 상자이다. 손잡이까지 달려 있어 기존에 널리 사용되는 달걀 상자들보다 운반하기도 쉽다. 상자 안 구획이 서로 연결되어 있어 강도와 안정성이 뛰어나고, 달걀이 움직이지 않도록 잡아주기 때문에 운송 도중에 파손되는 것을 막을 수 있다. 디자인이 단순하고 사용이 편리하면서 외관도 새롭고 신선하다. 열기는 쉽지만 안정성이 떨어지는 기존의 달걀 포장에서 크게 진일보한 패키지이다.

디자이너 차이야싯 탕프라킷Chaiyasit Tangprakit, 태국
유통 견본
개발 연도 2012년
주요 재료 크래프트지
사진 디자이너 제공

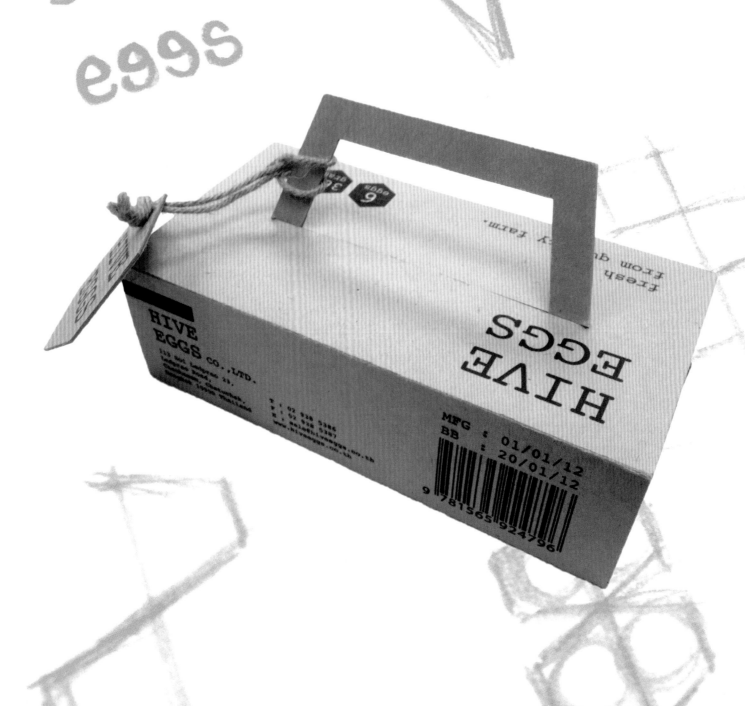

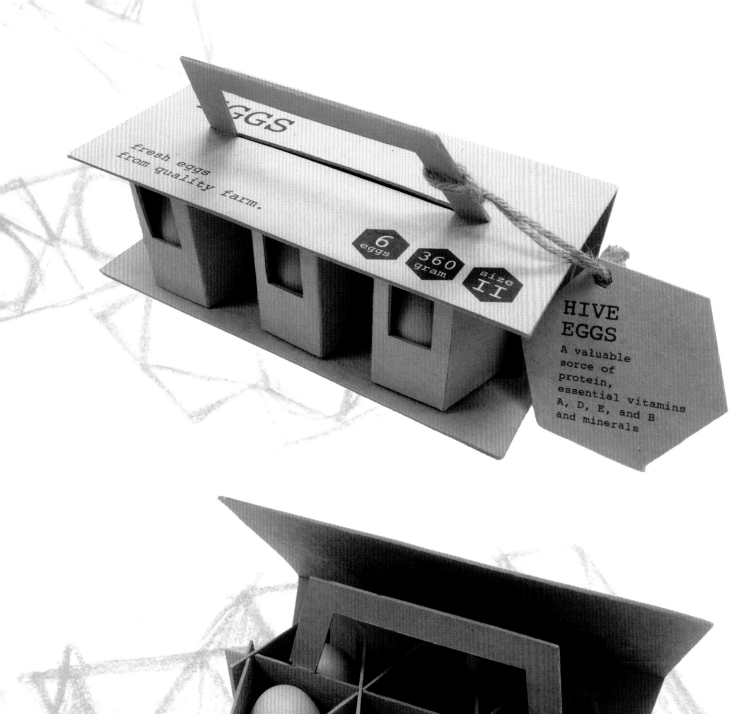

EGGS

fresh eggs
from quality farm.

6
eggs

360
gram

size
II

HIVE
EGGS

A valuable
sorce of
protein,
essential vitamins
A, D, E, and B
and minerals

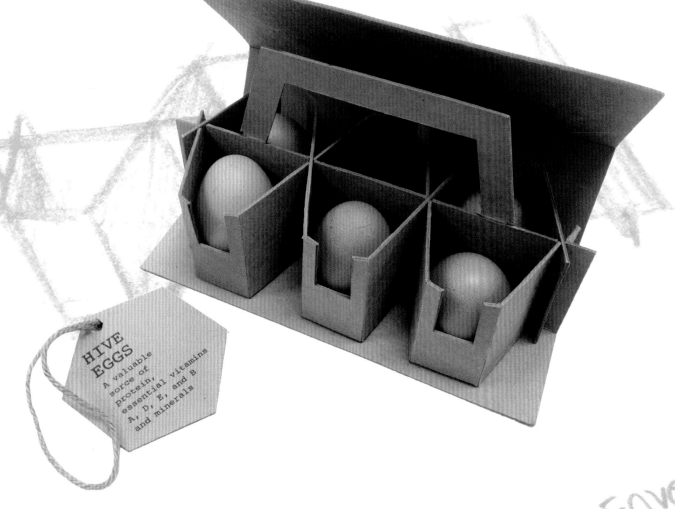

HIVE
EGGS
A valuable
sorce of
protein,
essential vitamins
A, D, E, and B
and minerals

43

Mighty Nuts

마이티 넛츠　구석구석 내러티브가 담겨 있는 피스타치오 패키지이다.
추상화된 피스타치오의 특징이 전체 모양과 개폐 방법에 반영되어 있다.
중요하게 눈여겨볼 것은 사용자 경험과 패키지의 보조적 기능에 초점을
맞췄다는 점이다. 안쪽 상자는 피스타치오가 담긴 용기이고 바깥쪽은
피스타치오 껍데기를 담을 수 있는 그릇으로 사용될 수 있어 즉석에서

완벽하게 피스타치오를 즐길 수 있다. 그래픽 디자인에도 소홀한 구석이
없다. 핸드메이드로 제작된 상자에서 오도독오도독 씹히는 피스타치오의
느낌을 그래픽으로 생생하게 전달하겠다는 의지를 느낄 수 있다. 앞면의 영양
정보에서 보듯이 패키지 면을 장식한 디자인이 아름다우면서 기능성까지
겸하고 있다.

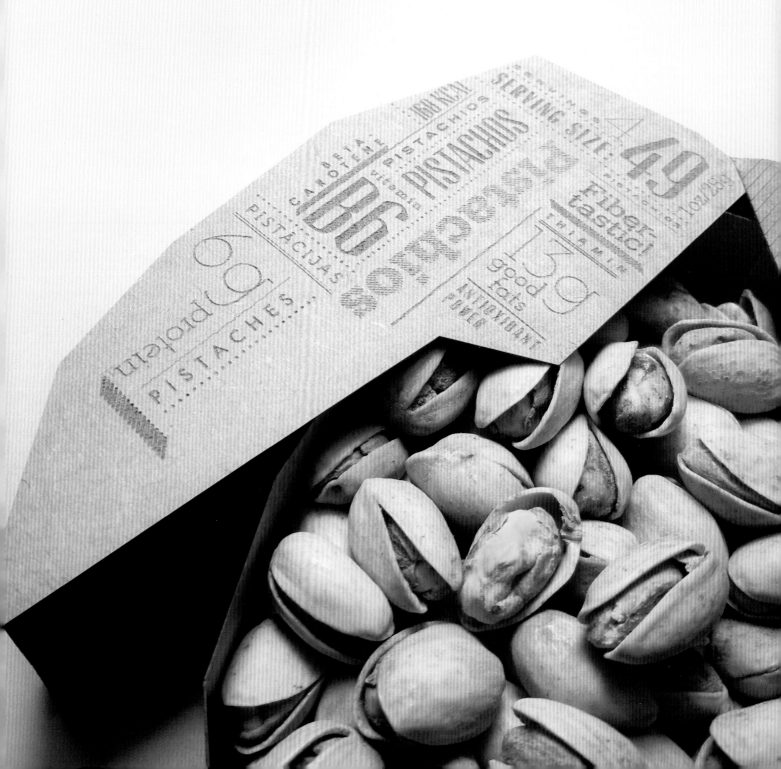

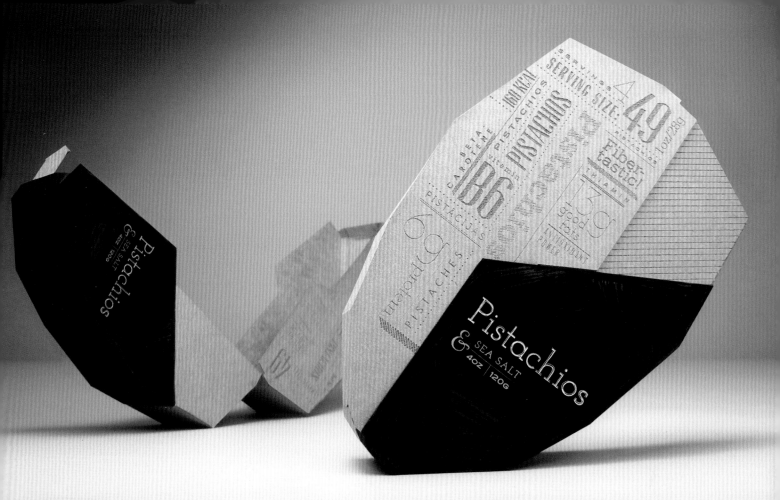
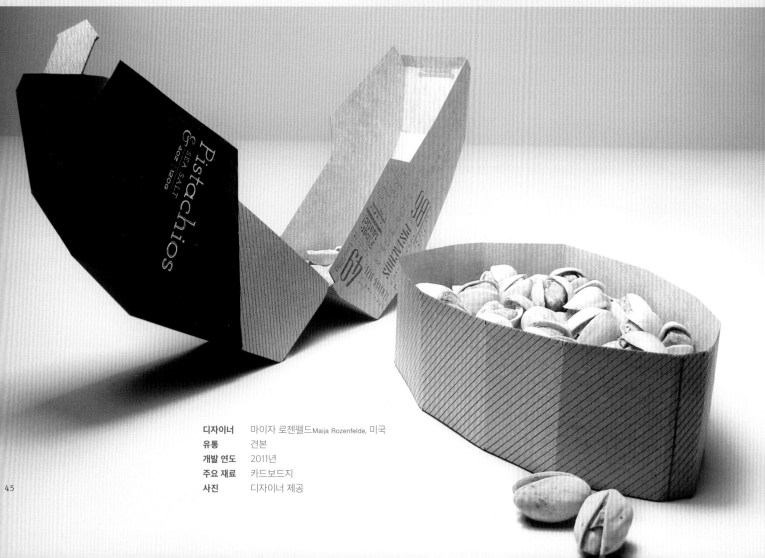

디자이너 마이자 로젠펠드Maija Rozenfelde, 미국
유통 견본
개발 연도 2011년
주요 재료 카드보드지
사진 디자이너 제공

45

Evolve Organic Oil

이볼브 유기농 오일 사보타지 패키지SabotagePKG가 이볼브의 신제품인
프리미엄 유기농 냉압착 오일의 브랜드와 아이덴티티를 디자인했다.
크리에이티브 브리프의 요구사항은 제품 정신을 구체적으로 보여주는
친환경적 프리미엄 브랜드 아이덴티티를 만들어 달라는 것이었다.
사보타지는 뚜껑이 용기와 일체화되어 있고 오일 따르는 주둥이까지

완벽하게 갖춰진 세련되고 고급스러운 유리병을 개발했다. 환경에 미치는
영향을 최소화할 수 있도록 재사용 가능하게 설계된 병이니만큼 리필 오일은
식품을 신선하게 보존해주는 밀폐 파우치에 담았다. 기본 오일 제품으로는
대마씨, 호두, 살구씨, 호박씨 오일이 있으며 각각 다른 색상 코드 시스템으로
구분되어 있다.

디자이너	사보타지 패키지, 영국
유통	이볼브
개발 연도	2011년
주요 재료	유리, 플라스틱, 래미네이트 파우치
사진	스튜디오 21 포토그래피Studio 21 Photography, 런던

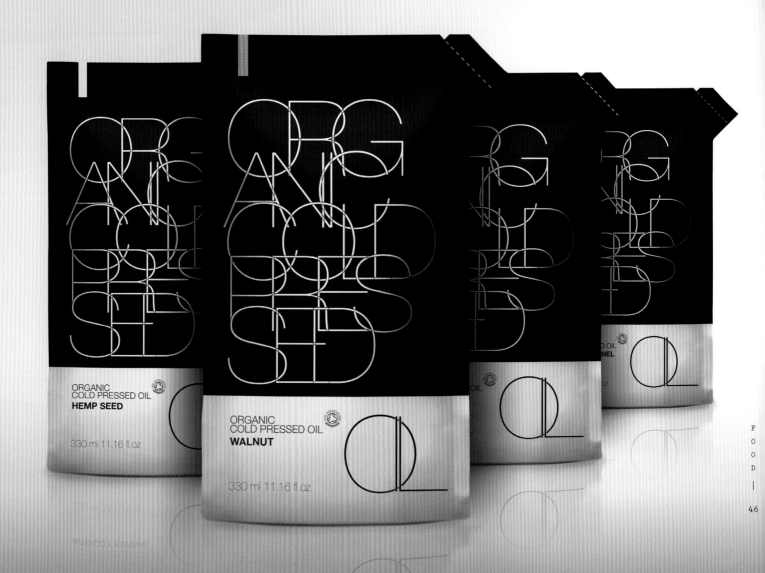

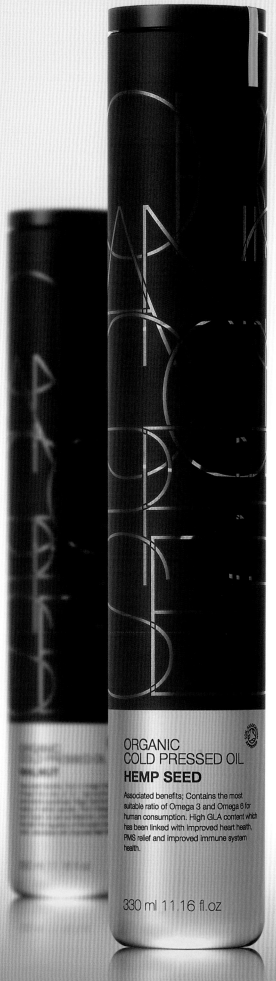
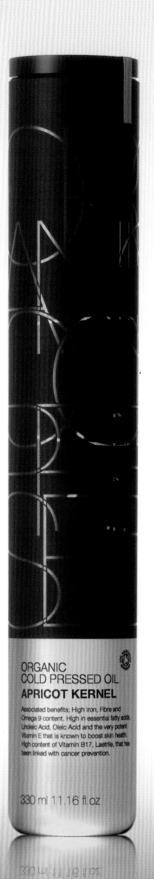

ORGANIC
COLD PRESSED OIL
HEMP SEED

Associated benefits; Contains the most
suitable ratio of Omega 3 and Omega 6 for
human consumption. High GLA content which
has been linked with improved heart health,
PMS relief and improved immune system
health.

330 ml 11.16 fl.oz

ORGANIC
COLD PRESSED OIL
APRICOT KERNEL

Associated benefits; High Iron, Fibre and
Omega 9 content. High in essential fatty acids,
Linoleic Acid, Oleic Acid and the very potent
Vitamin E that is known to boost skin health.
High content of Vitamin B17, Laetrile, that has
been linked with cancer prevention.

330 ml 11.16 fl.oz

MousseTube

무스튜브 무스, 요구르트 등 주로 어린이들이 먹는 액상 식품을 담는 패키지이다. 카턴팩으로 만들어진 이 패키지는 2008년 스타팩 패키지 연구소 어워드The Institute of Packaging Starpack Awards에서 은상을 수상했다. 사나 헬스텐Saana Hellsten은 기존의 요구르트 컵 포장이 안고 있는 문제를 해결하고 싶었다. 예를 들어 기존 요구르트 컵은 어린이가 한 번 먹을 양으로는 크기가 너무 컸다. 무스튜브는 한 번에 다 먹을 필요도 없고 휴대하기도 쉬워 어디든지 간식으로 갖고 다닐 수 있다. 또한 어린이가 내용물을 짜서 바로 입에 넣을 수 있기 때문에 숟가락도 필요하지 않다. 흰 바탕에 그려진 귀여운 동물 캐릭터가 신선하면서 어린이들의 호기심도 자극한다. 모서리 부분이 날카롭지 않고, 제품 전체를 재활용할 수 있다.

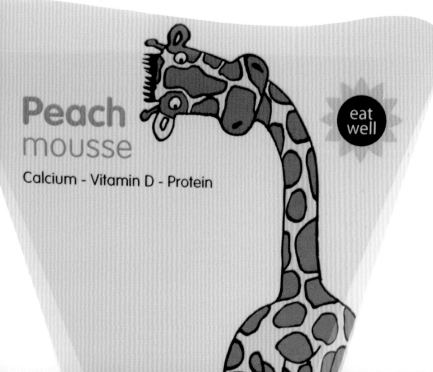

디자이너	사나 헬스텐, 핀란드
클라이언트	2008년 스타팩 패키지 연구소 어워드
유통	견본
개발 연도	2008년
주요 재료	음료용 카턴팩
사진	디자이너 제공

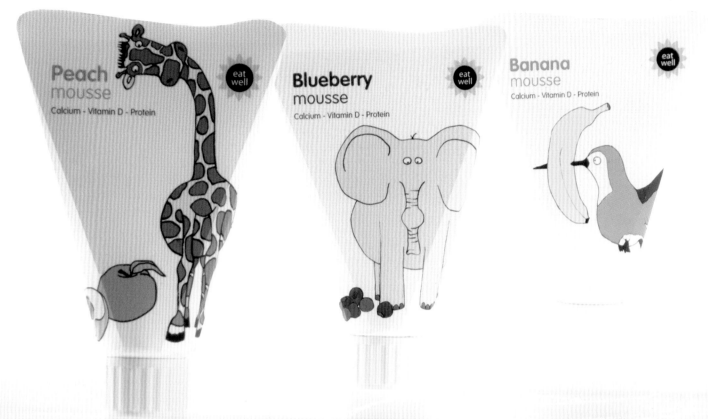

Peach
mousse
Calcium - Vitamin D - Protein

eat well

Blueberry
mousse
Calcium - Vitamin D - Protein

eat well

Banana
mousse
Calcium - Vitamin D - Protein

eat well

Penumbra

BLUEBERRY

Cloudberry
Cloudberry

Migros Sélection

미그로스 셀렉션　스위스를 대표하는 슈퍼마켓 체인인 미그로스를 위해 슈나이터 마이어schneiter meier가 미그로스 셀렉션 프리미엄 라인 개발을 맡아 네이밍부터 디자인 콘셉트 결정, 패키지 제작까지 전 과정을 진행했다. 감성에 호소하는 이미지, 패키지 상단을 장식한 중후한 금색 띠 모양의

프리즈 장식, 유머러스한 디자인, 여백의 미 등 프리미엄 라인에 공통적으로 적용한 몇 가지 특징 덕분에 강한 개성과 독특한 외관을 갖게 되어 매대에서도 눈에 확 띈다. 지난 2년간 괄목할 만한 성장을 한 미그로스 셀렉션 프리미엄 라인은 식품 품목만 300종에 달한다.

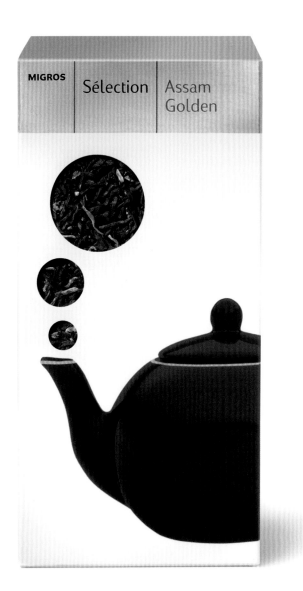

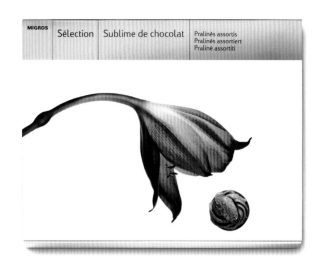

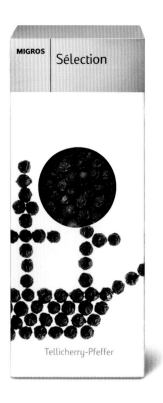

디자이너	슈나이터 마이어 / 앤디 슈나이터Andy Schneiter, 코넬리아 메이어Cornelia Mayer, 안드레아 옌처Andrea Jenzer, 크리스티앙 퀼러Christian Guler, 스위스
유통	미그로스 게노센샤프트 분트Migros-Genossenschafts-Bund
개발 연도	2005년~2012년
주요 재료	종이
사진	사무엘 슐레글Samuel Schlegel

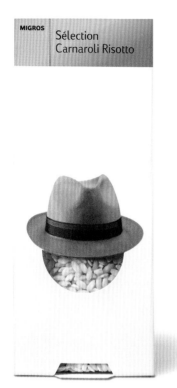

MIGROS
Sélection
Carnaroli Risotto

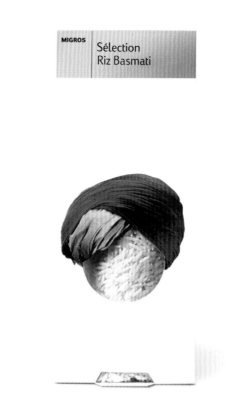

MIGROS
Sélection
Riz Basmati

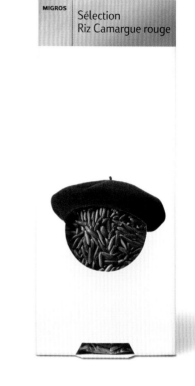

MIGROS
Sélection
Riz Camargue rouge

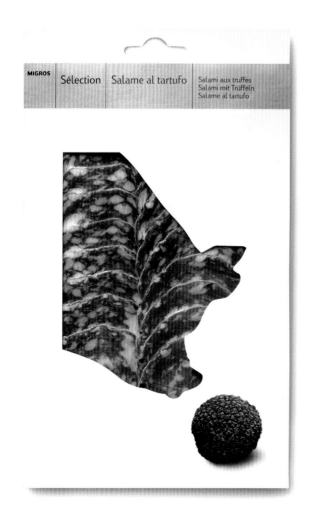

MIGROS
Sélection | Salame al tartufo | Salami aux truffes
Salami mit Trüffeln
Salame al tartufo

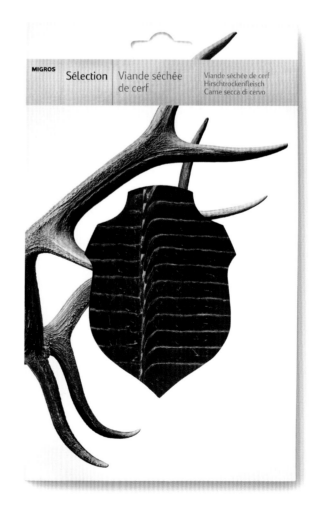

MIGROS
Sélection | Viande séchée de cerf | Viande séchée de cerf
Hirschtrockenfleisch
Carne secca di cervo

Trata on Ice

트라타 온 아이스 생선 꼬리를 중요한 시각적 요소로 사용한 냉동 해산물 패키지 시리즈이다. 로고와 패키지 구조 디자인에 모두 생선 꼬리를 활용한 것이 강력한 브랜드 요소가 되어 어느 각도로 봐도 제품을 쉽게 알아볼 수 있다. 검은 배경색과 절묘한 타이포그래피, 해산물 일러스트레이션이 제품의 품질을 강조하고 델리카트슨 특유의 분위기를 내고 있으며, 일러스트레이션의 일부분을 뚫어놓은 창을 통해 소비자가 패키지 안의 해산물을 들여다볼 수 있도록 편의를 제공하고 있다.

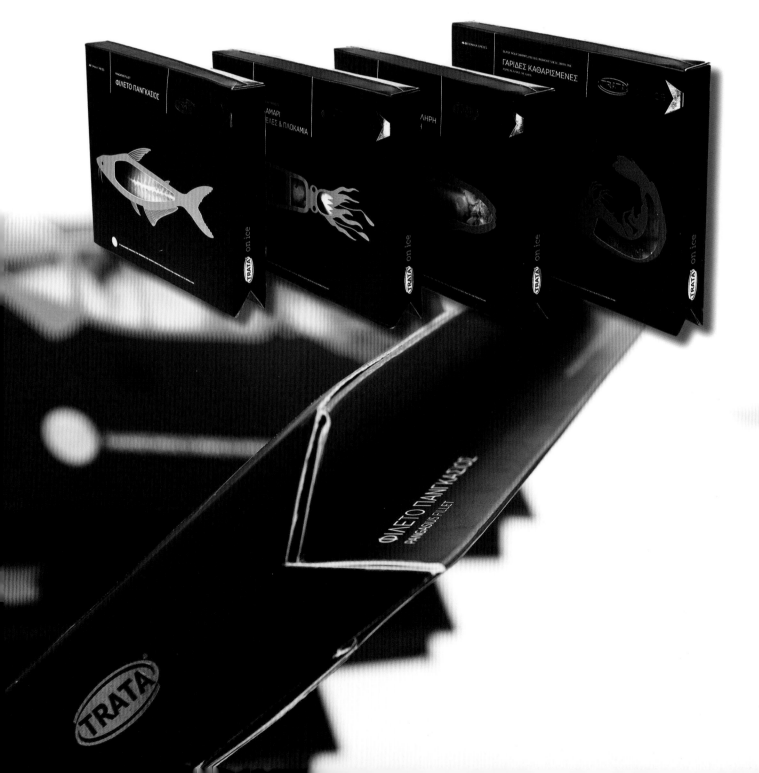

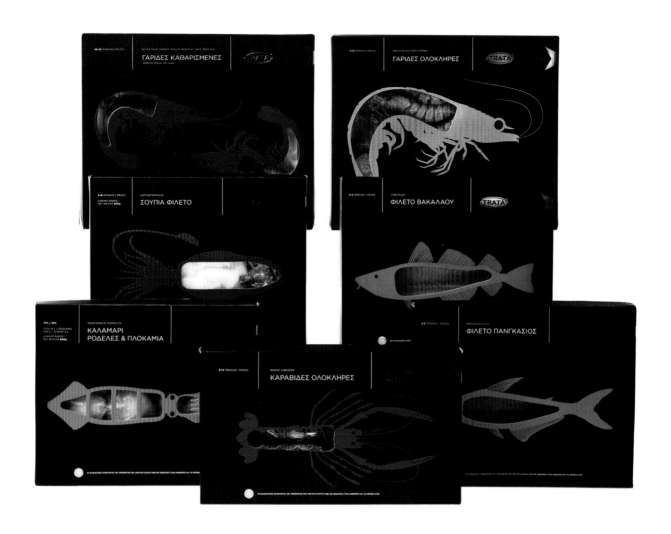

디자이너　　비트루트Beetroot, 그리스
유통　　　　콘바KONVA
개발 연도　　2010년
주요 재료　　종이
사진　　　　디자이너 제공

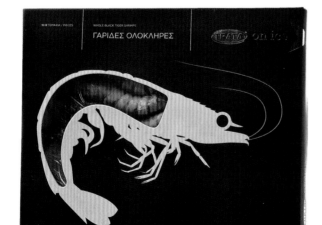

Helios

헬리오스　1969년부터 업계를 선도하고 있는 노르웨이의 생태적, 생물역학적, 환경친화적 브랜드이다. 예전에는 주로 친환경 식품 전문 매장에서 판매되었지만 2010년부터 일반 식료품점에서도 헬리오스 제품을 구입할 수 있게 되었다. 이를 계기로 헬리오스는 브랜드 포지셔닝을 수정했고, 유행에 민첩하게 대응하는 대형 유통점의 상품들 못지않게 경쟁력을 높일 수 있었다. 유니폼Uniform이 헬리오스의 의미(태양신)에 초점을 맞춰 눈에 잘 띄는 로고를 새로 디자인했다. 혼잡한 매장 환경에서 함께 진열된 다른 제품들보다 눈에 잘 띄도록 한 이 로고는 새로운 일러스트레이션과 신선한 색상으로 브랜드를 탄탄하게 뒷받침하면서 소비자들의 호감을 사고 있다. 컨설턴트 에릭 얀슨Erik Jansson과 프로젝트 매니저 피아 폴크 린Pia Falk Lind이 로고 개발을 지휘했다.

디자이너	세실리 베르그 뵈르가스크Cecilie Berg Børge-Ask, 노르웨이
일러스트레이터	세실리 베르그 뵈르가스크
크레이에티브 리더	카밀라 한스텐Camilla Hansteen
유통	알마Alma AS
개발 연도	2012년
주요 재료	종이, 유리
사진	카타리나 카프리노Catharina Caprino

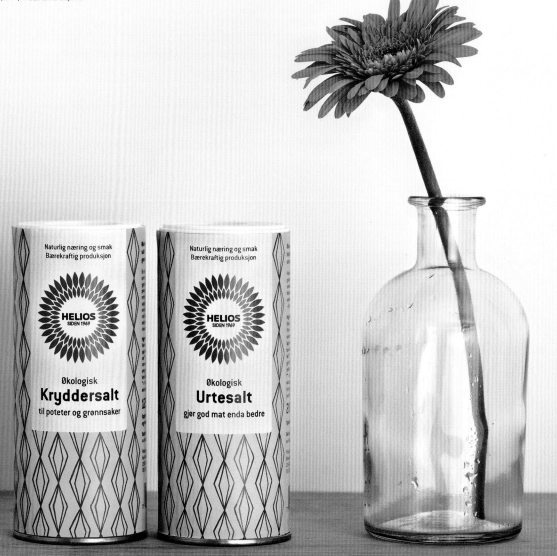

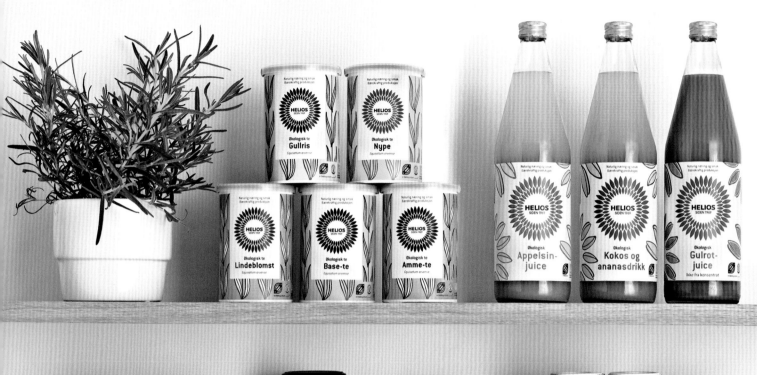

A Couple of Drops

어 커플 오브 드롭스 감미롭고 풍부한 맛, 과일 향과 흙냄새. 황금색과 초록빛이 절묘하게 조화를 이룬 버진 올리브 오일이다. 이 점이 패키지에 잘 나타나 있다. 흰색이 제품의 순수성을 뜻한다면 초록은 올리브 오일을 상징한다. 의도적으로 절제된 디자인을 한 이유는 가만히 있어도 저절로 판매되는 제품이라 요란한 선전이나 시선을 끄는 이미지가 필요하지 않았기 때문이다. 그리스에는 올리브 오일을 신성시하며 '신의 선물'로 간주하는

전통이 있다. 그만큼 섭생과 영양, 의식 측면에서 올리브 오일의 비중이 높다. 이렇게 영양가 높은 '황금 액체'는 그 역사가 고대 그리스로 거슬러 올라갈 만큼 장구하며 이후 비잔틴 제국을 거쳐 오늘에까지 이르고 있다. 올리브 오일은 그리스 요리에서 절대 빠지지 않는 요소라 어느 가정이나 커다란 병에 담아 주방에 비치해놓는다.

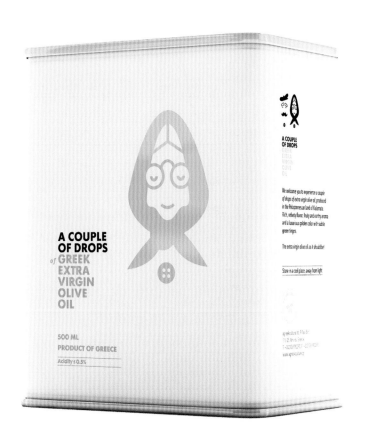
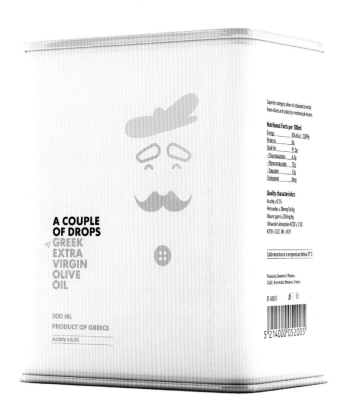

디자이너	비트루트, 그리스
유통	어 그릭 컬처A Greek Culture
개발 연도	2012년
주요 재료	유리에 스크린 인쇄
사진	디자이너 제공

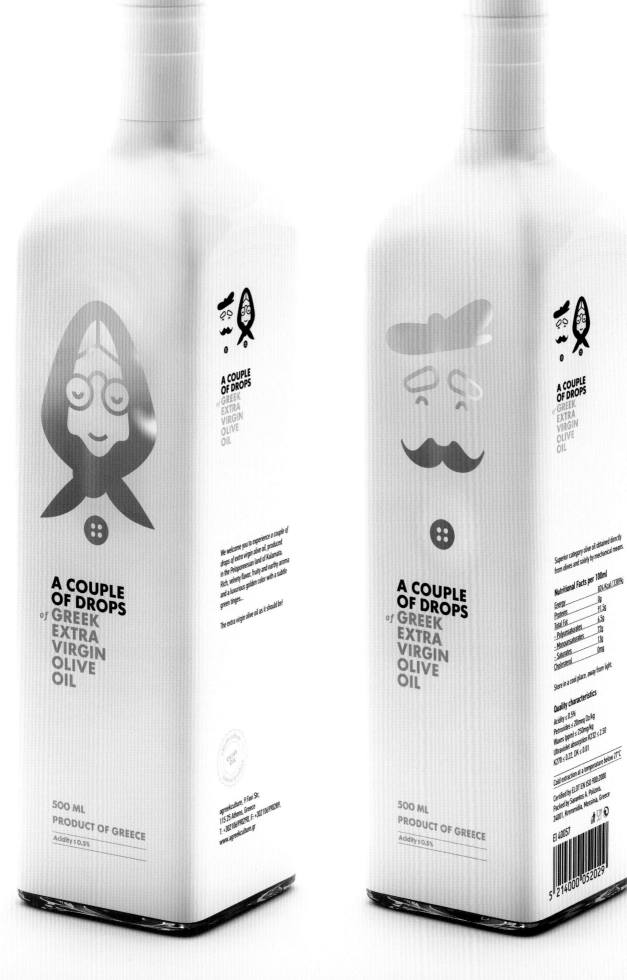

A COUPLE
OF DROPS
of GREEK
EXTRA
VIRGIN
OLIVE
OIL

We welcome you to experience a couple of drops of extra virgin olive oil, produced in the Peloponnesian land of Kalamata. Rich, velvety flavor, fruity and earthy aroma and a luxurious golden color with a subtle green tinge...

The extra virgin olive oil as it should be!

**A COUPLE
OF DROPS**
of **GREEK
EXTRA
VIRGIN
OLIVE
OIL**

500 ML
PRODUCT OF GREECE

Acidity ≤ 0.5%

agreekculture, 9 Favi Str,
115 25 Athens, Greece
T: +302106990290, F: +302106990289,
www.agreekculture.gr

A COUPLE
OF DROPS
of GREEK
EXTRA
VIRGIN
OLIVE
OIL

Superior category olive oil obtained directly from olives and solely by mechanical means.

Nutritional Facts per 100ml	824 Kcal / 3389kJ
Energy | 0g
Proteins | 91.5g
Total Fat | 6.5g
- Polyunsaturates | 72g
- Monounsaturates | 13g
- Saturates | 0mg
Cholesterol |

Store in a cool place, away from light.

Quality characteristics

Acidity ≤ 0.5%
Peroxides ≤ 20meq O2/kg
Waxes (ppm) ≤ 250mg/kg
Ultraviolet absorption K232 ≤ 2.50
K270 ≤ 0.22, DK ≤ 0.01

Cold extraction at a temperature below 27°C

Certified by ELOT EN ISO 900:2000
Packed by Sarantos A. Polizois,
24001, Kremmidia, Messina, Greece

EI 40057

**A COUPLE
OF DROPS**
of **GREEK
EXTRA
VIRGIN
OLIVE
OIL**

500 ML
PRODUCT OF GREECE

Acidity ≤ 0.5%

5 214000 052029

El Mil del Poaig

엘 밀 델 포아이그　천 년의 역사를 지닌 정통 올리브 오일을 상품화하기 위해 개발된 패키지 디자인이다. 클라이언트의 시장 포지셔닝 전략에 따라 소비자들에게 제품뿐만 아니라 패키지를 통해서도 특별한 경험을 제공할 수 있는 아주 특별한 패키지를 개발하는 것이 중요한 프로젝트였다.

흰색 자기로 만든 이 오일병은 두 부분으로 나뉘어 있으며 중간에 있는 주둥이를 통해 오일을 따를 수 있다. 병 색깔을 보면 오일의 질감과 밀도와 색이 눈에 선하게 떠오른다.

디자이너 퀴드삭CuldeSac, 스페인
유통 엘 포아이그El Poaig
개발 연도 2008년
주요 재료 도자기
사진 마누엘 아르테로Manuel Artero, 알메리아

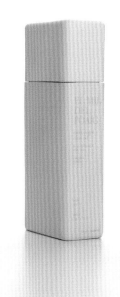

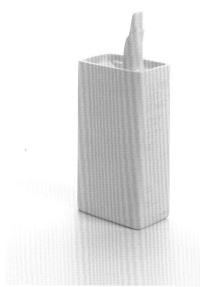

Biodegrade Me

바이오디그레이드 미 독립영화 감독 모건 스펄록Morgan Spurlock이 한 달
내내 패스트푸드만으로 연명한 경험을 스크린에 옮겨 화제가 된 2004년
작 다큐멘터리 영화 <슈퍼 사이즈 미Supersize Me>에 화답하는 뜻에서
제작된 패스트푸드용 패키지 콘셉트 디자인이다. 포장백 겉면은 단열
기능이 있는 재생 펄프지로 제작하고 안에는 기름이 배지 않는 종이를 써서
패키지 전체가 자연 분해되도록 했다. 패키지 색상은 포장백을 제작하던

당시에 샌드위치에 적용해 사용하던 컬러 브랜딩을 그대로 따랐으며, 기능과
디자인은 고객과 패키지 간에 이루어지는 상호작용에서 아이디어를 얻었다.
소비자들이 포장백을 찢어 안에 든 음식을 꺼낸 다음, 쟁반 대용으로 쓴다는
사실에 착안해 패키지를 열면 저절로 식판이 만들어져 편하게 식사할 수
있도록 했다.

디자이너	앤드류 밀라Andrew Millar, 영국
개발 연도	2008년
주요 재료	재생 펄프지, 그래스 페이퍼grass paper
사진	디자이너 제공

Wiberg Spice Box

위베르그 양념통 패키지는 단순히 보기 좋고 예쁜 차원을 넘어 다양한
임무를 완수할 수 있어야 한다. 특히 기능적으로 내용물에 어떻게 접근하느냐
하는 것은 흥미로운 문제이다. 그런데 그보다 더 중요할 수 있는 것이
느낌이나 정서의 문제이다. 예를 들어, 케첩병같이 짜서 쓰는 플라스틱 병에
캐비어를 포장해 놓았다면 너무나 초라한 나머지 뭔가 잘못되었다는 생각이
들 것이다. 위베르그 양념통의 디자이너들은 고급 향신료에 걸맞은 느낌을
정확히 살리고 소비자들이 귀한 양념들을 요리에 넣기 전에 시각과 촉각을
통해 맛까지 느낄 수 있도록 최선을 다했다. 양념통을 사용할 때는 독특한
접이식 활송chute 장치를 이용해 내용물을 눈으로 보면서 흔들어 섞거나
정교한 양을 덜어 쓸 수 있다. 결국 양념통 덕분에 고급 향신료로 맛을 내는
것은 물론, 전문 요리사들의 예술적 기교까지 모방할 수 있게 된 셈이다.

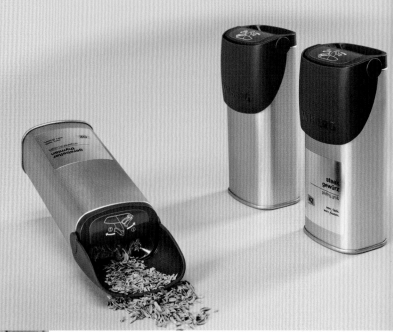

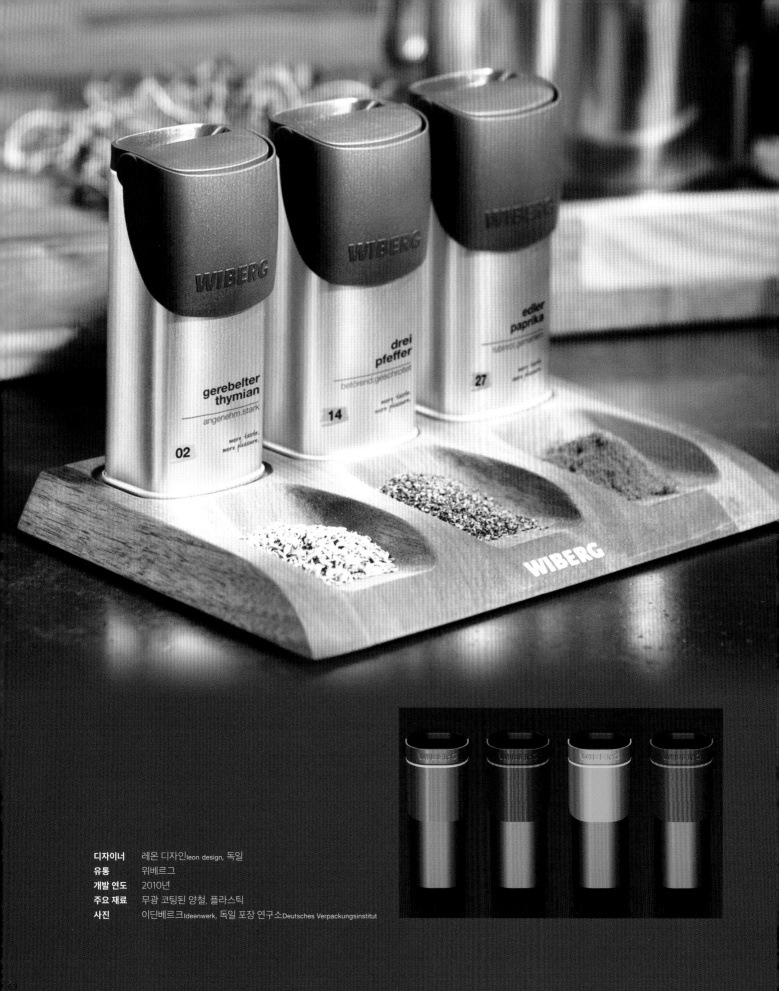

디자이너 레온 디자인leon design, 독일
유통 위베르그
개발 연도 2010년
주요 재료 무광 코팅된 양철, 플라스틱
사진 이딘베르크Ideenwerk, 독일 포장 연구소Deutsches Verpackungsinstitut

Egg Box

달걀 상자 환경을 생각해 재활용 가능한 재료만 사용하여 혁신적인
달걀 용기를 만드는 것이 이 패키지의 목표였다. 이 달걀 상자는 두꺼운
종이 한 장으로 제작되었다. 타원형 구멍 속에 달걀이 들어 있어 굳이
상자를 열지 않아도 안에 든 달걀을 볼 수 있다. 달걀을 꺼내려면 라벨을
제거하고 상단을 열어야 하는데, 여기서 라벨은 두 가지 기능을 한다.
하나는 소비자에게 제품 정보를 제공하는 것이고, 다른 하나는 달걀
상자를 고정시키는 것이다.

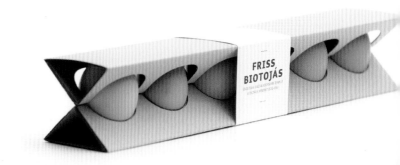

디자이너	오틸리아 에르데이Otilia Erdélyi, 헝가리
유통	견본
개발 연도	2012년
주요 재료	카드보드지
사진	밀란 라츠몰나르Milán Rácmolnár, 부다페스트

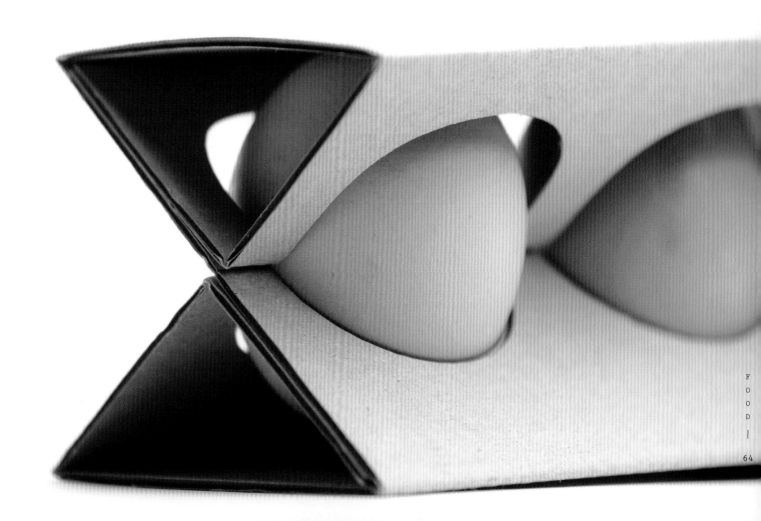

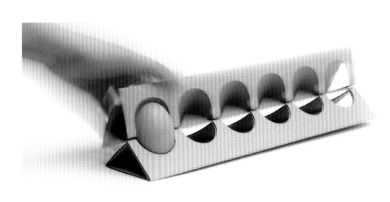

Pist!

피스트! 그래픽 디자인을 전공한 디자이너가 학부 과정에서 만든 작품이다. 주어진 과제는 식품을 참신하게 보여주는 패키지를 제작하는 것이었고 품목으로는 피스타치오가 선정되었다. 학생들은 상품이 갖고 있는 가장 큰 문제가 무엇인지 생각해야 했다. 피스타치오의 경우, 알맹이를 까먹고 난 뒤 남는 껍데기를 어떻게 처리하느냐가 가장 큰 골칫거리였다.

디자이너는 껍데기를 옆에 버리면 지저분해지므로 패키지 안에 쓰레기통을 내장시키자는 아이디어를 냈다. 내용물을 한꺼번에 먹지 못하면 그냥 패키지를 닫았다가 나중에 먹으면 된다. 패키지의 크기는 백팩이나 가방에 넣어 갖고 다니기 좋게 만들었다. 패키지를 두 칸으로 나눠 상품을 담을 공간과 쓰레기통으로 사용할 공간을 마련한 것이 이 패키지가 제시한 해결책이다.

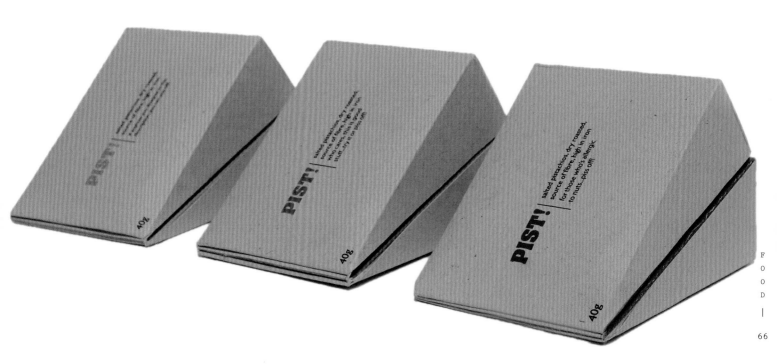

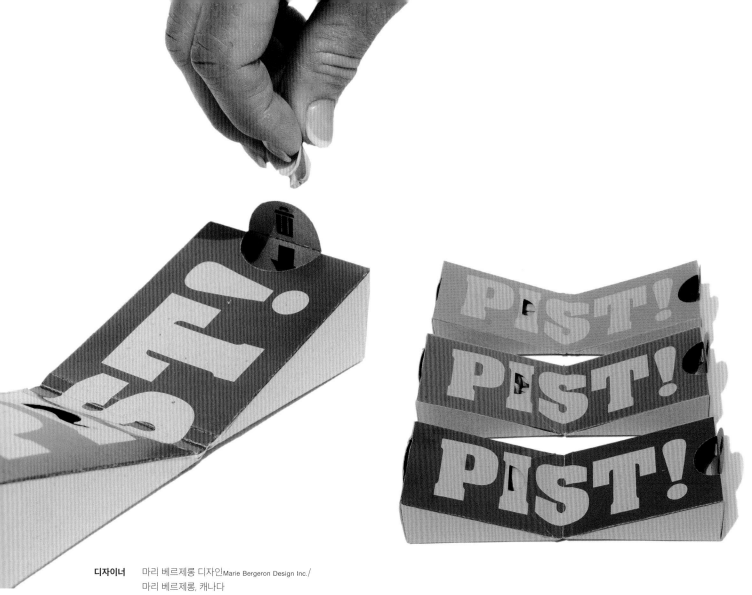

디자이너 마리 베르제롱 디자인Marie Bergeron Design Inc./
 마리 베르제롱, 캐나다
개발 연도 2010년
주요 재료 재생종이, 잉크
사진 디자이너 제공

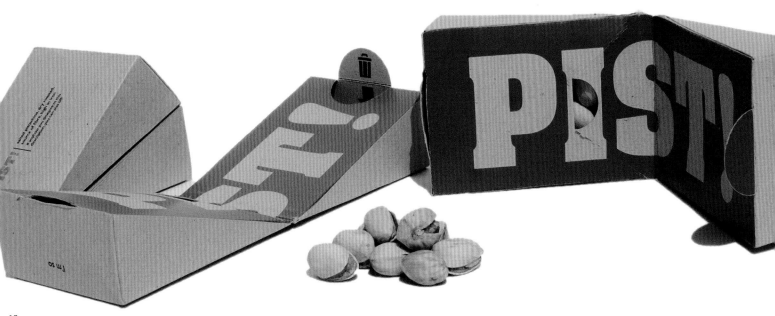

Pasta La Vista

파스타 라 비스타 파스타 라 비스타*는 최고급 품질의 친환경 제품만 엄선해 정통 이탈리아식 요리법대로 만든 다양한 수제 마카로니 제품을 취급한다. 디자이너는 기업 디자인과 패키지에 캐릭터를 도입하기로 하고 이탈리아 요리사 캐릭터인 마리오Mario, 프란체스코Francesco, 조반니Giovanni,

프란체스카Francesca를 만들어냈다. 그리고 패키지별로 캐릭터를 하나씩 넣었다. 상표의 특징과 다른 제품에서는 볼 수 없는 고급스러운 느낌을 그림으로 표현한 것이다. 패키지 안에 든 제품이 캐릭터가 쓴 요리사 모자 아래 단정히 정리된 머리카락처럼 보이는 효과까지 덤으로 얻었다.

디자이너	앤드류 고르코벤코Andrew Gorkovenko, 러시아
개발 연도	2012년
주요 재료	카드보드지, 인쇄
사진	디마 졸로보프Dima Zholobov

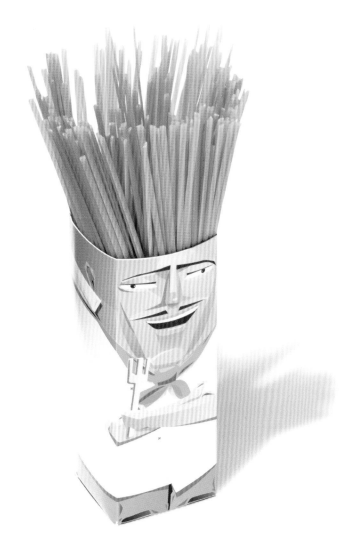

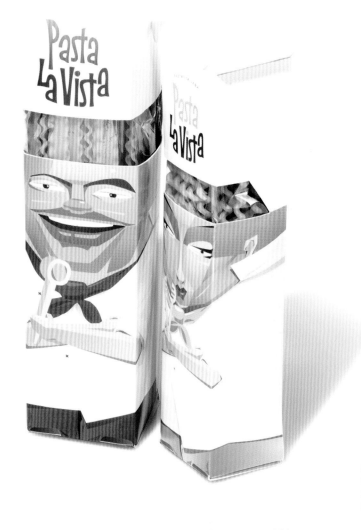

* '다음에 또 봅시다!'에 해당하는 스페인어 인사말 '아스타 라 비스타¡Hasta la vista!'를 변형한 일종의 언어유희

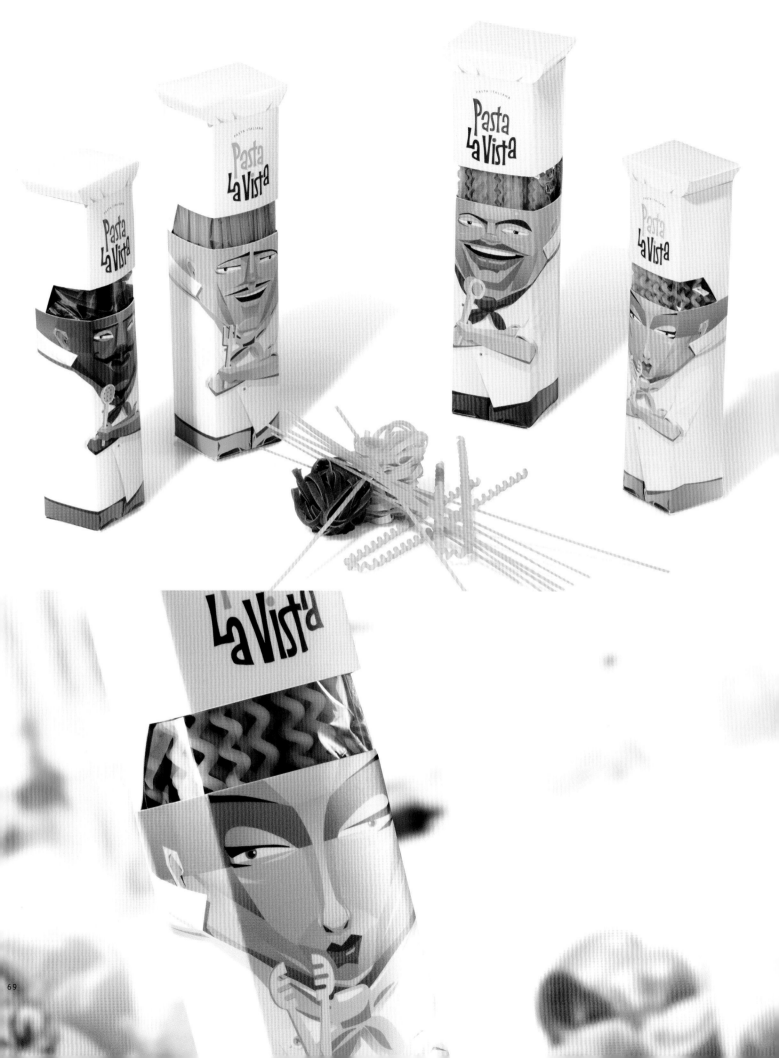

Beverages

음료 음료는 패키지 디자인 중에서도 최고봉에 해당한다. 식품에 적용되는 규정을 똑같이 준수해야 함은 물론, 액체가 새지 않도록 해야 하기 때문이다. 아울러 가장 오랜 역사를 가진 분야이기도 하다. 옛날에는 식품과 음료를 대용량이 아닌 단위 품목으로 시장에서 사다 먹었기 때문에 그에 맞춰 와인이나 우유 같은 상품을 포장해야 했다. 앞 장에서 오일이나 식초와 같은 액상 식품이 예외에 속했다면 이번 장에서는 커피, 차 등 고형 음료가 예외에 해당한다. 이들은 한 분야가 아니라 여러 분야의 요건을 동시에 충족시켜야 한다.

음료 패키지를 대표하는 고전적인 예로는 코카콜라 병이 있다. 목, 가슴, 허리, 엉덩이가 뚜렷이 구분된 '여체'의 모양을 한 코카콜라 병은 시대가 변하고 미적 기준이 바뀌면서 다소 변화를 겪었지만 그래도 음료 패키지 중 가장 오래 기억될 만한 사례라 할 수 있다. 패키지 중 가장 흔한 유형은 유리병이다. 그 밖에 세라믹과 고대에 사용하던 호스에서 기원을 찾을 수 있는 파우치, 다양한 종류의 테트라팩도 많이 사용된다. 규격화된 병이 음료 패키지의 전형적인 형태이지만 너무 흔하다 보니 이 책에서는 디자인 사례로 거의 언급되지 않았다. 그에 비해 플라스틱 병을 대체할 친환경적, 생태학적 방안이 패키지 디자인 분야에서 중요한 사안으로 떠오르고 있다.

음료는 다른 식품들과 달리 매대에 세워놓기 때문에 패키지를 적재할 필요가 거의
없다. 그런 연유로 음료 부문의 패키징 프로젝트들은 조각품 같은 외관을 가진
것이나 다른 물건에서 아이디어를 얻은 경우가 많다. 전구, 피라미드, 젖소 유방
등의 형태가 음료 패키지가 되는 이유가 바로 그런 것이다. 전통적인 우유병도 그
자체로 상징성이 강해 패키지 안에 예상치 못했던 제품이 '숨겨져' 있는 경우가
종종 있다.

음료 카테고리에 속하는 제품 중에 내용물이 든 패키지와 별도로 제2의 패키지를
둘러 고급 제품처럼 보이도록 한 경우가 있다. 알코올음료가 주로 여기에
해당한다. 알코올음료와 비알코올음료 패키지 사이의 몇 안 되는 차이 중 하나가
바로 이것이다.

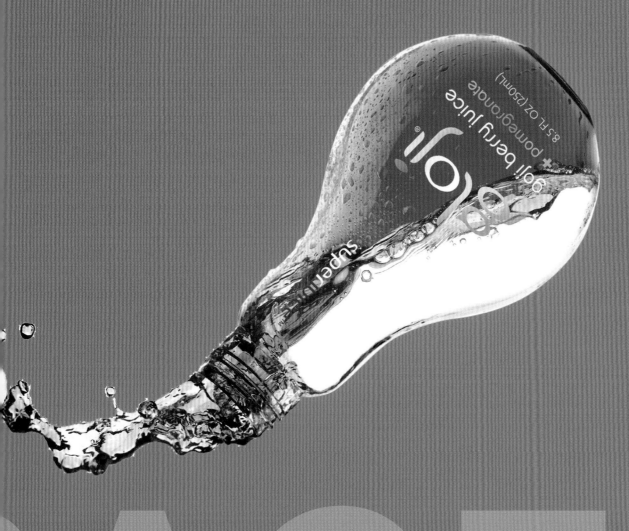

RAGES

Mount Tea
Special Edition

마운트 티 특별판 마운트 티 독일은 디자이너 엘로이 클레Elroy Klee에게 소비자들의 호감을 사면서 비슷비슷한 제품들 사이에서 눈길을 끌 수 있는 독특한 디자인의 패키지를 개발해달라고 요청했다. 그렇게 해서 나온 것이 피라미드 모양의 티백과 브랜드 이름을 동시에 고려한 패키지였다.

전체적으로 알록달록 은은하지만 기하학적 도형들이 사용된 탓에 흔히 볼 수 없는 역동적인 외관이 완성되었다. 덕분에 피라미드 모양의 패키지뿐만 아니라 패키지를 구성하는 각각의 면까지 전부 입체적으로 보일 정도이다. 이 한정판 패키지는 전문 매장에서 구입할 수 있다.

디자이너	엘로이 클레, 네덜란드
유통	디지털 4 Digital 4
클라이언트	마운트 티
개발 연도	2011년
주요 재료	인쇄
사진	디자이너 제공

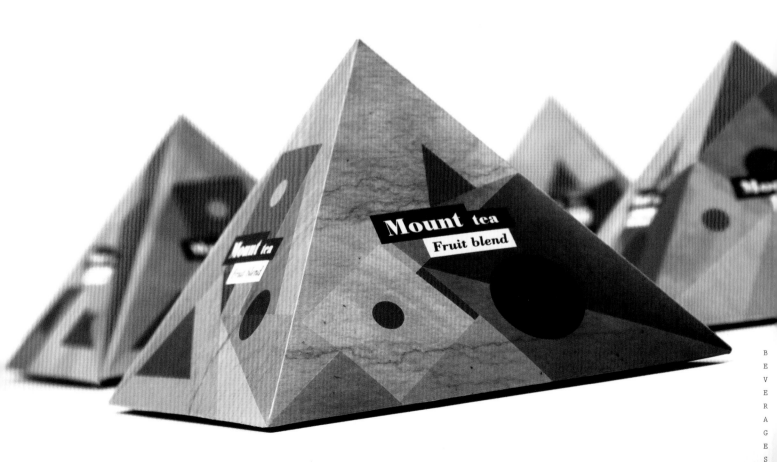

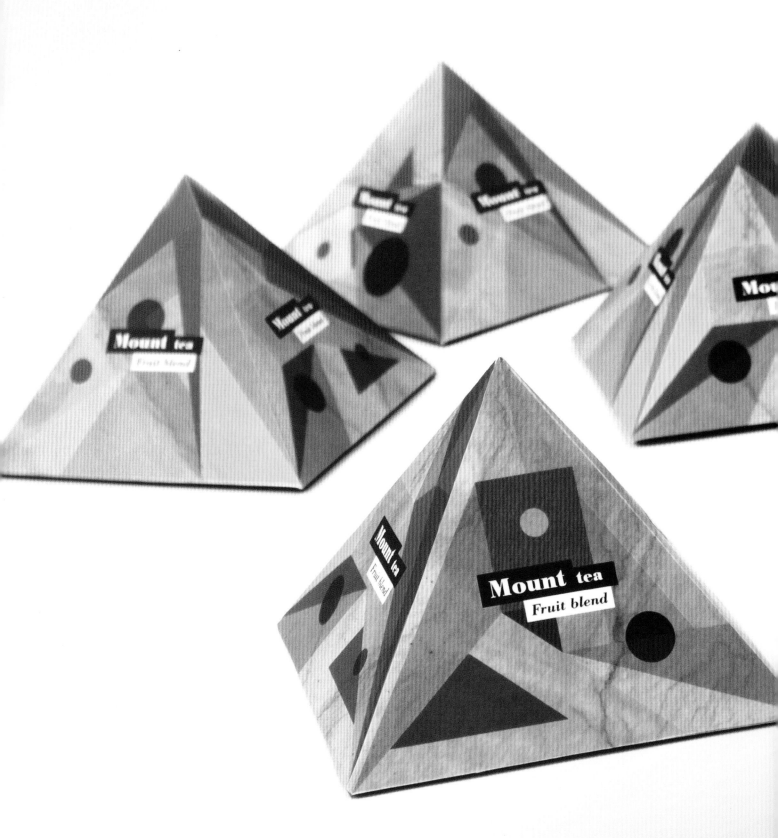

Grolsch Icons

그롤쉬 기념 맥주 디자이너 엘로이 클레는 전통적인 그롤쉬 맥주병에 재미와 위트를 더하는 작업을 꾸준히 해왔다. 독특하게 생긴 그롤쉬 맥주병(쇠고리와 흰색 마개로 밀봉하는 스윙탑 방식-옮긴이)을 이용해 특정 행사 기념 디자인을 하는 것이다. 검은 띠가 구불구불 병에 감겨 있는 디자인은 영화 필름이 병을 휘감은 것을 표현하고 있다. 역동적인 즈바르터 크로스Zwarte Cross 디자인은 스턴트, 모터크로스, 음악, 스포츠, 캠핑을 동시에 즐길 수 있는 동명의 축제 (즈바르터 크로스 페스티발, 일명 블랙 모터크로스)를 기념해 제작된 것이다. 그롤쉬는 맥주병와 각종 행사를 연계시키는 아이디어로 독특한 개성을 가진 단연 눈에 띄는 맥주가 되었다.

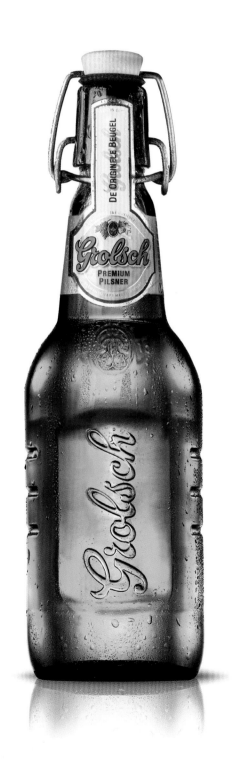

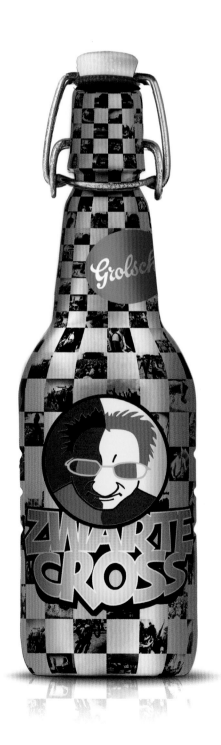

디자이너 엘로이 클레, 네덜란드
유통 로열 그롤쉬 Royal Grolsch
개발 연도 2011년
주요 재료 다양한 소재
사진 디자이너 제공

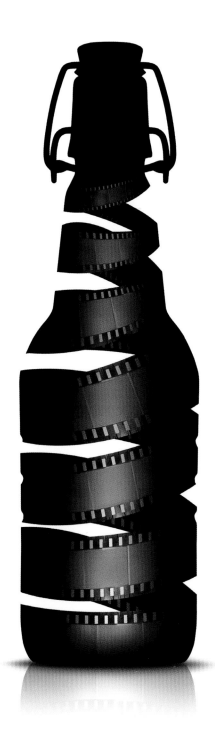

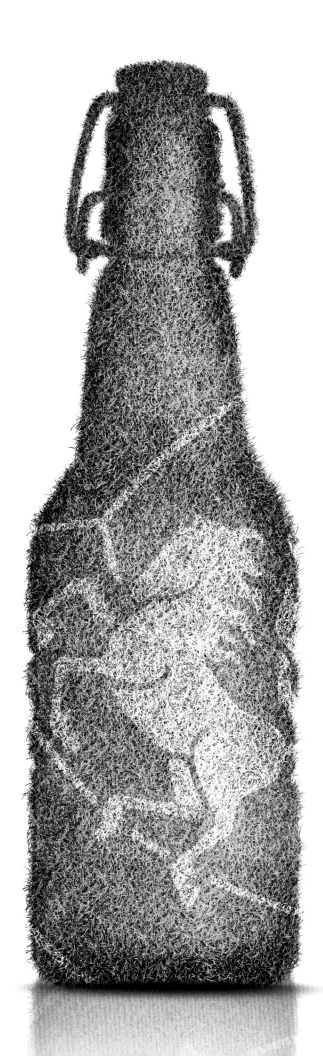

Chinese Tea Box

중국차통 전통적인 차통을 재해석한 재스민차 패키지이다. 장식적 성격이
강한 금속 차통을 과감히 벗어던진 이 매력적인 패키지는 중국 인형의 입을
열어 잎차를 꺼내게 되어 있다. 디자인 자체가 재미있고 흥미 만점인 데다
잎차가 떨어진 후 재사용할 것까지 감안하여 디자인되었다. 눈길을 끄는
패키지라 다양한 용도로 활용할 수 있으며 어디서나 관심과 사랑을 받을 만한
디자인이다.

디자이너 카를로 지오바니Carlo Giovani, 브라질
유통 카를로 지오바니
개발 연도 2007년
주요 재료 종이
사진 디자이너 제공

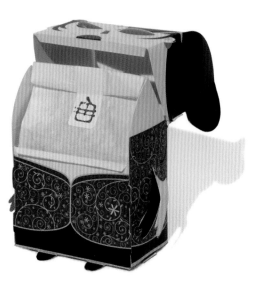

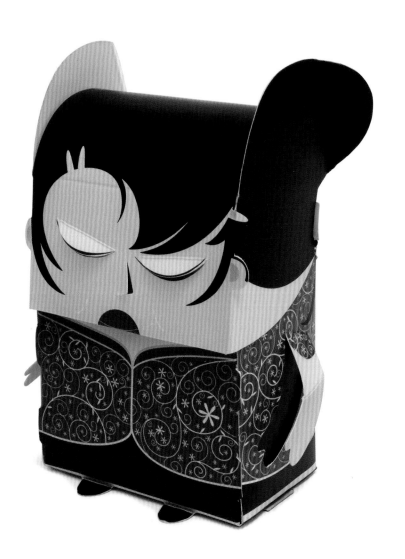

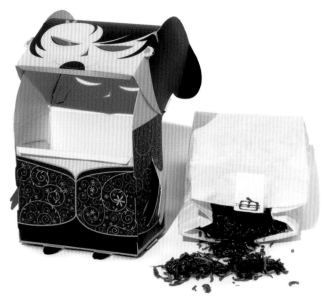

Birdy Juice

버디 주스 다 마신 주스 카톤팩을 뜯어 깔끔하게 펼친 뒤 재활용 수거함에
넣던 디자이너의 머릿속에 갑자기 아이디어와 영감이 떠올랐다. 카톤팩의
패키지 형태를 이용해 날개와 발이 달린 캐릭터를 만들어 주스 패키지로
쓰자는 것이었다. 그것이 이 주스 패키지의 콘셉트가 되었다. 기본적으로는
주스 팩을 새라 생각하고 갖고 놀 수 있는 어린이들을 위한 제품이다. 이런
패키지가 있다면 펼쳐서 재활용함에 넣는 일이 훨씬 쉽고 재미있을 것이다.

디자이너	맛스 오트달Mats Ottdal, 노르웨이
유통	견본
개발 연도	2010년
주요 재료	카톤팩 / 테트라팩
사진	디자이너 제공

Gloji

글로지 상품에 관련된 세 가지 요소에 입각해 디자인된 패키지이다. 브랜드 이름인 글로지, 상품의 주성분인 고지베리, "당신을 빛나게 하는 주스"라는 슬로건이 바로 그것이다. 전구처럼 생긴 병은 빛을 발한다는 개념과 건강의 의미를 시각적으로 풀어놓은 것으로, 넘치는 에너지와 밝은 생각을 나타낸다. 새롭고 혁신적인 모양이면서 인체공학적으로도 훌륭해 보기도 좋고 손에 쥐기도 편한 패키지이다.

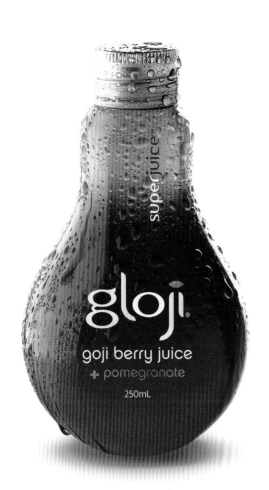

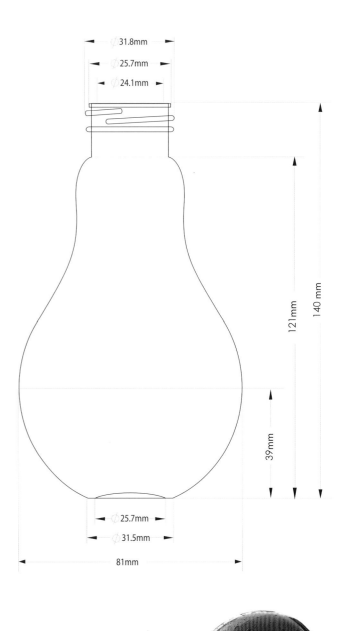

Ø 31.8mm
Ø 25.7mm
Ø 24.1mm

140 mm

121mm

39mm

Ø 25.7mm
Ø 31.5mm

81mm

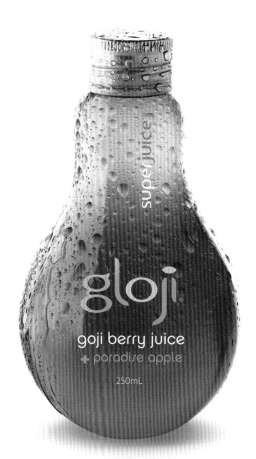

디자이너	피터 카오Peter Kao / 글로지
유통	글로지
개발 연도	2010년
주요 재료	유리
사진	디자이너 제공

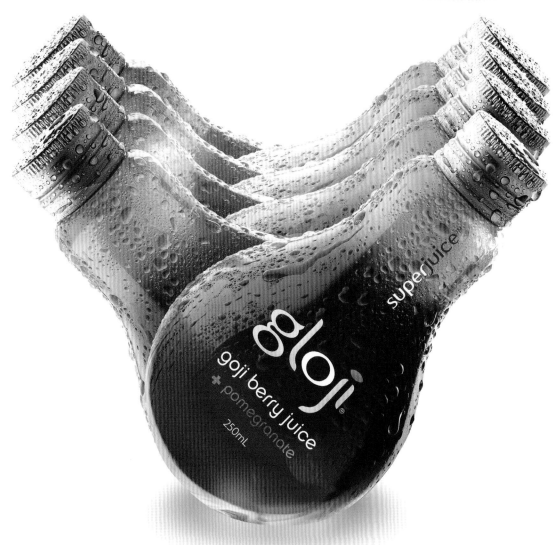

Blink Champagne

블링크 샴페인 블링크 샴페인의 그래픽 디자인은 그 줄무늬가 인상적인 디자인이다. 이 줄무늬가 병의 몸체에 있는 작은 로고와 함께 브랜드를 특징짓는다. 파격적인 디자인으로 강력한 정체성을 갖게 된 블링크 샴페인은 매대에 나란히 진열된 다른 어느 병보다 월등히 눈에 띈다.

디자이너 비트루트, 그리스
유통 블링크 와인Blink Wines
개발 연도 2008년
주요 재료 유리에 스크린 인쇄
사진 디자이너 제공

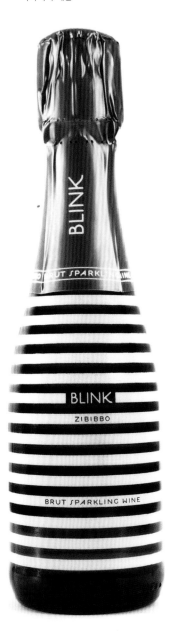

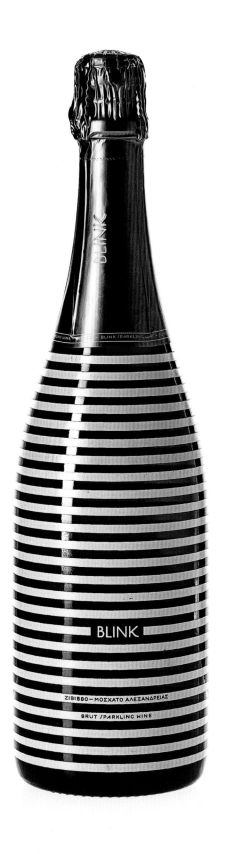

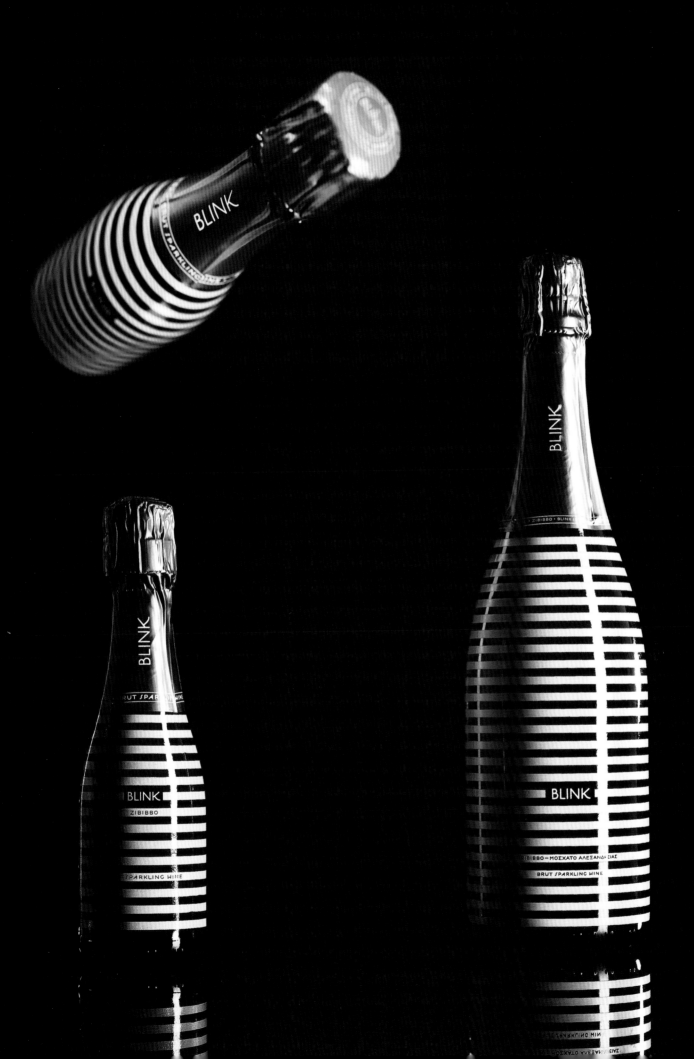

Mixed Emotions

믹스트 이모션 제품과 함께 다양한 감정도 판매한다는 아이디어가
숨겨져 있는 프로젝트이다. 디자이너가 몇 가지 과일액과 보드카를
선택한 뒤 이들을 섞어 사랑, 슬픔, 행복, 공포, 분노 등 다양한 감정에
어울리는 과일 칵테일 시리즈를 탄생시켰다. 믹스트 이모션 칵테일은
저마다 어떤 감정을 불러일으키고, 취향에 대한 태도를 변화시킨다.
두 개의 빨대로 만들어진 나선형 구조는 음료를 마시는 동안 전혀 다른
두 가지 액체가 결합되는 장면을 생생하게 보여준다. 패키지 앞면에는
소비자에게 음료를 마시라고 권하는 문구가, 뒷면에는 고객이 어떤
경험을 하게 될지 기술한 문구가 적혀 있다. 이런 디자인 덕분에 음료를
엎지르거나 병을 깰까봐 염려하지 않고 소비자가 하고 싶은 대로 할 수
있다.

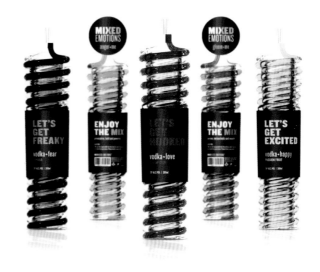

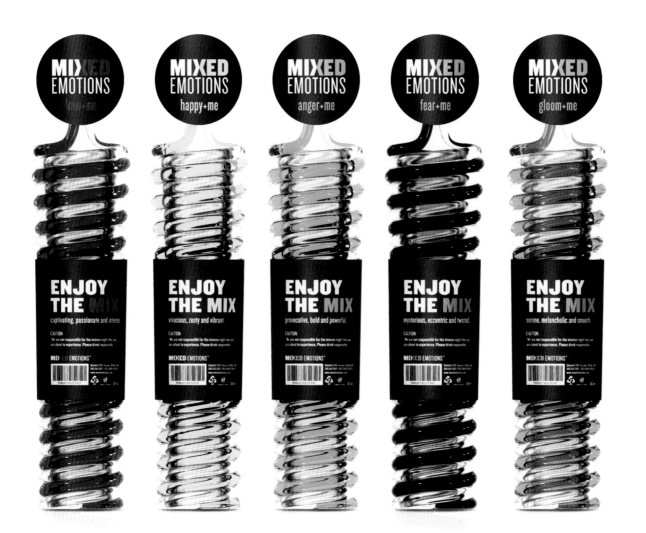

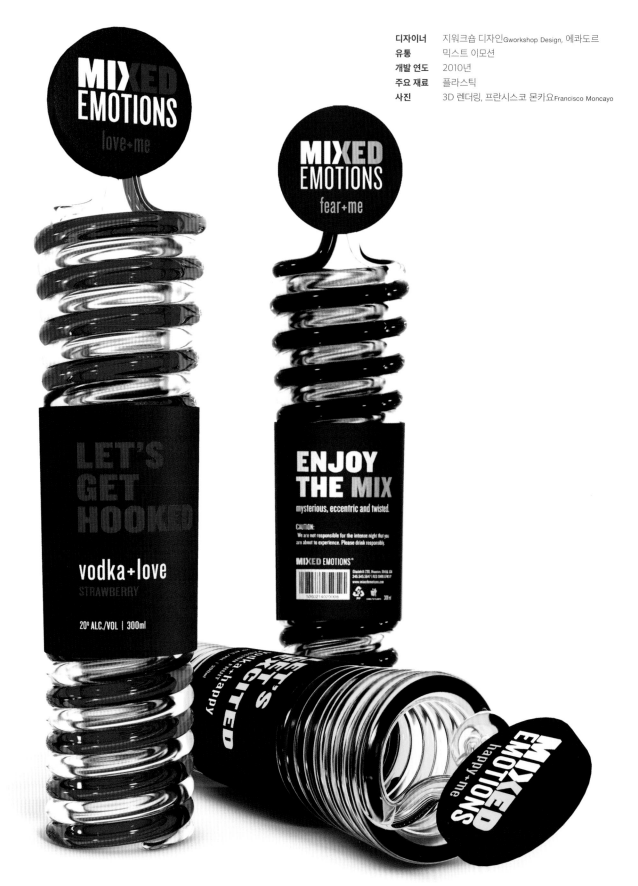

디자이너	지워크숍 디자인Gworkshop Design, 에콰도르
유통	믹스트 이모션
개발 연도	2010년
주요 재료	플라스틱
사진	3D 렌더링, 프란시스코 몬카요Francisco Moncayo

Soy Mamelle

소이 마멜레　소이 마멜레는 키안 브랜딩 에이전시가 만든 혁신적인 두유 패키지이다. 병이 젖소 유방의 모양인데 여기에는 가장 중요한 첫 번째 생각이 담겨 있다. 두유가 우유와 크게 다르지 않다는 것이다. 두 번째 메시지는 패키지의 컬러 코드와 장식에 담겨 있는데, 사진을 찍어 최대한 예쁘게 나오도록 상품을 디자인하여 자연과 건강의 이미지를 전달한다는 것이다. 이 패키지는 재활용 페트나 유리로 제작되었으며, 병뚜껑과 다리 세 개가 달려 있어 사용하기 편리하다. 소이 마멜레 패키지는 POS 시스템과 비표준 상거래 장비 측면에서 브랜드 아이덴티티의 개선 가능성이 크다.

디자이너	키안 브랜딩 에이전시, 예브게니 모르갈레프Evgeny Morgalev, 러시아
유통	견본
개발 연도	2009년
주요 재료	재생 페트, 유리
사진	디자이너 제공

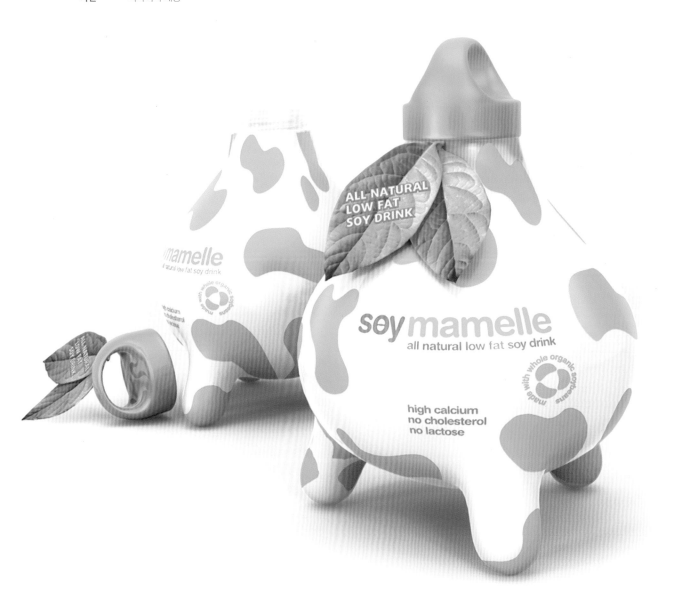

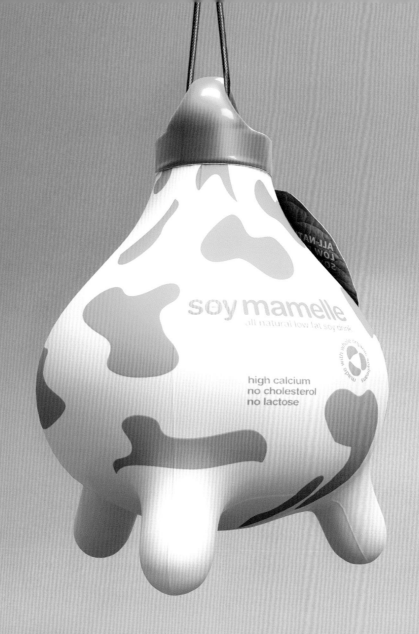

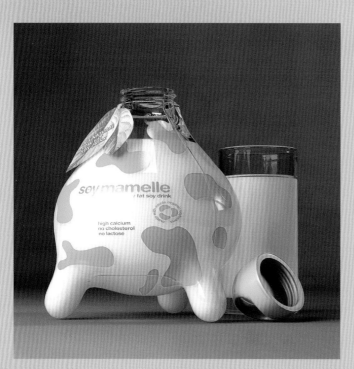

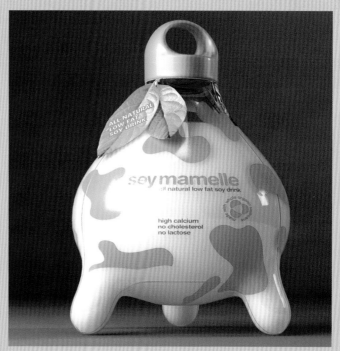

Ramlösa Premium Bottle

람뢰사 프리미엄 보틀 람뢰사 프리미엄 보틀은 특별 지정 레스토랑, 공연장, 경기장, 나이트클럽에서만 판매되는 천연 탄산수이다. 디자인 회사 나인 Nine이 페트 소재의 프리미엄 병을 새로 디자인해달라는 의뢰를 받아 무척 고급스러운 제품을 탄생시켰다. 외관도 아름답고 이산화탄소 배출을 줄여

환경에 긍정적인 영향을 미치는 측면에서도 좋은 반응을 얻었다. 먼 옛날 크리스털 유리잔에서 볼 수 있던 형태와 모양을 차용해 고급스러운 느낌을 살렸지만, 소재는 고급과는 거리가 멀고 현대적인 것을 사용하고 있다. 상반된 두 세계를 대비시켜 흥미롭고도 아름다운 결과를 얻어낸 패키지이다.

디자이너　나인, 스웨덴
유통　칼스버그Carlsberg
개발 연도　2011년
주요 재료　페트
사진　크리스 욘셰르스Chris Jonkers, 스튜디오 보요Studio Bojo

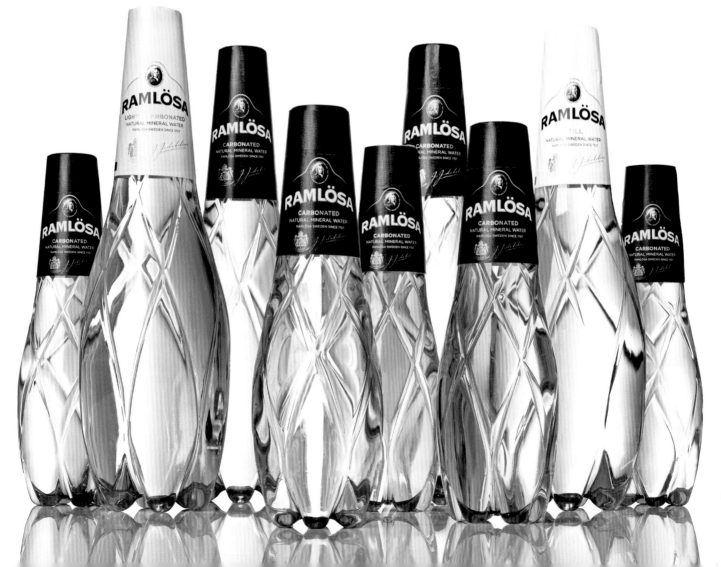

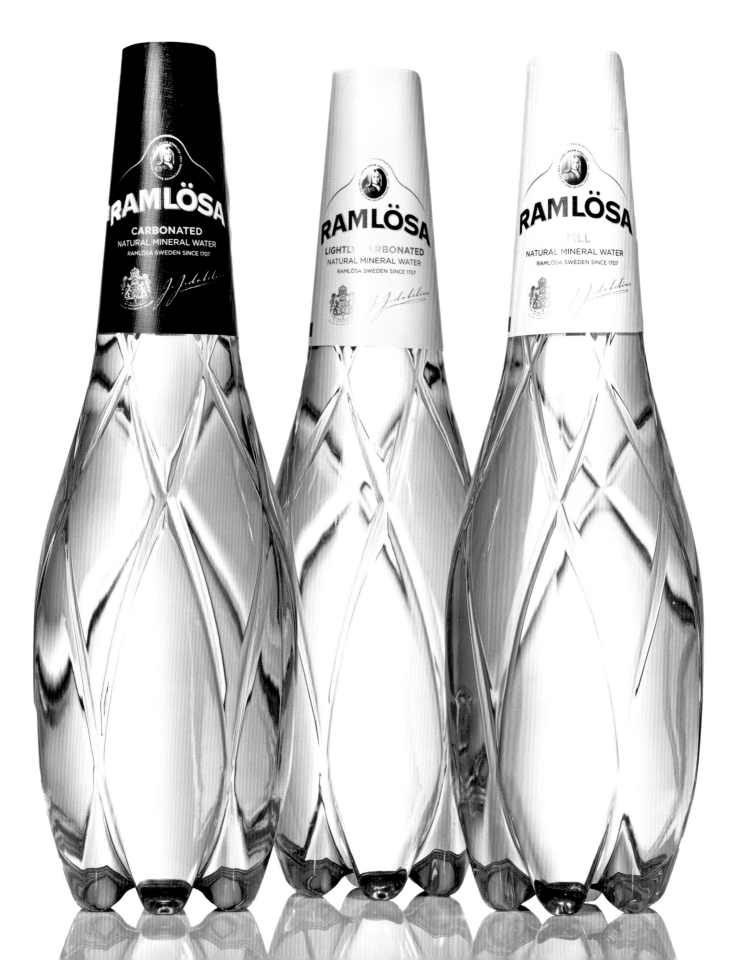

GreenBottle

그린보틀 그린보틀은 종이(와 약간의 플라스틱)를 원료로 병을 제조하는 영국 회사이다. 그들이 제조하는 병은 재활용이 가능하고 종이 케이스는 재활용 목섬유로 만들어진다. 처음에는 우유병을 만들었지만 곧 와인, 주스, 오일, 홈케어 제품 등 다른 액상 제품에도 적용하기 시작했다. 그린보틀을 발명한 마틴 마이어스코Martin Myerscough는 플라스틱 병이 영국에서 가장 골치 아픈 쓰레기이고 대부분 매립장으로 들어오지만 썩지도 않는다고 푸념하는 쓰레기 매립지 관리자의 이야기를 듣고 혁신적인 아이디어를 생각하게 되었다고 한다. 수명이 다한 그린보틀은 찢어서 필름을 제거한 뒤 종이만 재활용하거나 퇴비로 만들 수 있다. 단순하면서도 특이한 이 패키지 덕분에 무게도 많이 나가고 탄소집약적인 유리나 재활용이 힘든 라미네이트 가공된 카톤팩, 산더미처럼 쌓여 있는 플라스틱 병이 언젠가 지구상에서 사라질지도 모를 일이다.

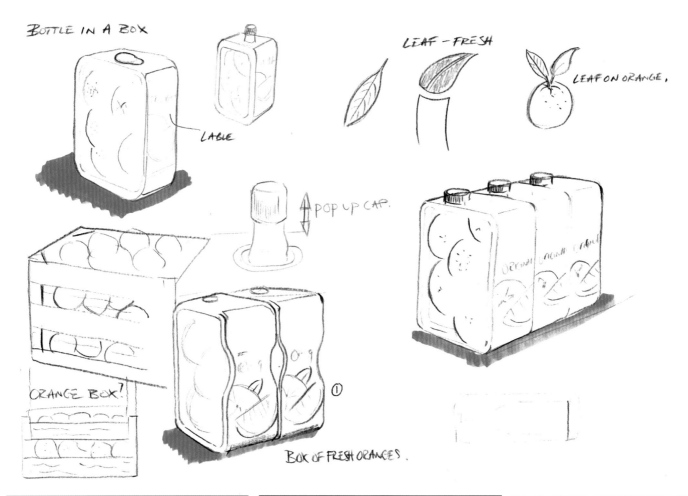

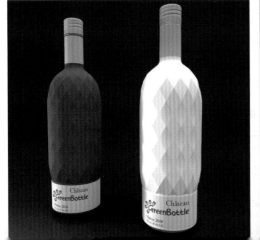

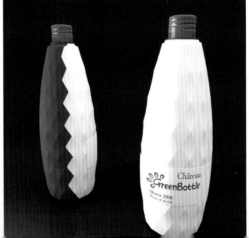

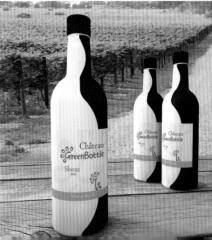

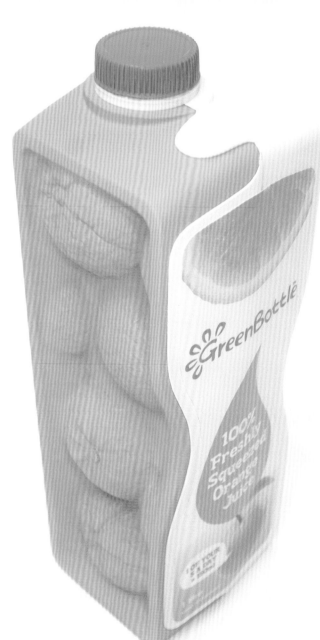

디자이너 마틴 마이어스코, 영국
제조업체 그린보틀
개발 연도 2005년
주요 재료 목섬유, 플라스틱
사진 A. 에반스A. Evans, 런던

Hypnos

히프노스 히프노스는 이탈리아 살레르노 지방의 롱고 와이너리Longo's winery에서 생산되는 포도주이다. 포도 머스트must (발효 전 포도즙과 과육이 섞여 있는 상태-옮긴이)를 면 마개를 통해 천천히 여과시키는 주조 기술로 한 방울 두 방울 모은 것이 히프노스이다. 롱고 와이너리는 수백 년 전부터 전해 내려오는 전통 증류 기술을 복원해 사용하는 권위 있는 양조 회사이다.

디자이너	안드레아 바실레Andrea Basile/ 바실레 애드버타이징Basile Advertising, 이탈리아
유통	비니 롱고Vini Longo
개발 연도	2011년
주요 재료	페드리고니fedrigoni(고급 종이를 전문으로 생산하는 이탈리아의 제지 회사-옮긴이) 종이
사진	바실레 애드버타이징

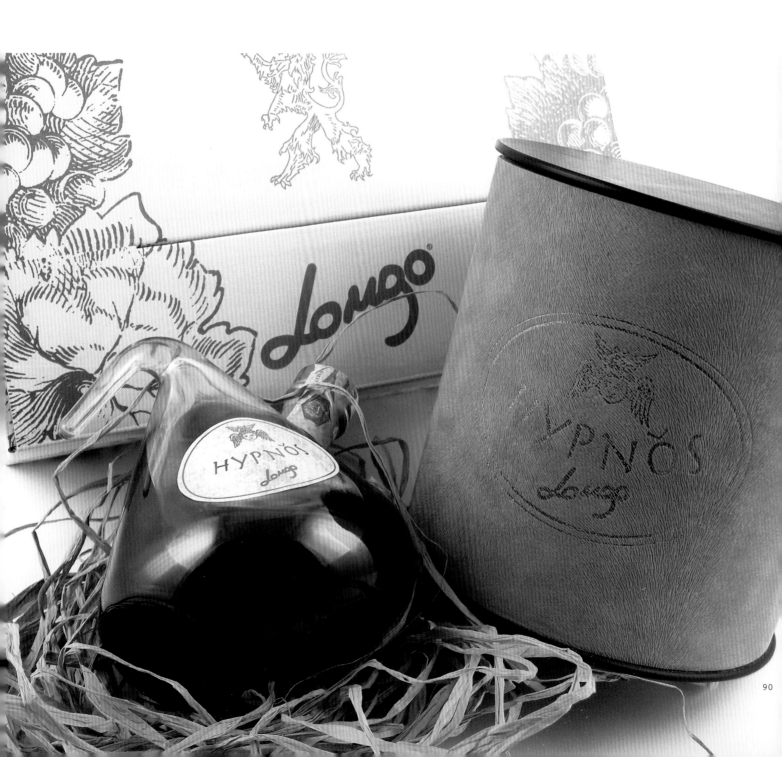

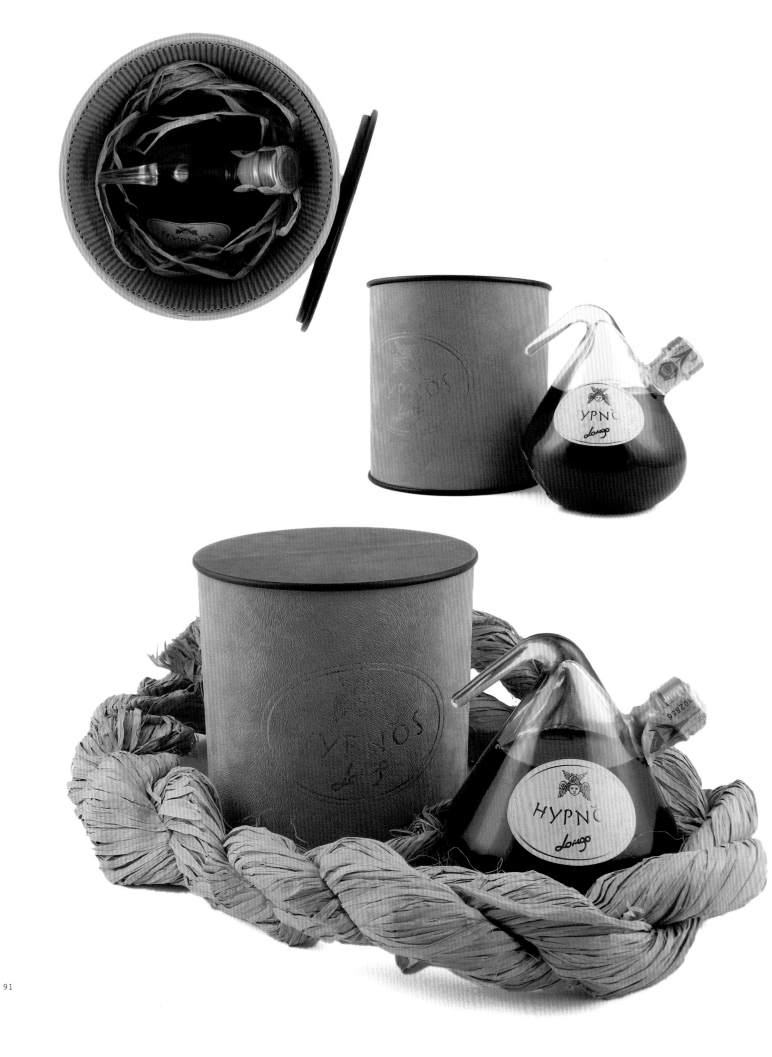

Design Business
Bottle

디자인 회사의 선물용 와인병 디자인 회사가 클라이언트에게 선물할
용도로 만든 와인병이다. 병목이 양쪽으로 달린 패키지로 디자인 회사와
클라이언트의 관계를 상징했다. 각각의 병목에 유리잔을 하나씩 씌워 포장한
뒤 한쪽에는 "our business", 다른 한쪽에는 "your business"라는 말을
장식으로 새겨놓았다.

your business

is

open here

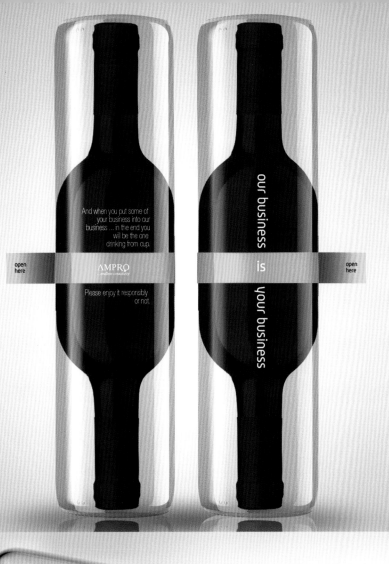

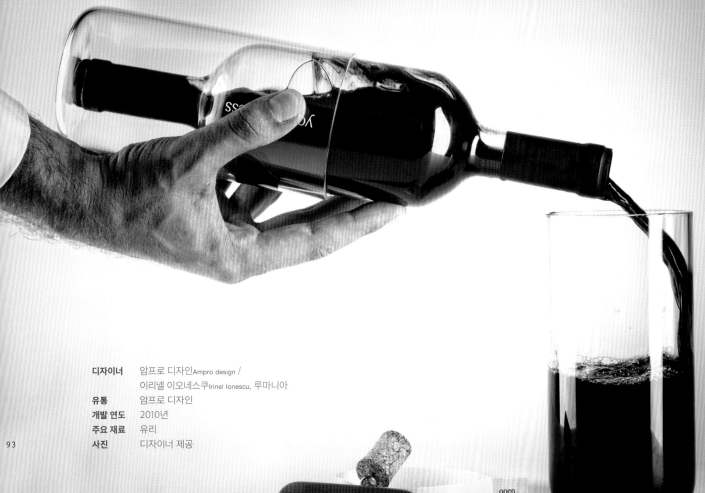

디자이너 암프로 디자인Ampro design /
　　　　　이리넬 이오네스쿠Irinel Ionescu, 루마니아
유통 암프로 디자인
개발 연도 2010년
주요 재료 유리
사진 디자이너 제공

Melo Watermelon Juice

멜로 수박 주스 입에 침이 고이게 만드는 직관적인 디자인으로 소비자들의 마음을 단번에 사로잡고 상품을 쳐다보기만 해도 갈증이 해소되기 시작하는 패키지를 만드는 것이 디자인의 목표였다. 제품의 순수성을 전면에 내세우지만 소비자들의 쇼핑 편의도 배려한다는 것이 디자이너들의 의도였다. 패키지 소재에 따라 상품의 맛이 달라질 수 있기 때문에 지속가능한 BPA 프리 병을 제작하는 것이 무엇보다 중요했다. 수박처럼 생긴 병을 만드느라 곡선을 살렸지만 인체공학적 측면과 운반 편의성도 충분히 배려했다.

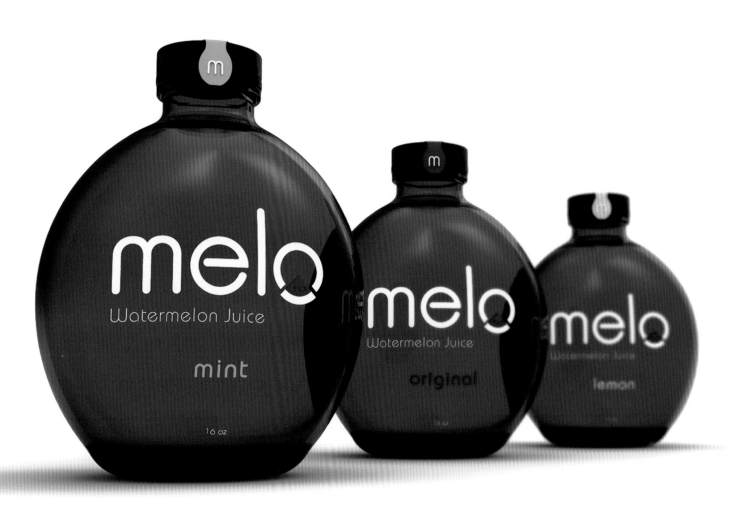

디자이너	이마젬Imagemme, 미국
유통	견본
개발 연도	2012년
주요 재료	유리
사진	디자이너 제공

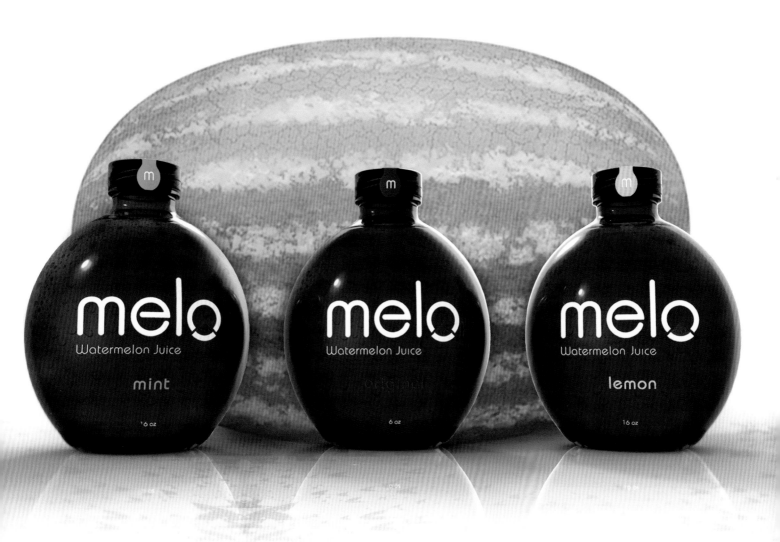

Fire Fighter Vodka

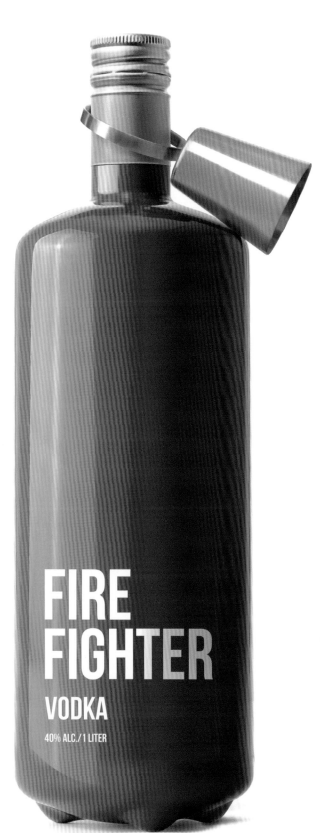

파이어 파이터 보드카 보드카 병에 어울리는 강렬한 시각 콘셉트를 잡는 것이 무엇보다 시급했다. 디자이너는 브랜드명을 파이어 파이터(소방관)라 짓고, 병을 디자인하고, "파티할 때 사용할 것Use in case of party"이라는 슬로건을 만들어냈다. 목적은 하나. 사람들의 상품 구매욕을 자극하자는 것이었다. 특히 밝은 빨간색과 샷 글래스를 잘 활용해 소화기 노즐처럼 보이도록 한 점이 돋보인다.

디자이너	티무르 살리호프Timur Salikhov, 러시아
유통	견본
개발 연도	2012년
주요 재료	유리
사진	디자이너 제공

USE IN CASE OF PARTY

FIRE FIGHTER
VODKA

FIRE FIGHTER

VODKA

40% ALC./1 LITER

Sexy Tina

섹시 티나 여성의 유방 모양을 본떠 만든 용기로 병에 직접 입을 대고
마셔보라고 은근히 충동질하는 보드카 병이다. 안에 든 음료는 보드카와
아이리시 크림을 혼합한 칵테일이지만, 병 모양은 내용물의 우유 같은
느낌을 참고했다. 레이스 모양의 장식은 검은 레이스 브래지어에서 얻은
아이디어이다. 제품이 목표 대상으로 삼는 젊은 남성의 마음을 끌기에
제격이다.

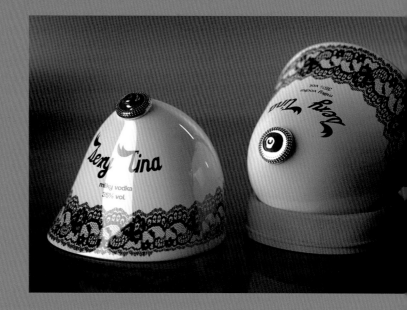

디자이너	파벨 구빈Pavel Gubin, 러시아
유통	견본
개발 연도	2009년
주요 재료	코팅된 유리 또는 단색 흰 유리, 금속 뚜껑
사진	디자이너 제공

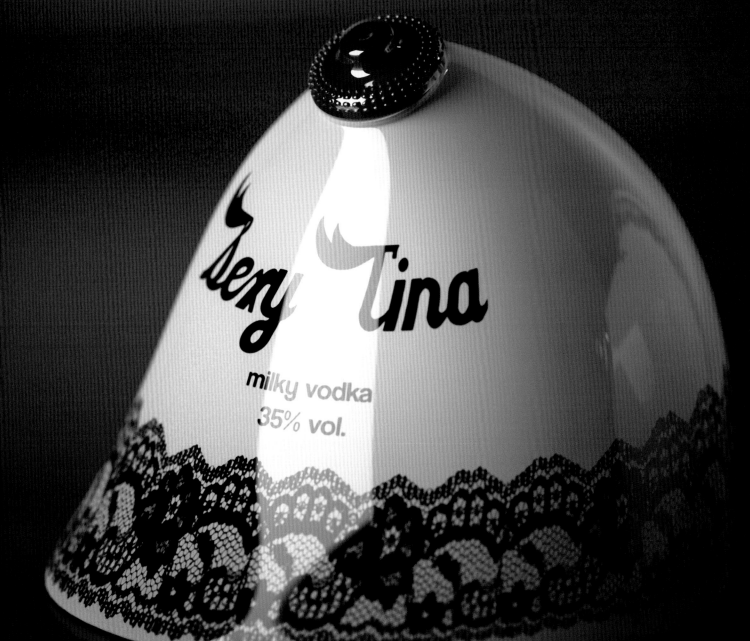

LH2O

엘에이치투오 생수병은 단순히 물을 담는 용기가 아니라 액체와 고체,
자연과 문화가 교차하는 접점이다. 엘에이치투오는 패키지에서 물 분자의
모양을 재해석하고 있다. 루소Luso 미네랄워터를 담은 이 혁신적인 생수병은
보관, 운반, 진열, 취급, 소비의 전 과정을 최적화하여 더 쉽게 만들어주는
동시에 안에 든 330ml의 천연 광천수의 순도가 유지되도록 보호해준다.

디자이너	페드리타Pedrita, 포르투갈
유통	아구아 드 루주Água de Luso
개발 연도	2009년
주요 재료	페트
사진	치야구 핀투Tiago Pinto, 리스본

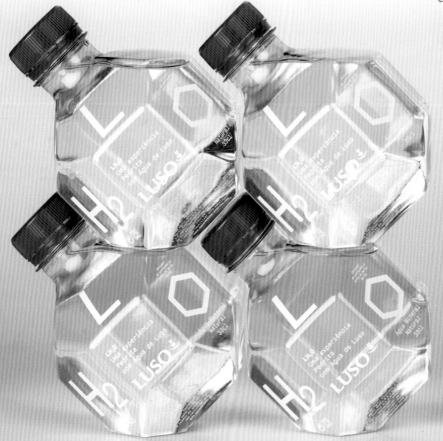

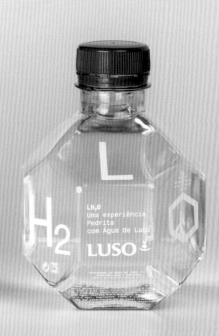

Coca-Cola

코카콜라 전통적인 코카콜라 병은 1916년에 형태가 확립된 이래 당시의 병 모양이 지금까지 보존되어 내려오고 있다. 누구나 금방 알아보는 세로 홈이 있는 높이 19센티미터의 코카콜라 병은 유리 제조업체 루츠 글래스 컴퍼니 Roots Glass Company가 개발했다. 초창기 코카콜라 병의 특징 중 하나는 '여체'처럼 잘록한 곡선으로 이루어져 있다는 것이다. 유명 디자이너가 만든 티파니Tiffany's 화병이나 아래로 갈수록 폭이 좁아지면서 몸매를 적나라하게 드러내는 호블 스커트에서 영감을 얻은 것으로 보인다. 코카콜라의 병 모양은 다른 음료 패키지와 확연하게 달랐으며, 병목이 좁고 유리가 두꺼워 운송하기가 훨씬 수월했다.

디자이너	얼 R. 딘Earl R. Dean, 미국
유통	코카콜라
개발 연도	1915년
주요 재료	유리
사진	개빈맥퀸Gavinmacqueen, 토크Talk / 위키미디어 공용, 크리스 판 우펠렌

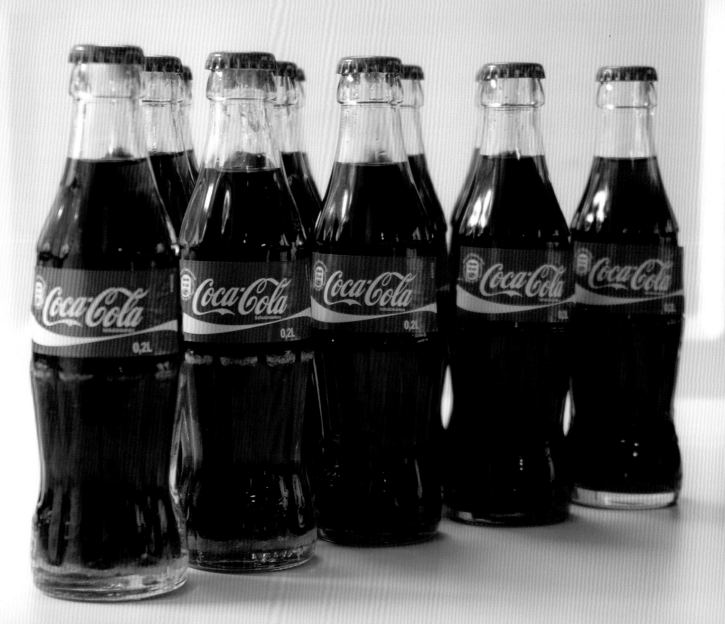

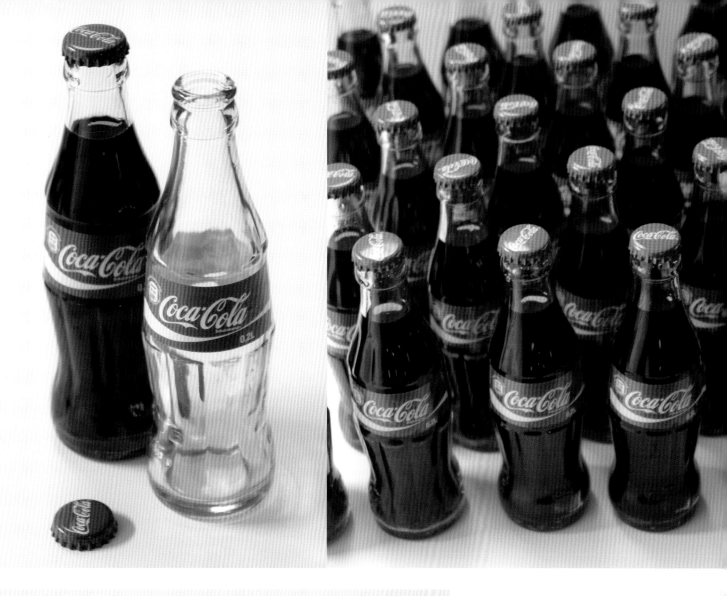

Undercover Pinot Noir

언더커버 피노 누아 정체를 숨기기 위해 우유병으로 가장한 와인 병이다.
암프로 디자인이 클라이언트들에게 선물하기 위해 개발한 이 패키지는
어디에 내놓아도 눈에 띌 수밖에 없는 재미있는 디자인이다. 디자이너들의
창의력과 '고정관념에서 벗어난 참신한 사고' 능력을 확실하게 보여주겠다는
의도이다.

디자이너	암프로 디자인/
	이리넬 이오네스쿠, 알린 파트루Alin Patru, 루마니아
유통	암프로 디자인
개발 연도	2012년
주요 재료	유리
사진	디자이너 제공

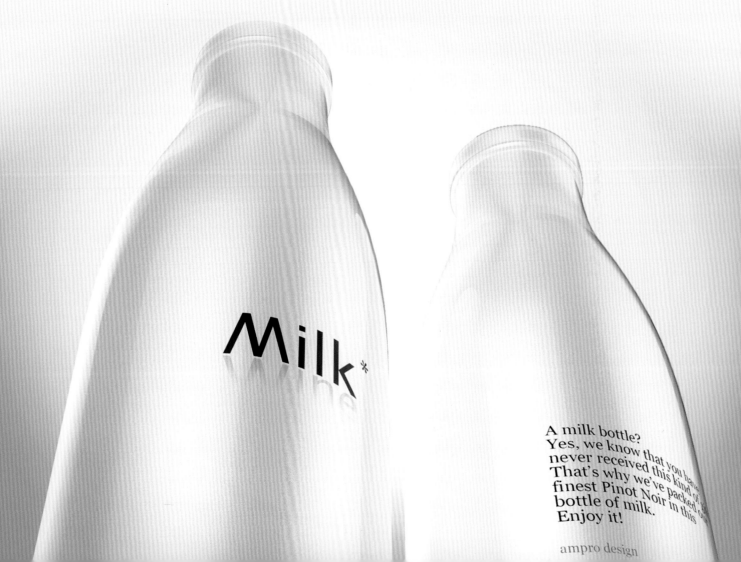

Milk*

A milk bottle?
Yes, we know that you have
never received this kind of
That's why we've packed of
finest Pinot Noir in this of
bottle of milk.
Enjoy it!

ampro design

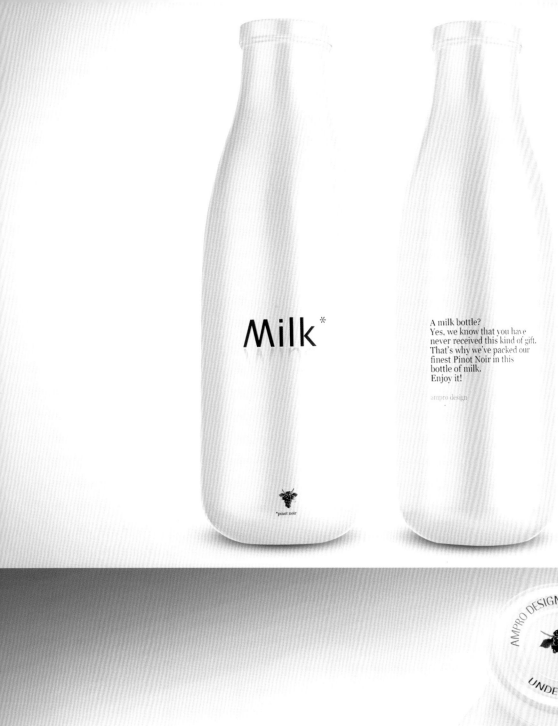

Milk*

A milk bottle?
Yes, we know that you have
never received this kind of gift.
That's why we've packed our
finest Pinot Noir in this
bottle of milk.
Enjoy it!

ampro design

*pinot noir

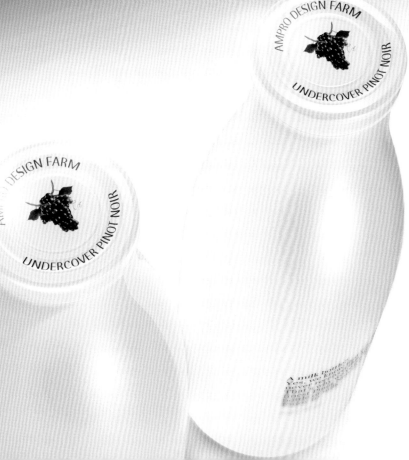

JJ Royal

제이제이 로열　제이제이 멀티 우타마 인도네시아 JJ Multi Utama Indonesia는 희소성 높은 최고급 인도네시아산 커피콩을 특별 채취한 뒤 가공해 제이제이 로열 커피라는 브랜드로 판매한다. 제이제이 로열이 취급하는 상품으로는 프리미엄급 100퍼센트 퓨어 루왁과 토라자, 만델링, 카유마스 자바 에스테이트, 아체 가요, 발리 킨타마니, 마운틴 빈탕 파푸아, 플로레스 등

최고급 아라비카 원두를 사용한 싱글 오리진 커피가 있으며, 특별히 엄선된 독특한 하일랜드 로부스타도 선보이고 있다. 디자이너는 인도네시아에서 가장 순수한 커피콩을 생산한다는 제이제이 로열의 자부심이 느껴지는 패키지를 제작했다. 기하학적 도형과 자연물의 형태를 이용한 미니멀한 디자인이 깔끔하고 순수하며 현대적이다.

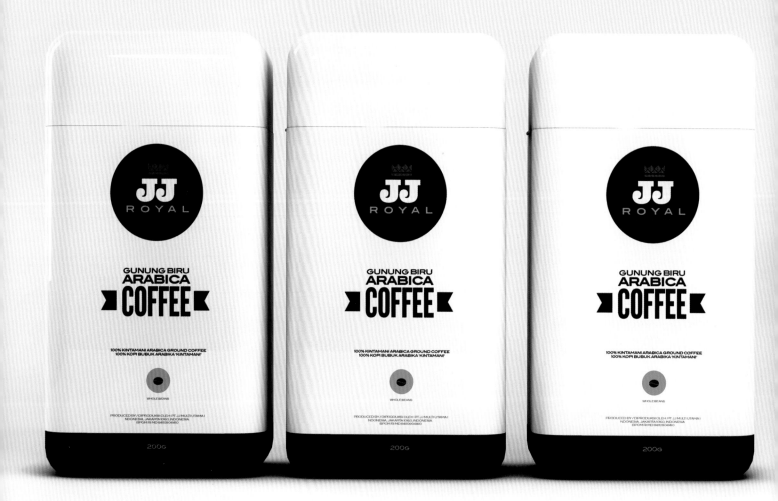

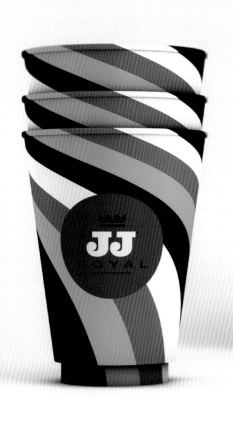

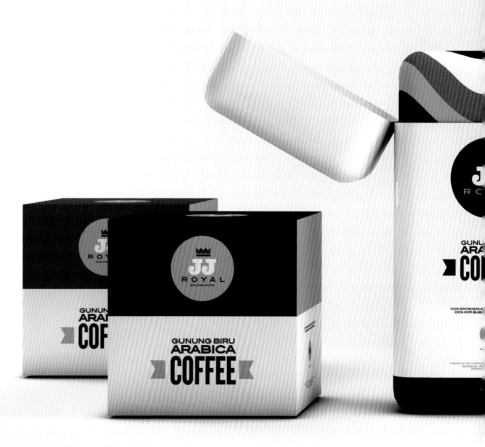

디자이너	이자벨라 호드리게스Isabela Rodrigues/
	스위티 브랜딩 스튜디오Sweety Branding Studio, 브라질
유통	제이제이 로열
개발 연도	2012년
주요 재료	테트라팩, 폴리카보네이트, 카드보드지
사진	디자이너 제공

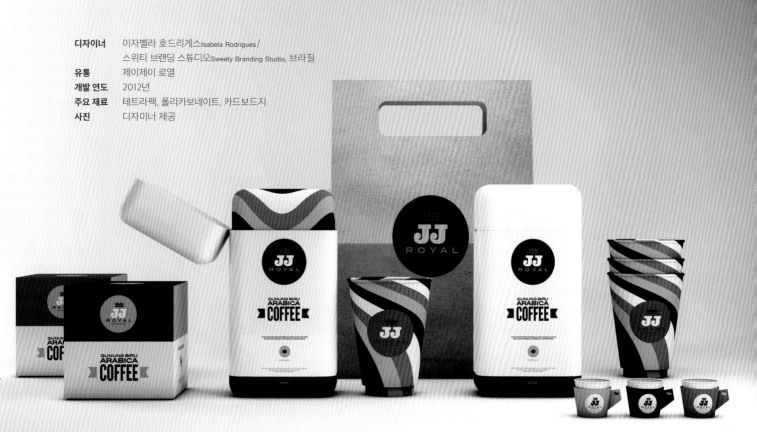

Juicy

주시 패키지 디자인에서 색이 갖는 잠재력을 분석하다가 발전된 실험 프로젝트이다. 패키지의 홍보 기능을 대폭 강화해 주목도를 높이자는 의도로 시각적으로 통일된 색과 이미지를 사용해 길이 56센티미터의 연속된 면을 만들어냈다. 슈퍼마켓 매대에서 눈에 띄지 않을래야 않을 수 없는 패키지이다.

디자이너	크레시미르 미로로자Krešimir Miloloža, 크로아티아
대행사	DNA
유통	견본
개발 연도	2009년
주요 재료	테트라팩
사진	디자이너 제공

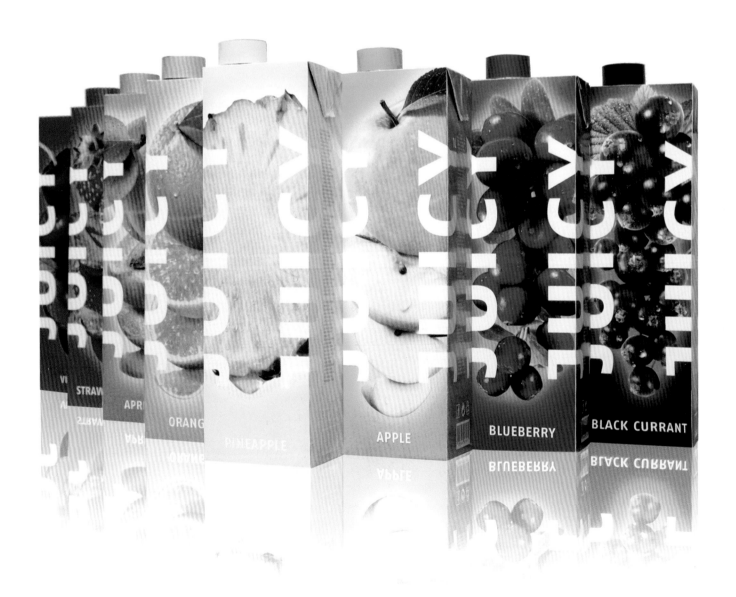

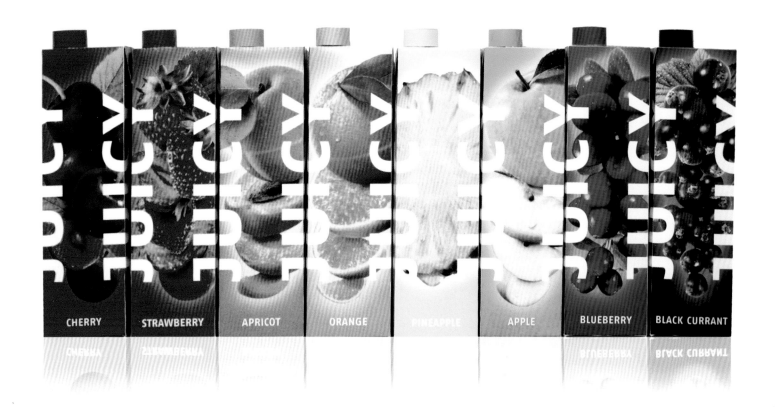

CHERRY STRAWBERRY APRICOT ORANGE PINEAPPLE APPLE BLUEBERRY BLACK CURRANT

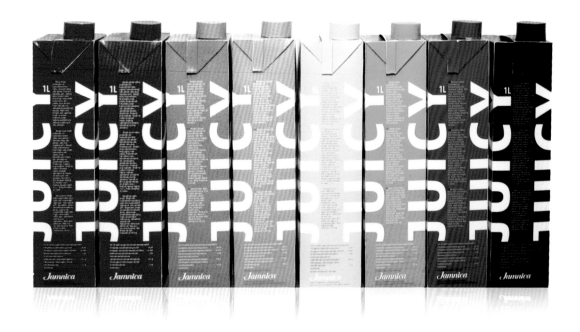

Tea Tube

티튜브　이 제품의 이름은 티튜브이다. 테스트 튜브, 즉 시험관을 내세워 미지의 세계를 탐구하는 실험 과정을 상징한 것이다. 대부분의 잎차는 패키지나 용기가 진한 색이라 차의 향미에 대해 아무것도 말해주지 못하는 것에 비해 이 제품은 페트 소재의 시험관으로 그런 문제를 해결했다.

투명한 시험관과 진한 잎차의 색에서 느껴지는 무거운 느낌이 서로 균형을 이룬다. 책상 위라든가 실내 어디서든 독특한 장식품으로도 손색이 없는 패키지이다.

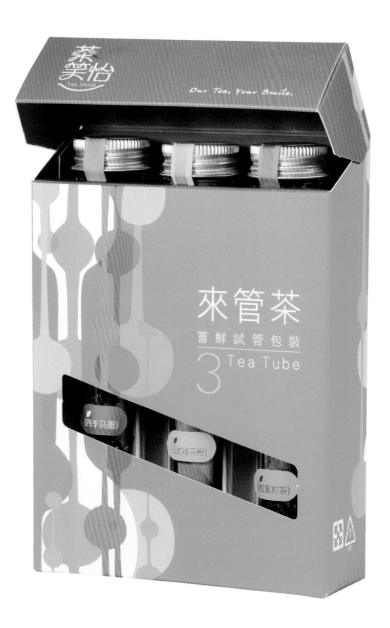

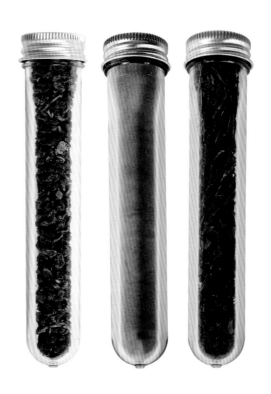

디자이너	렉스 시에Rex Hsieh, 앨런 린Allen Lin /
	티 스마일Tea Smile, 대만
유통	티 스마일
개발 연도	2011년
주요 재료	종이, 페트 튜브
사진	스페이셔스 청Spacious Cheng

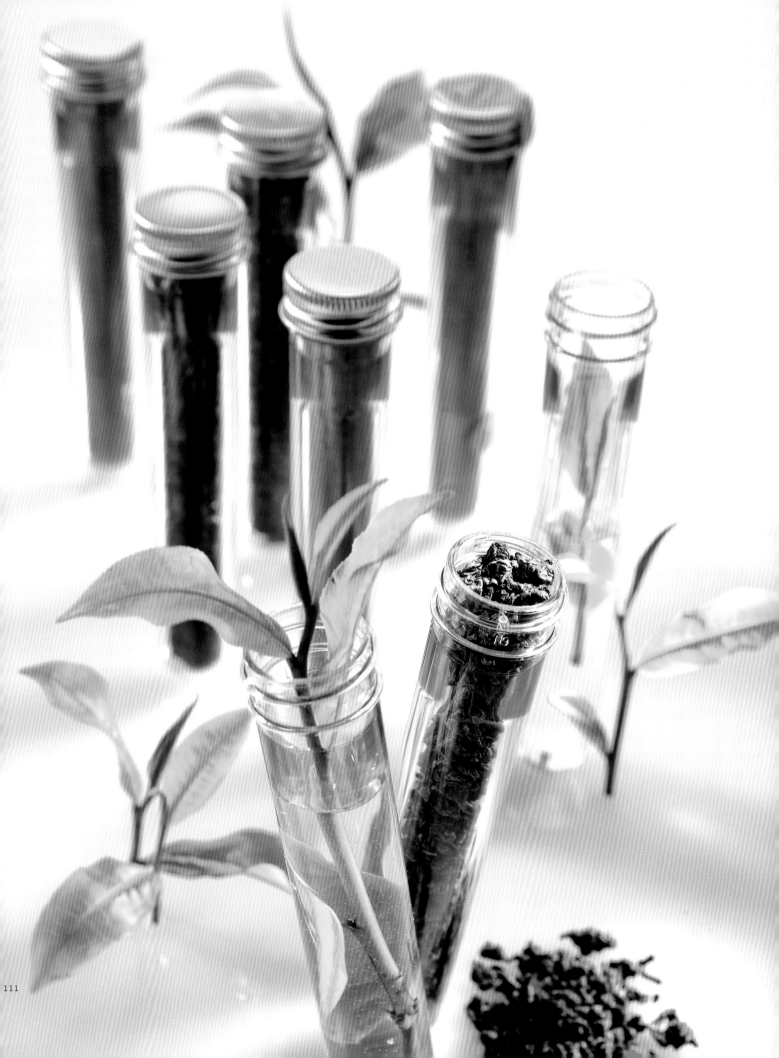

Gordon's – Ten Green Bottles

고든스 텐 그린 보틀 텐 그린 보틀은 영국을 대표하는 거물급 브랜드, 고든스 Gordon's와 콘란Conran이 손잡고 추진한 새로운 컬래버레이션 프로젝트이다. 두 회사는 테렌스 콘란 경Sir Terence Conran(인테리어 전문 브랜드 해비타트 Habitat. 콘란숍 등을 설립한 영국의 유명 산업 디자이너-옮긴이)의 섬유 아카이브에서 영감을 얻어 10종의 패턴을 만든 뒤, 이를 고든스의 고풍스런 녹색 진Gin 병에 적용해 신선한 감각을 불어 넣었다(고든스의 녹색 병은 영국 국내용. 해외에서는 주로 투명한 병을 사용함-옮긴이). 고든스는 이 패턴을 한정판 2종에 적용했고 기본 디자인 대신 촉감이 살아 있는 직물 라벨이 부착된

스페셜 보틀 100만 개가 진열대를 가득 메웠으니 250년 전통의 업계 1위 브랜드로서는 실로 대담한 시도였다. 그뿐만이 아니었다. 영국의 백화점 셀프리지에 순면 보자기를 두른 프리미엄 보틀과 케이스 200개가 등장했다. 보자기에는 핸드 스티치로 10종의 패턴이 수놓여 있었으며 패턴마다 이번 프로젝트 이름으로 사용된 영국의 전래 동요 <10개의 초록병Ten Green Bottles>에 경의를 표하는 뜻에서 1부터 10까지의 숫자 중 하나가 들어 있었다.

디자이너	엠마 부티Emma Booty / 콘란 스튜디오Conran Studio, 영국
유통	디아지오Diageo
개발 연도	2012년
주요 재료	면
사진	디자이너 제공

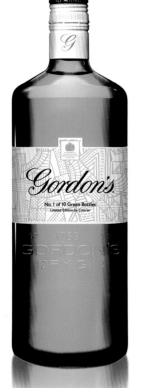 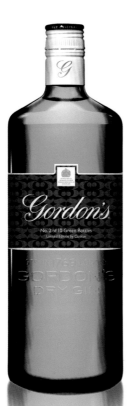 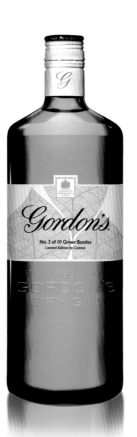 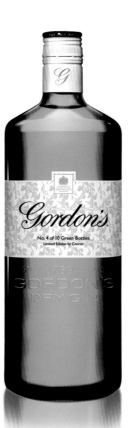 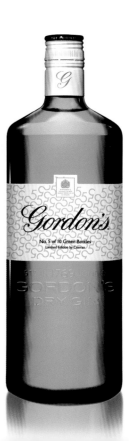

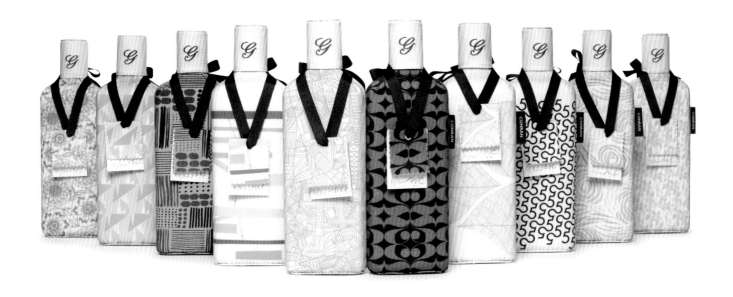

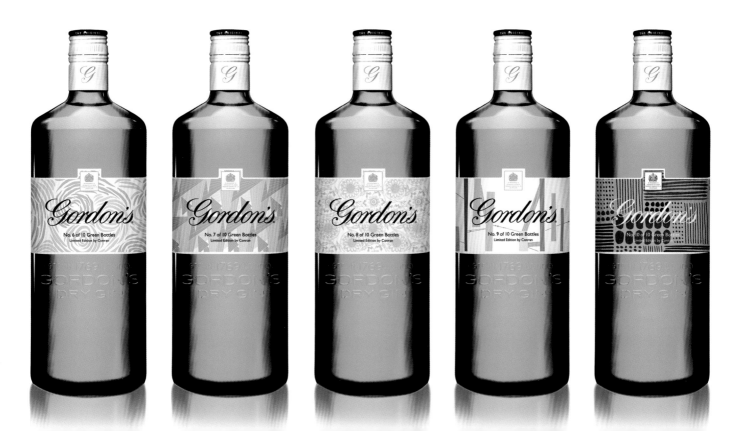

Got Milk

갓밀크 갓밀크라는 가공유 브랜드가 미국 시장에 맞는 새로운 브랜딩을 모색하면서 전 제품 라인의 새로운 패키지 개발을 의뢰했다. 여기에 실린 디자인은 코코아 함유 제품의 패키지인데, 코코아 라인은 이 회사 매출의 50퍼센트 정도를 차지할 만큼 비중이 큰 품목이다.

새 디자인은 갈색의 바탕색을 사용해 이 음료가 코코아 맛임을 분명히 알리고 흰 글씨로 순수한 우유를 표현함으로써 현대적인 감각의 새롭고 참신한 정체성을 브랜드에 부여하고 있다.

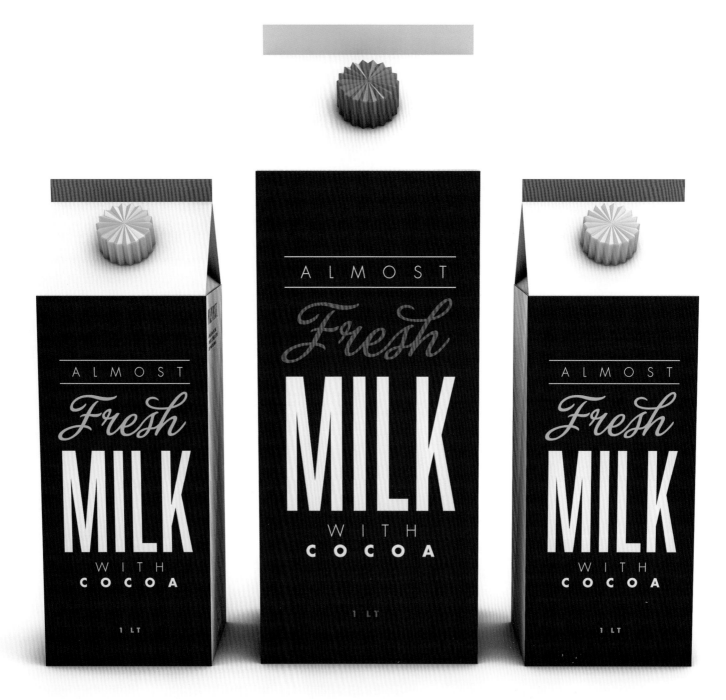

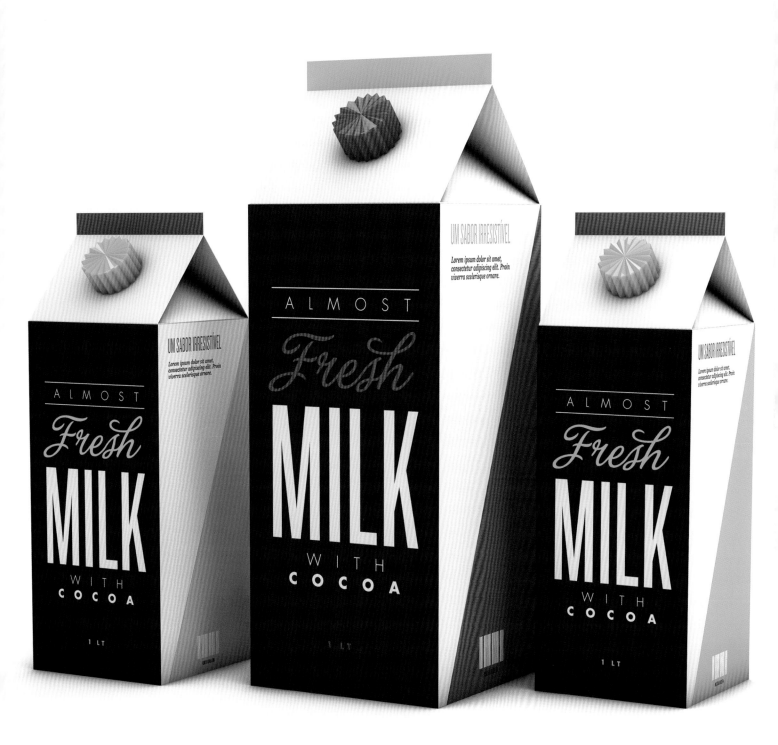

디자이너 　이자벨라 호드리게스 / 스위티 브랜딩 스튜디오, 브라질
개발 연도 　2012년
주요 재료 　테트라팩
사진 　　　디자이너 제공

Cavallum

카발룸 이 패키지는 스탠드로 변신하는 와인 상자이다. 헤라 홀딩Hera Holding이 증정품으로 제작한 카발룸은 국가가 관리하는 재삼림화 프로젝트에서 나온 재활용 상자와 나무를 소재로 사용하고 있다. 바르셀로나에 기반을 둔 폐기물 관리 회사 헤라 홀딩이 제작 당시 디자이너 타티 기마랑이스Tati Guimarães에게 요구한 것은 환경 보호에 대한 강력한 메시지를 전달해달라는 것이었다.

디자이너	타티 기마랑이스, 스페인
유통	시클루스Ciclus
클라이언트	헤라 홀딩
개발 연도	2008년
주요 재료	100% 재활용 카드보드지, 인증목certified wood
사진	루이스 시몽이스Luiz Simões

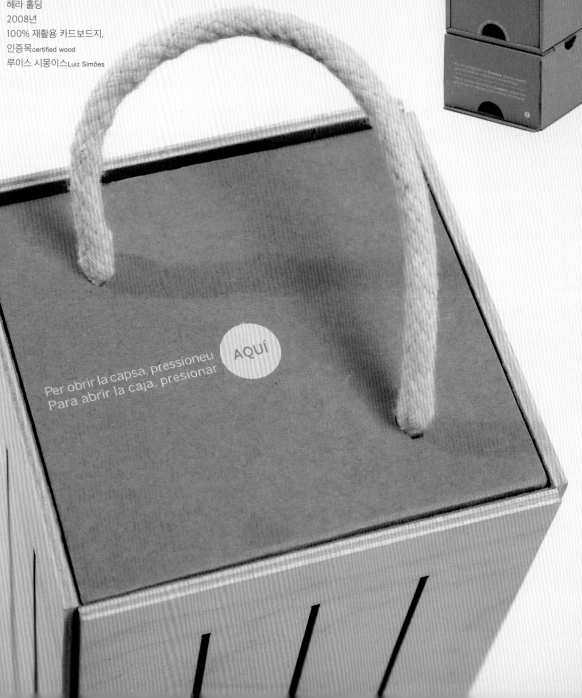

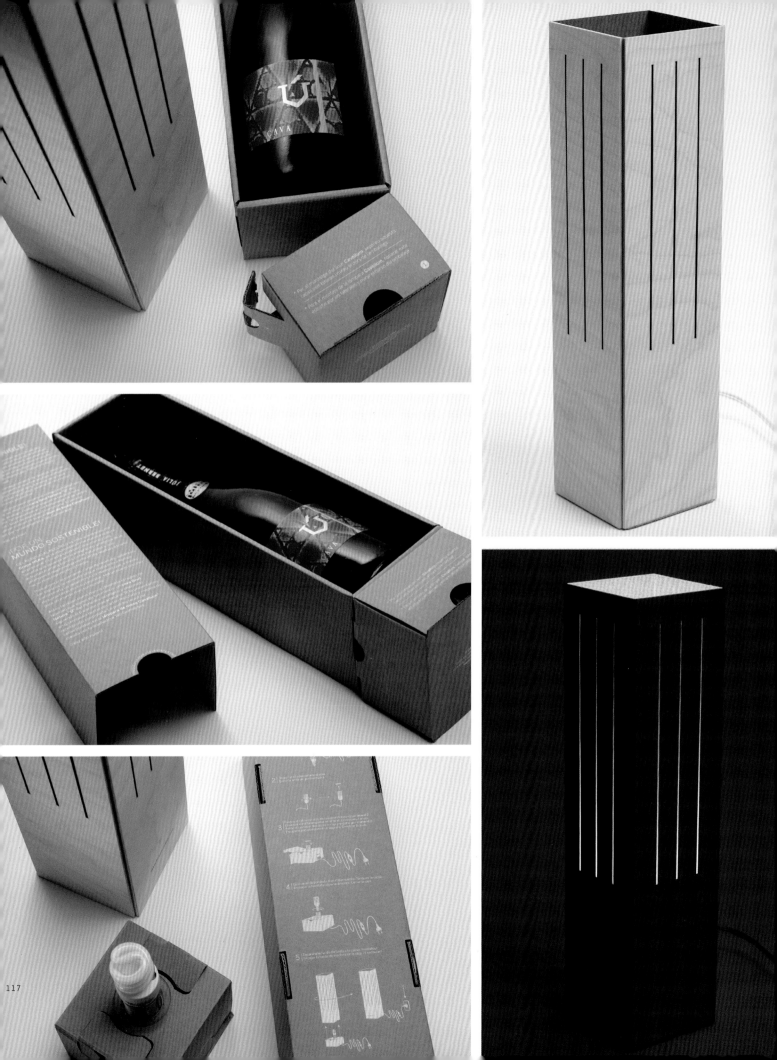

Kavalan Whisky Event
Packaging

카발란 위스키 행사용 패키지 클라이언트는 700ml짜리 위스키 패키지에 50ml짜리 증정용 위스키를 넣고 싶어 했다. 결국 소비자들의 관심을 끌 수 있도록 두 개의 병이 동시에 들어가는 패키지를 새로 디자인해야 했다. 시장에서 다른 제품보다 눈에 잘 띄도록 나무로 액센트를 줘서 화려한

황금빛 위스키와 어울리게 디자인한 육면 패키지가 낙점되었다. 덕분에 소비자들이 포장을 열지 않고도 품질 좋은 상품이 들어 있다는 것을 금방 알 수 있는 디자인이 탄생하였다.

디자이너	렉스 시에/ HJCZ 디자인 스튜디오HJCZ Design Studio, 대만
개발 연도	2012년
유통	킹카 식품공업 주식회사King Car Food Industrial Co. LTD
주요 재료	종이
사진	디자이너 제공

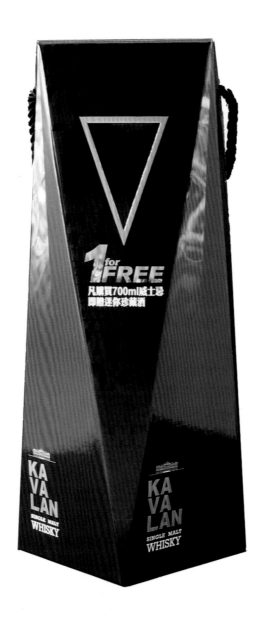

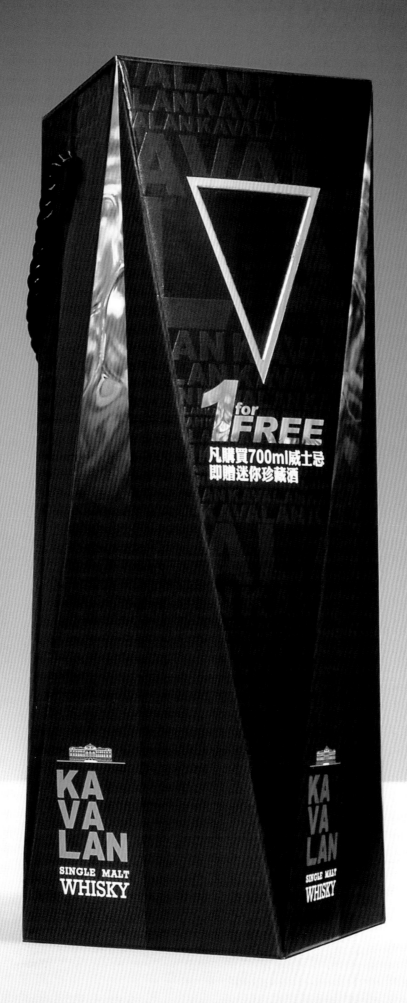

Capri-Sun / Capri-Sonne

카프리썬 / 카프리존네 빨대가 붙어 있는 기존의 카프리썬 파우치는 음료 패키지를 통틀어 무게가 가장 가볍다는 것이 특징이다. 4.05그램의 포장 재료로 음료 200ml를 안전하게 담을 수 있으니 효율성도 뛰어나다. 파우치 포일은 PET/PE와 알루미늄으로 이루어져 있다. 그중에서 플라스틱은 음료 포장에 필요한 안정성과 위생상의 안전을 보장하고 박막 형태의 알루미늄은 상하기 쉬운 내용물을 산화나 빛으로부터 보호해준다. 그런데 카프리썬 소비자들의 가장 큰 요구는 파우치를 더 크게 만들어 달라는 것과 개봉

후 다시 닫을 수 있게 해달라는 것이었다. 카프리썬은 소비자들의 열망에 부응하기 위해 스파우트 부착 파우치를 개발했다. 이 파우치는 2007년에 독일과 영국에서 330ml 용량으로 처음 출시되었으며 나오자마자 소비자들의 마음을 사로잡았다. 현재 세계 30여 개국에서 유통되어 승승장구하고 있다. 2011년 독일에서 처음 출시된 유기농 카프리썬. 바이오-숄리Bio-Schorly의 경우. 250ml 용량의 스파우트 부착 파우치가 사용되고 있다.

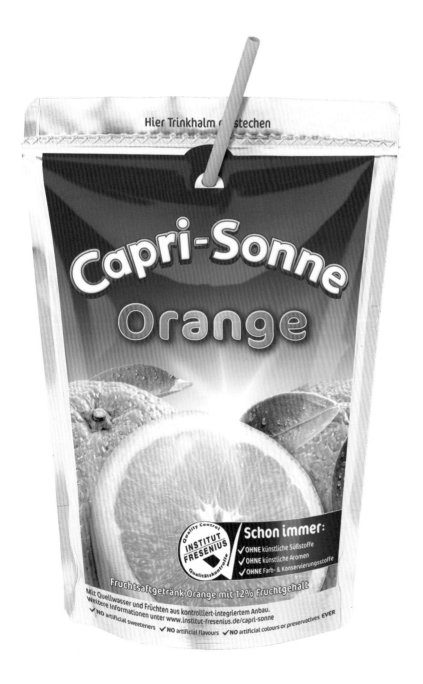

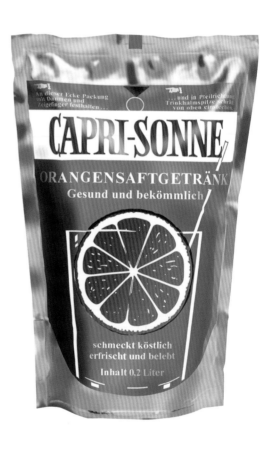

디자이너	루돌프 빌트Rudolf Wild, 독일
유통	도이체 시시-베르커 베트립Deutsche SiSi-Werke Betriebs GmbH
개발 연도	1969년
주요 재료	얇은 포일
사진	도이체 시시-베르커 베트립

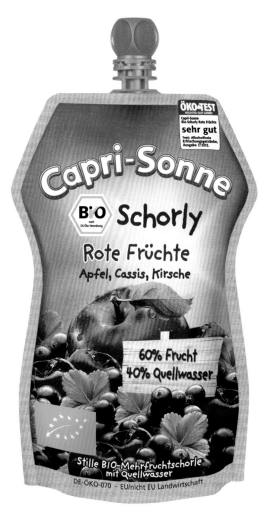

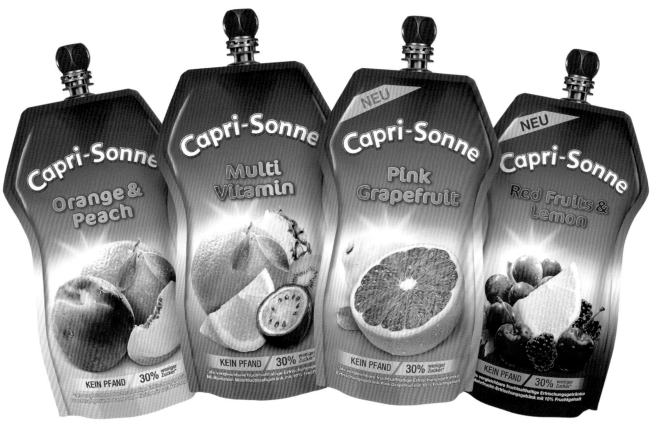

Cubis1

큐비스1 큐비스1은 음료 업계에서 혁신성을 인정받은 패키지 솔루션이다.
물류 수송에 유리한 종이 포장에 플라스틱 용기가 갖는 매력과 사용자
배려가 결합되었기 때문이다. 특허를 획득한 이 음료 용기는 제조업체,
유통업체, 소비자 모두에게 유용하다. 운송 및 보관 시 공간 활용이 좋아 비용
절약은 물론 탄소배출까지 줄일 수 있고 음료를 따르는 주둥이가 밀봉되기
때문에 오염을 막을 수 있어 훨씬 안전하다. 또한 쌓아 올리기 좋은 모양이라
매대에서의 공간도 절약되고 취급도 무척 간편하다. 디자인 역시 주목을
끌기에 유리해 신제품 음료 출시가 훨씬 수월할 수 있었다.

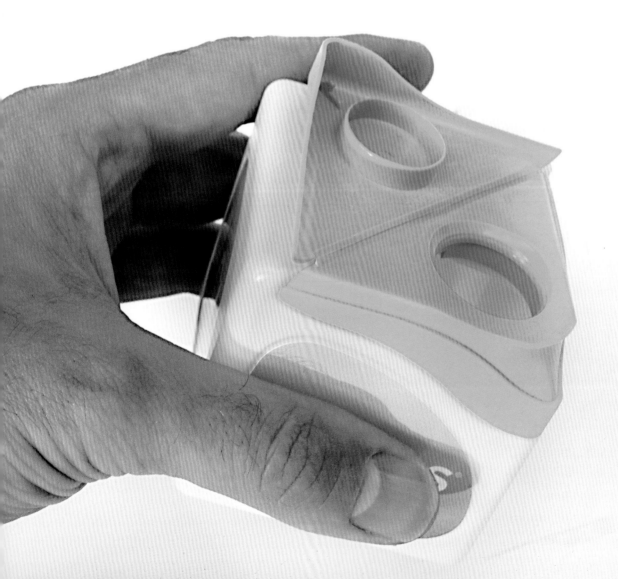

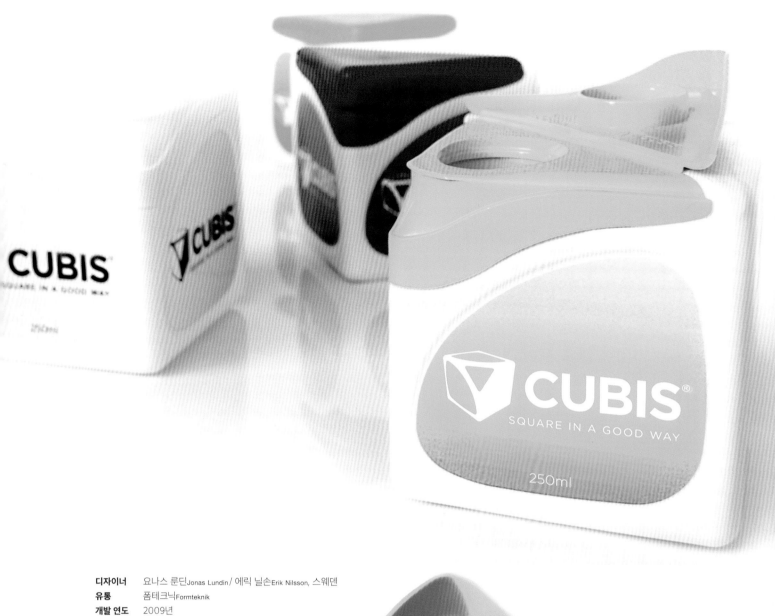

디자이너 요나스 룬딘Jonas Lundin / 에릭 닐손Erik Nilsson, 스웨덴
유통 폼테크닉Formteknik
개발 연도 2009년
주요 재료 플라스틱
사진 디자이너 제공

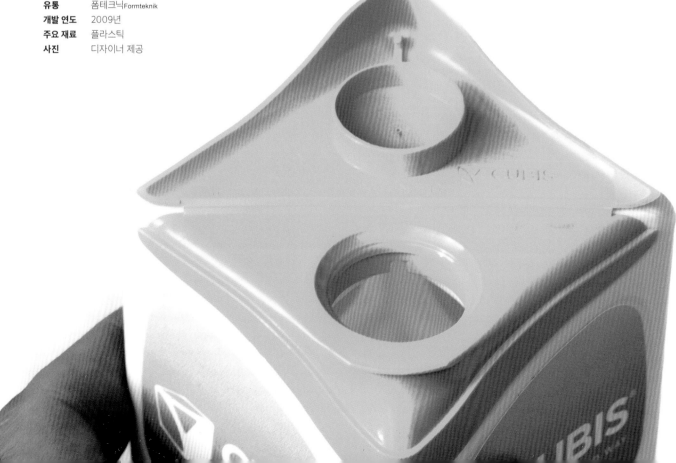

Mr Brown Coffee Event
Packaging

미스터 브라운 커피 행사용 패키지 대만 시장에서 오래 전부터 캔커피를 판매해오던 미스터 브라운 커피가 세계적인 추세에 발맞춰 커피전문점과 미식가들을 겨냥한 고급 커피 시장에 진출하기로 했다. 나날이 증가하는 커피 애호가들을 고객으로 영입하기 위해 신제품을 출시하고 젊은 소비자층의

취향에 맞춰 디자인을 바꾸기로 결단을 내렸다. 이 디자인이 의도하는 바는 풍부하고 복합적인 커피 맛을 환기시켜 고객에게 오래 기억되는 강렬한 인상을 남기는 것이다.

디자이너	렉스 시에 / HJCZ 디자인 스튜디오, 대만
유통	킹카 식품공업 주식회사
개발 연도	2012년
주요 재료	종이
사진	디자이너 제공

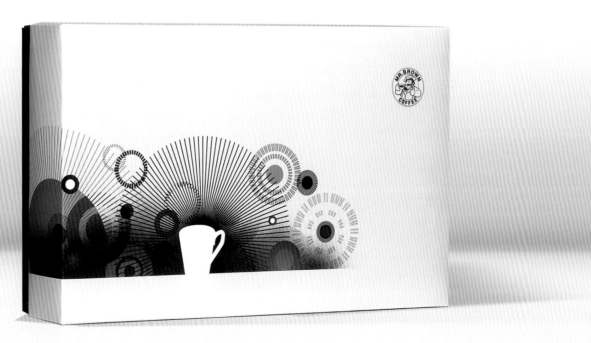

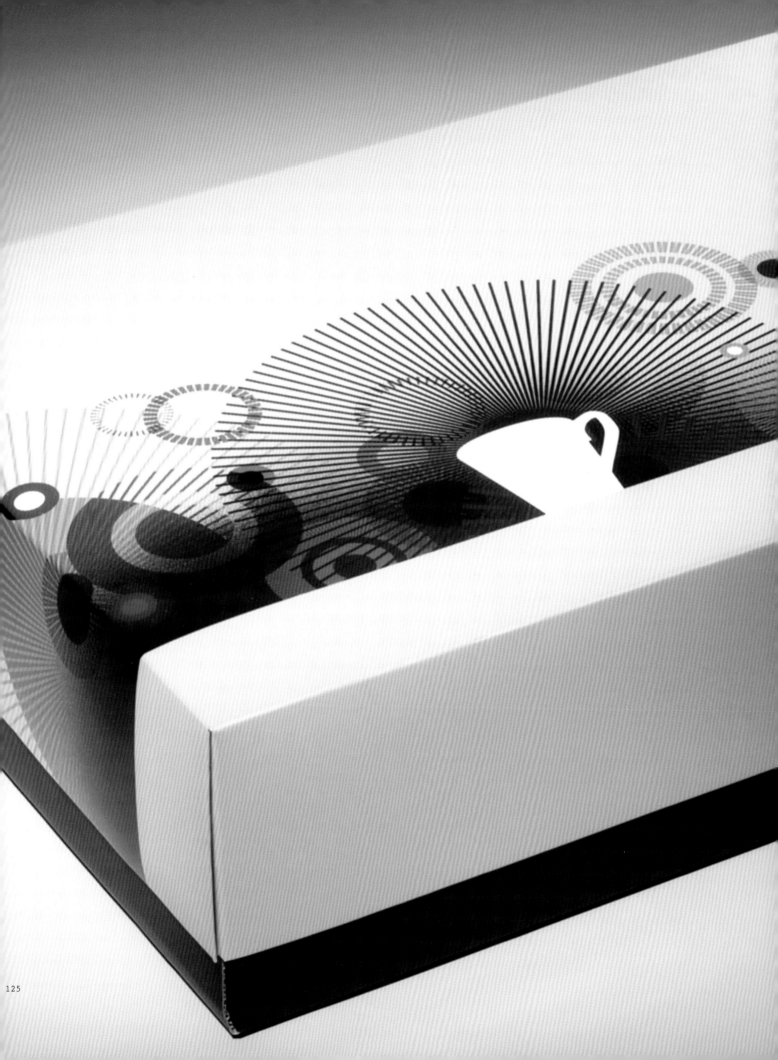

Leuven Beer

루벤 맥주 벨기에, 프리미엄, 맥주. 이것이 디자인을 담당한 디자이너의 머릿속에 쉴 새 없이 맴돌던 세 단어이다. 목표는 브랜드와 패키지로 시장 내 다른 경쟁사들과 확실하게 차별화하면서 분명한 정체성을 전달하고 유지하는 것이었다. 전체적으로 낮은 채도의 색을 사용해 맥주의 밝은 색과 대비시켜 확실하게 눈길을 끄는 것이 장점이다. 패키지 소재도 많이 사용하는 유리보다 무게도 가볍고 훨씬 경제적이라 비용과 운송 측면에서 모두 유리해졌다.

디자이너	이원찬Wonchan Lee, 호주
유통	견본
개발 연도	2012년
주요 재료	엑스보드X-board, 페트 비닐, 접착식 라벨, 벨크로
사진	디자이너 제공

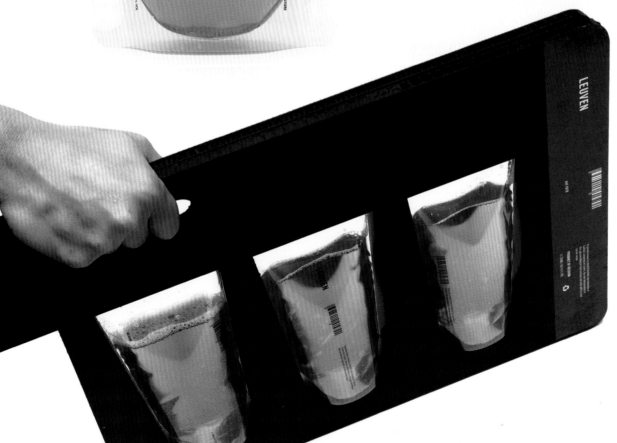

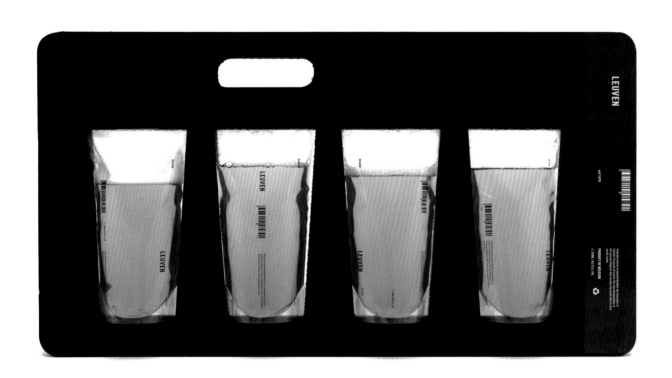

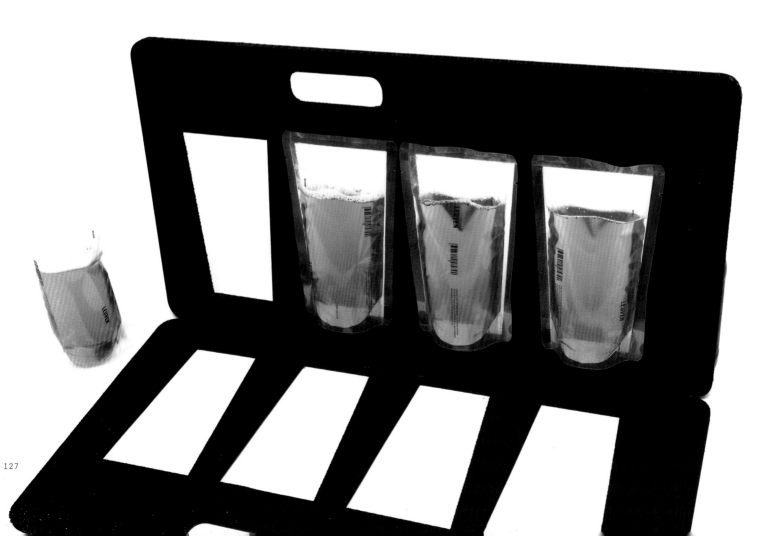

TripTea

트립티 차의 원료가 생산되는 이국적인 세계의 여러 나라를 여행한다는 아이디어가 브랜드 커뮤니케이션의 핵심에 자리 잡고 있으며, 새로운 패키지를 열 때마다 새로운 맛의 세계가 펼쳐진다. 차만의 아름다움과 깊이, 충만한 느낌을 시각적으로 보여주고 싶었던 디자이너는 찻잎이 수확되고 생산된 곳의 풍경으로 패키지를 장식했다. 모든 풍경은 패키지 안에 든 상품과 같은 종류의 차로 직접 그려낸 것이며, 이를 통해 각국의 이국적인 이미지와 제품의 풍부한 맛과 뉘앙스를 전달하고 있다. 모험 정신과 여행의 정취를 잘 살려 형형색색 낯설지만 뇌리에서 지워지지 않는 차의 세계를 보여주는 데 성공한 디자인이다.

디자이너	앤드류 고르코벤코, 러시아
개발 연도	2012년
주요 재료	차, 카드지
사진	디마 졸로보프, 앤드류 고르코벤코

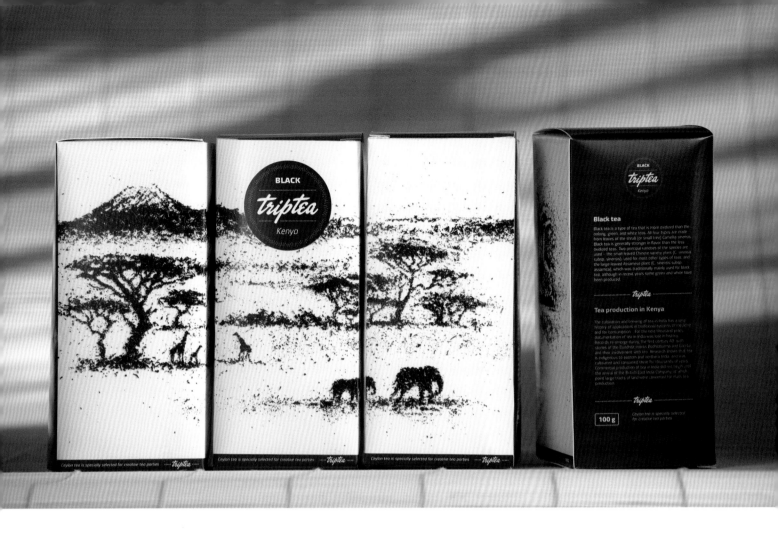

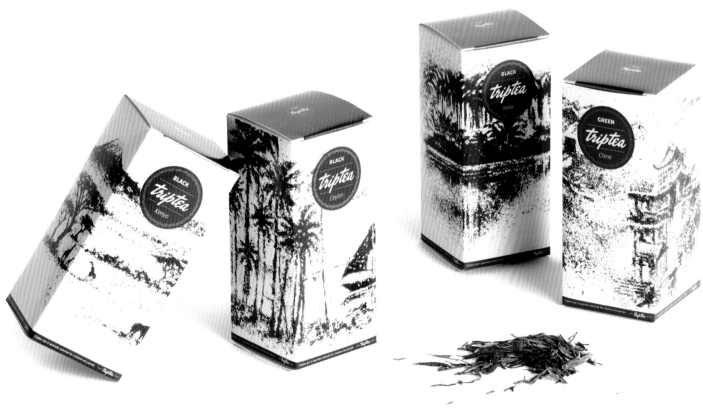

129

Minta

민타 민타는 민트 특유의 알싸하고 상쾌한 맛과 향이 살아 있는 100퍼센트 천연향, 천연 감미 음료이다. 상표의 로고, 패키지, 라벨을 새로 디자인하고 이를 제품 라인 전체(유리병, 플라스틱병, 슬림캔 포장 민타 오리지널과 민타 다이어트)에 적용·구현하고 수축 포장shrink wrap 멀티팩을 디자인하는 것까지 모든 것을 총망라한 프로젝트였다. 물방울에서 영감을 얻은 초록색

병은 표면에 볼록한 엠보싱이 살아 있어 손에 쥐었을 때 기분 좋은 촉감이 느껴진다. 노라벨 효과no-label effect를 노린 디자인 에이전시가 전통적으로 사용하던 전면 라벨 대신 최소한으로 축소한 상표를 병목에 부착해 경쟁 상품들보다 눈에 잘 띄도록 했다. 단순하지만 충분히 수긍이 가는 디자인 아이디어로 순수하고 시원한 음료의 성격을 잘 전달하고 있다.

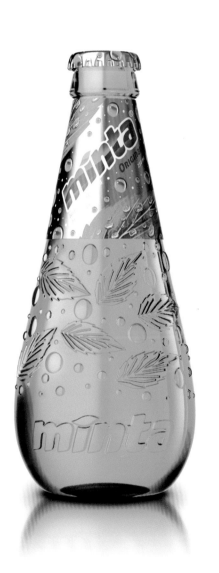 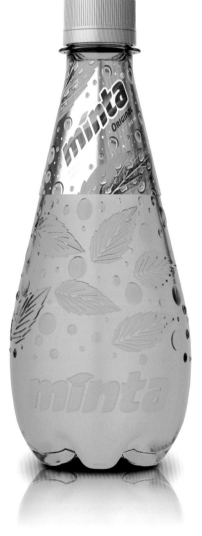 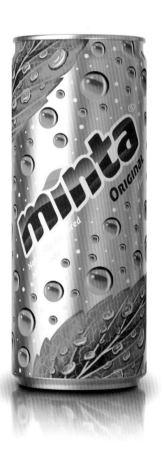

디자이너	콘스탄틴 코베르닉Constantine Kobernik / DDC 크리에이티브 랩DDC Creative Lab, 러시아
유통	베브마케팅 그룹 컴퍼니BevMarketing Group Company, Inc.
개발 연도	2012년
주요 재료	유리, 플라스틱, 알루미늄
사진	디자이너 제공

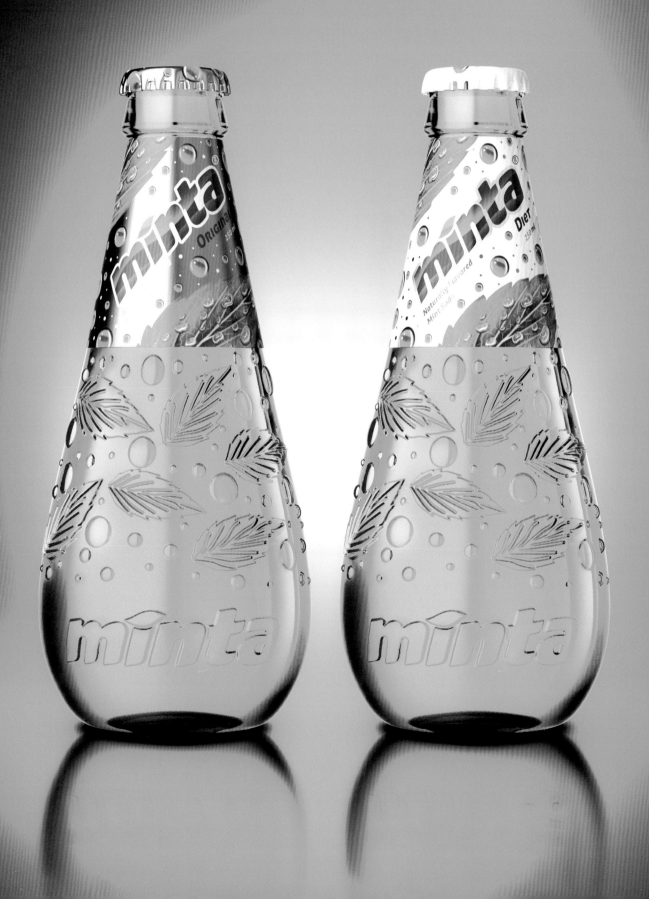

In/Fusion

인/퓨전 신개념 프렌치 허브티를 표방하는 인/퓨전은 입속 가득 퍼지는
신선함과 건강한 느낌으로 도시인들의 마음을 사로잡은 웰빙 음료이다.
100퍼센트 유기농으로 재배되고 자연 치유 효과가 있는 프랑스산 희귀
허브들이 과일 주스, 생수와 혼합되어 있다. 인/퓨전은 이 도시 저 도시를
방랑하며 자연과 하나 되어 인생의 기쁨을 추구하는 새롭고 자유로운 도시
라이프스타일을 제시하고 있다.

디자이너	빌리 진Billie Jean, 영국
유통	드링키즈 얼터너티브 푸드 앤 베버리지
	Drinkyz - alternative food and beverage
개발 연도	2012년
주요 재료	테트라팩
사진	샤를-앙리 아브넬Charles-Henri Avenel

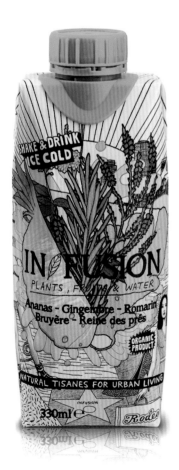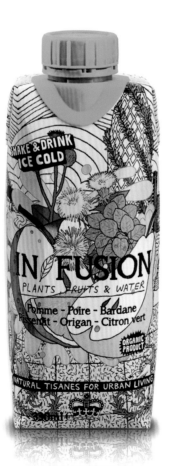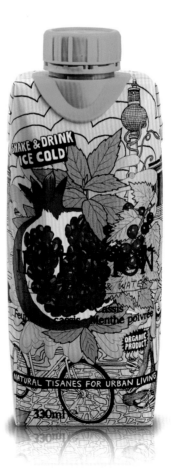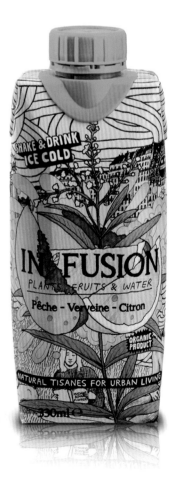

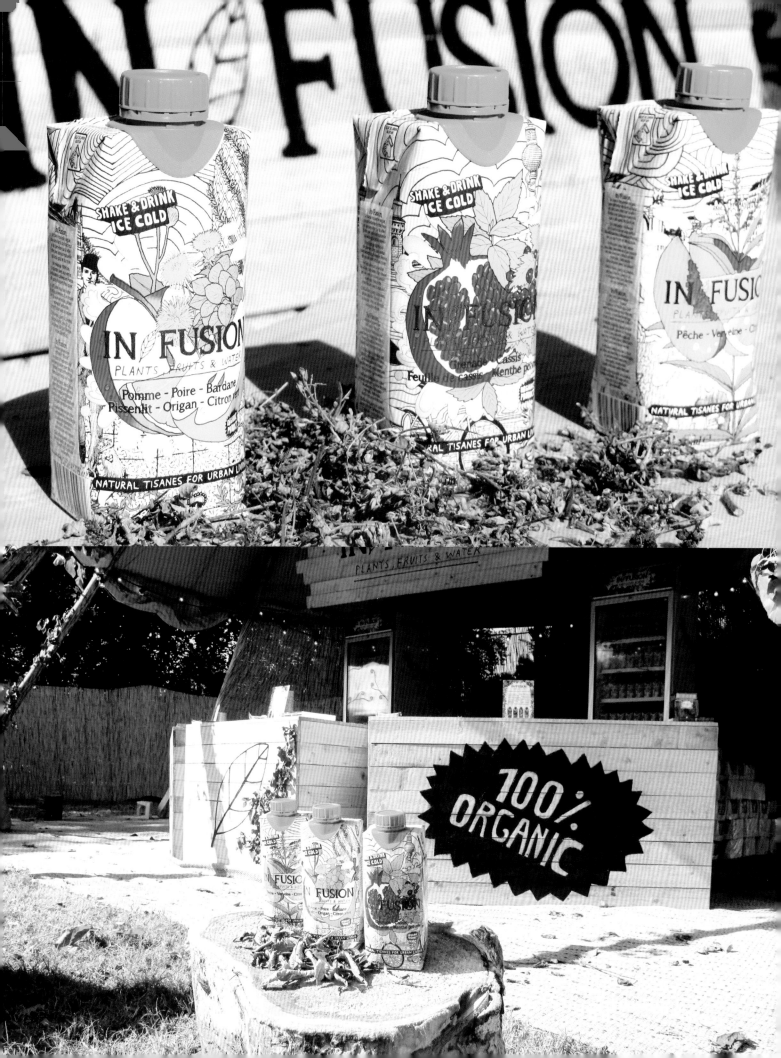

Freezing Cold Tea

프리징 콜드 티 주로 여름철에 찬물에 우려 마시는 냉침 티백을 위해
디자인된 패키지이다. 티백을 정사각형이 아니라 세로로 긴 직사각형으로
만들어 페트병에 쉽게 넣고 뺄 수 있고 반복 사용도 가능하게 했다. 얼음
결정체에서 아이디어를 얻은 것이니만큼 시원한 느낌이 연상되며 실제로
패키지 겉면에 얼음 결정체 문양이 그려져 있다. 제품을 만들 때 접착제를
일체 사용하지 않았으며 고정끈 형식의 구조라 전체적으로 튼튼하고
아름다우며 친환경적이다.

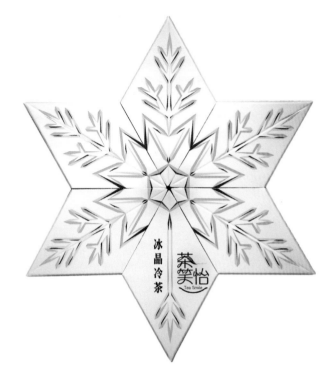

디자이너	조이스 린Joyce Lin, 앨런 린 / 티 스마일, 대만
유통	티 스마일
개발 연도	2012년
주요 재료	종이, 세로로 긴 직사각형 티백
사진	아론 창Arron Chang, 스페이서스 청

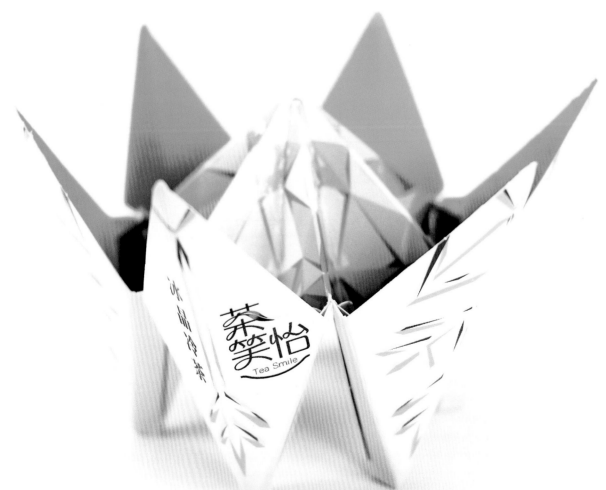

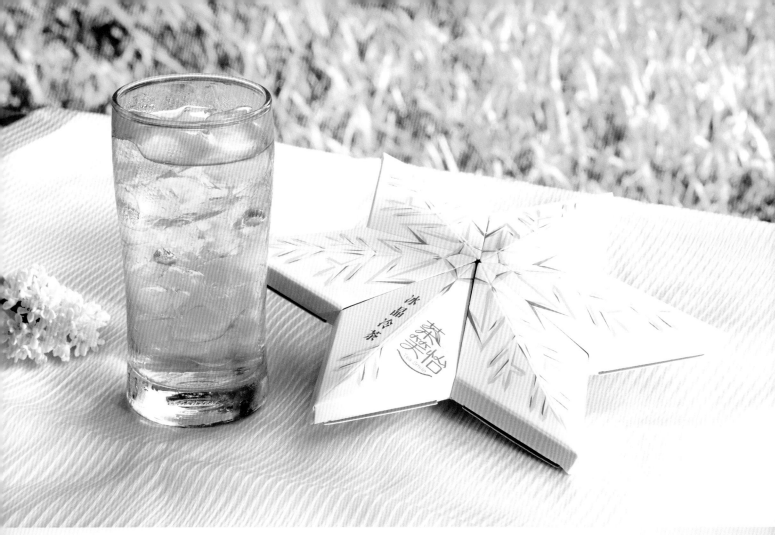

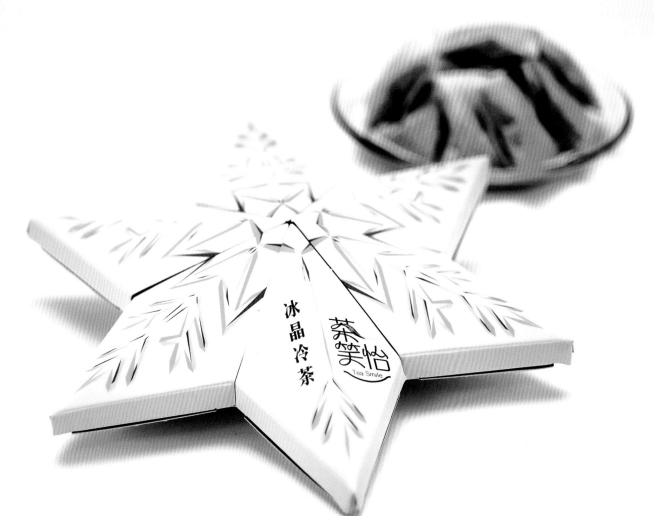

135

Body Care

바디 케어　식품이나 음료 패키지와 마찬가지로 바디 케어 제품도 성분을 표기해야 한다. 외관이 아름다울수록 구매 결정에 강력한 영향을 미칠 수 있는 카테고리의 제품이기 때문에 예쁜 패키지가 상대적으로 더 중요하다. 앞서 다룬 두 가지 유형의 제품이 신체에 영양을 공급한다면 이번 장에서 소개할 제품들은 외모를 아름답게 가꾸는 것과 관련이 있다. 따라서 제품 자체도 보기 좋고 아름다워야 한다. 패키지가 제품의 기능을 드러내고 설명해주는데, 로맨틱한 느낌의 비누 포장, 스포티한 향수병, 천연 재료로 만든 우아한 용기가 소비자에게 제품의 성격을 말해준다는 뜻이다. 패키지가 곧 메시지가 되는 것이다.

유리를 깎아 무늬를 새겨 넣은 병목이 가는 작은 플라콩flacon (향수병을 일컫는 프랑스어 단어)만 해도 시장에 수없이 많이 나와 있으며, 플라콩 하나로도 책 한 권은 족히 쓸 것이다. 여기 소개된 제품들은 맛보기에 불과하다. 이보다 정교하고 복잡한 디자인도 얼마든지 많다. 패키지의 내용물은 후각으로 관심을 끌지만 시각적으로 보면 제품들 간에 차이는 그리 크지 않다. 음료 패키지의 외관이 조각품을 보는 것 같다면 바디케어 제품은 미술품을 축소해놓은 것에 가깝다. 사실적인 형태도 있고 추상적인 것도 있는데 대부분 안에 든 상품을 다 쓰고 난 뒤에도 장식 기능을 계속한다.

여기서 소개하는 패키지는 그 자체의 가치도 높고 제작비도 많이 드는 편이라

품질 면에서 값비싼 화병이나 장식품에 버금갈 정도이다. 이 분야에서

명품과 동급으로 경쟁하거나 비슷한 수준에 오르고 싶은 상품이라면 이런 대세에

따라야 한다

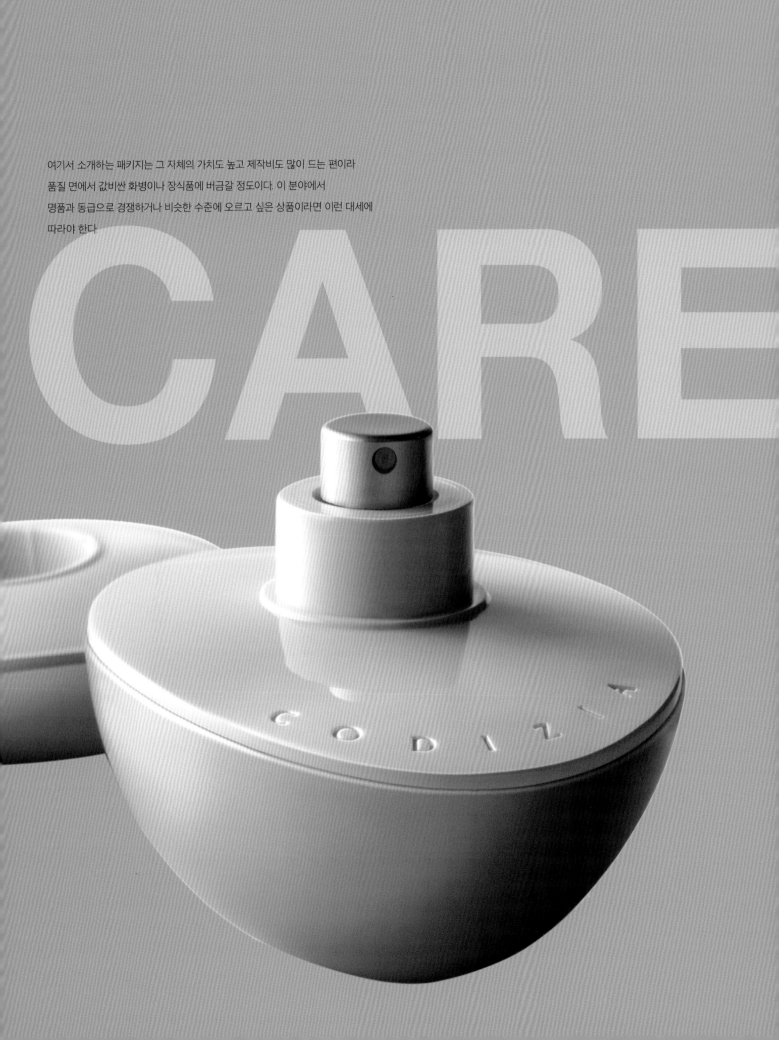

Sofi Bath Bombs

소피 입욕제　소피는 유기농 수제 화장품을 생산하는 소규모 가족 경영 기업이다. 패키지 디자인이 소피의 제품이 모두 직접 만든 수제품이라는 것과 원료와 상품 모두 품질이 뛰어나다는 점을 강조하고 있다. 제품 라인 전체의 패키지를 디자인한 파퓰러 브루케타 & 지닉 오엠Popular Bruketa&Zinic OM은 제품마다 다른 이니셜을 부여해 제품들이 서로 구분되도록 했다. 또한 소피 유기농 화장품이 모두 핸드메이드로 제조된다는 것을 감안해 타이포그래피에도 수제품의 느낌을 살리려고 최대한 노력했다.

디자이너	파퓰러 브루케타 & 지닉 오엠, 크로아티아
유통	소피
개발 연도	2012년
주요 재료	판지, 금박 포일, 금속 뚜껑, 카드보드지
사진	라이브뷰스튜디오LiveViewStudio

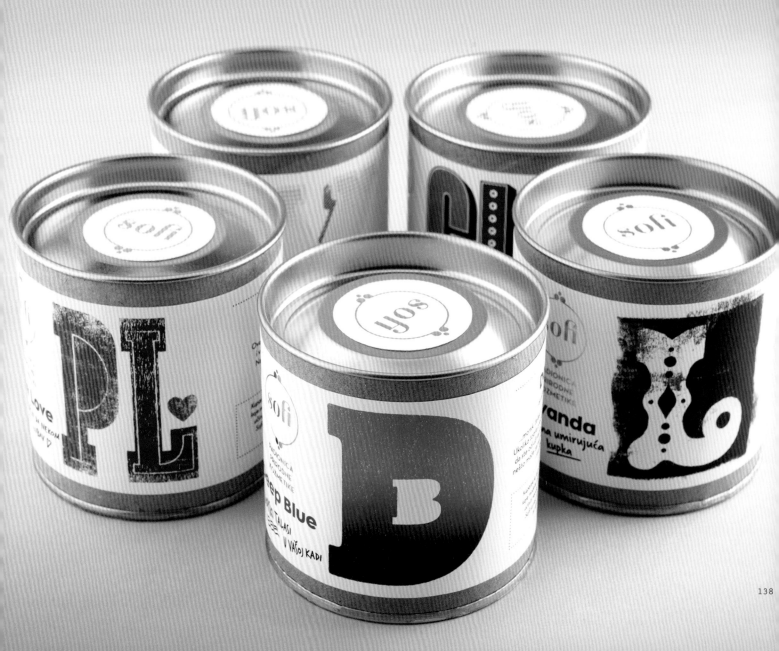

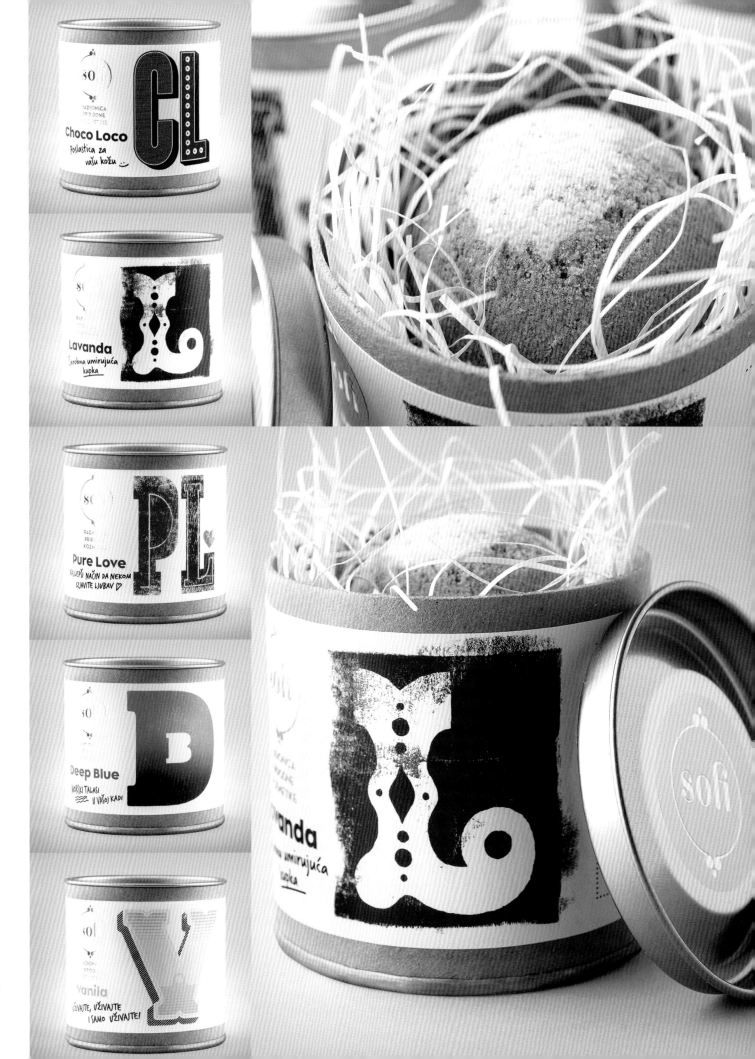

Codizia

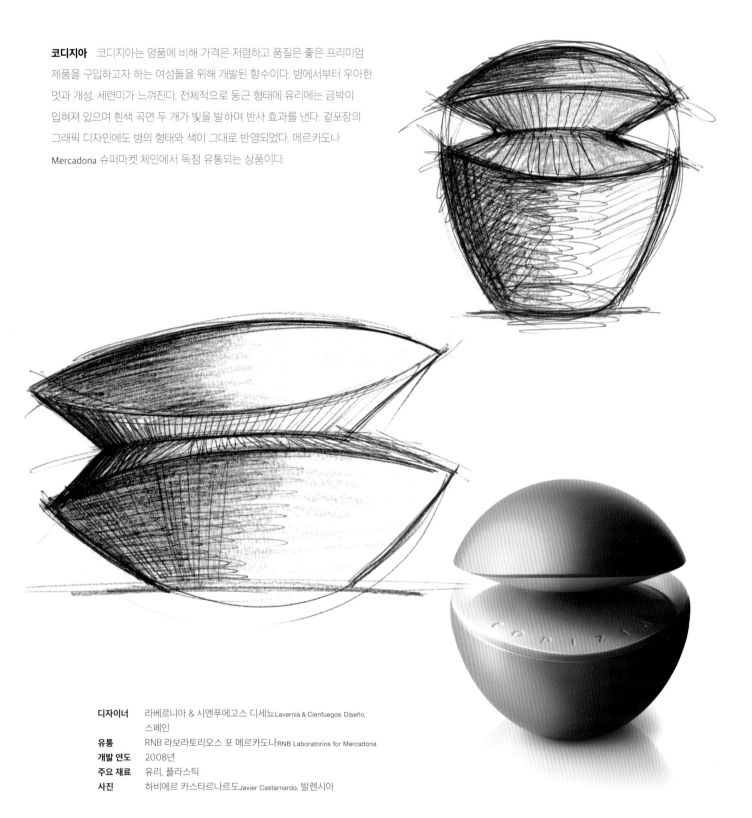

코디지아 코디지아는 명품에 비해 가격은 저렴하고 품질은 좋은 프리미엄 제품을 구입하고자 하는 여성들을 위해 개발된 향수이다. 병에서부터 우아한 멋과 개성, 세련미가 느껴진다. 전체적으로 둥근 형태에 유리에는 금박이 입혀져 있으며 흰색 곡면 두 개가 빛을 발하며 반사 효과를 낸다. 겉포장의 그래픽 디자인에도 병의 형태와 색이 그대로 반영되었다. 메르카도나 Mercadona 슈퍼마켓 체인에서 독점 유통되는 상품이다.

디자이너	라베르니아 & 시엔푸에고스 디세뇨Lavernia & Cienfuegos Diseño, 스페인
유통	RNB 라보라토리오스 포 메르카도나RNB Laboratorios for Mercadona
개발 연도	2008년
주요 재료	유리, 플라스틱
사진	하비에르 카스타르나르도Javier Castarnardo, 발렌시아

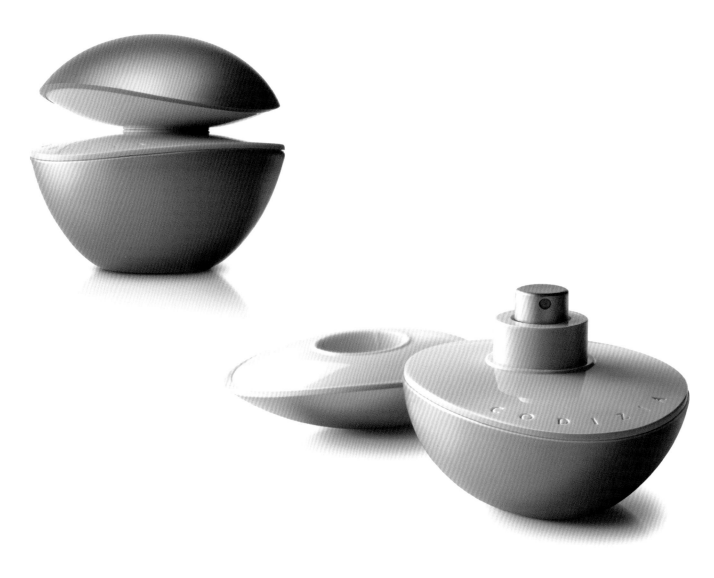

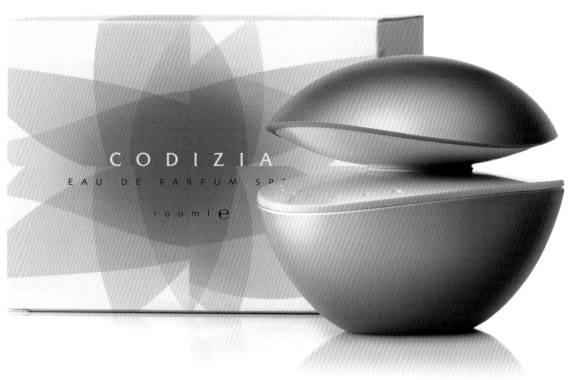

Bamboo, Cherry and Coconut

뱀부, 체리, 코코넛 프루츠앤패션Fruits & Passion의 알록달록하고 행복한
느낌은 그대로이지만 여백을 넉넉하게 두어 미니멀한 이미지를 주려고 애쓴
체리, 뱀부, 코코넛 패키지이다. 그런 외관은 상품으로도 이어져 예술성 높은
사진이 우아하고 세련된 프루츠앤패션 브랜드의 독창성을 정확히 포착하고
있다.

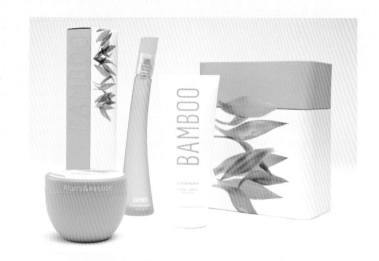

디자이너	안-마리 클레르몽Anne-Marie Clermont/ 엘지2부티크lg2boutique, 캐나다
클라이언트	브리지트 루와Brigitte Roy, 세브린 마테Séverine Mathé - 프루츠앤패션
개발 연도	2011년
주요 재료	유리, 종이
사진	디자이너 제공

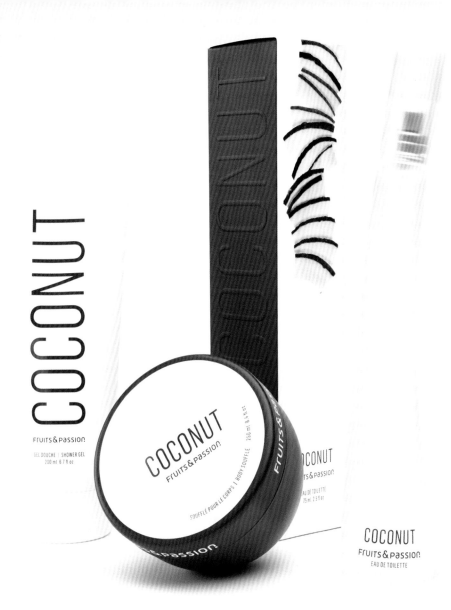

COCONUT

COCONUT
Fruits & Passion
GEL DOUCHE | SHOWER GEL
200 ml 6.7 fl oz

COCONUT
Fruits & Passion
SOUFFLÉ POUR LE CORPS | BODY SOUFFLE
250 ml 8.4.6 oz

COCONUT
Fruits & Passion
EAU DE TOILETTE
75 ml 2.5 fl oz

COCONUT
Fruits & Passion
EAU DE TOILETTE

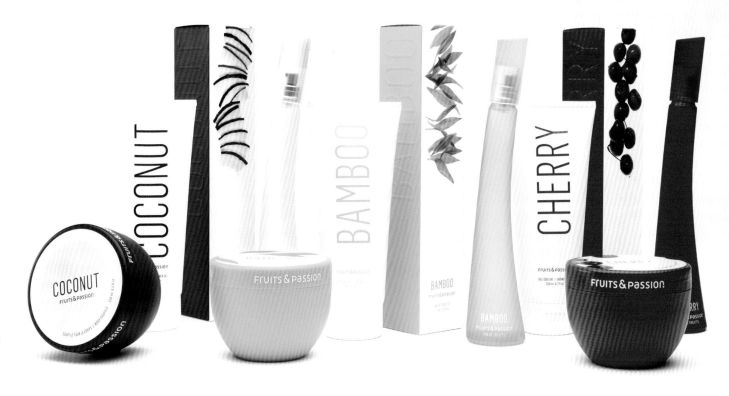

COCONUT

BAMBOO

CHERRY

COCONUT
Fruits & Passion

BAMBOO
Fruits & Passion

Zen

질감과 밀도가 정말 돌이나 대나무, 조개껍질처럼 자연스럽게 느껴진다.
이 패키지는 천연 향수임을 강조하는 것이 주요 목표였고, 이는 고요, 명상,
자연의 아름다움 등 젠 브랜드가 추구하는 정신과도 일맥상통한다.

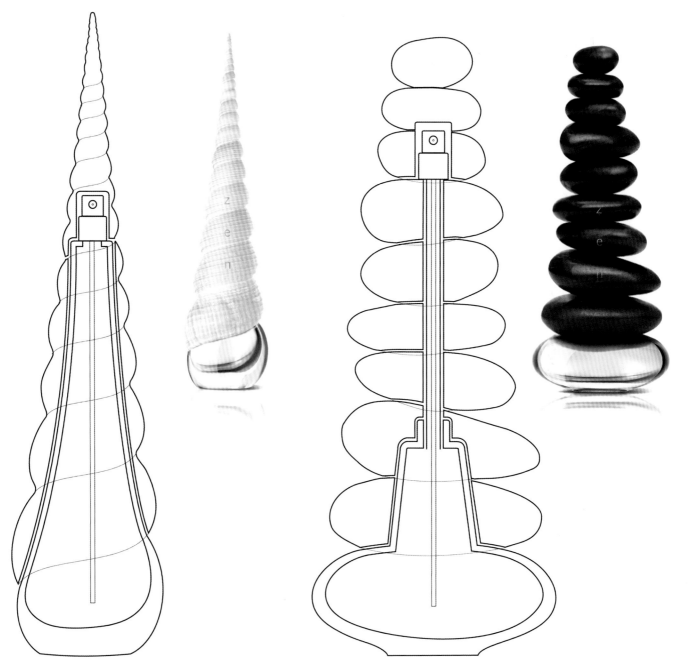

디자이너 이고르 미틴Igor Mitin, 호주
개발 연도 2011년
주요 재료 플라스틱, 유리
사진 이고르 미틴

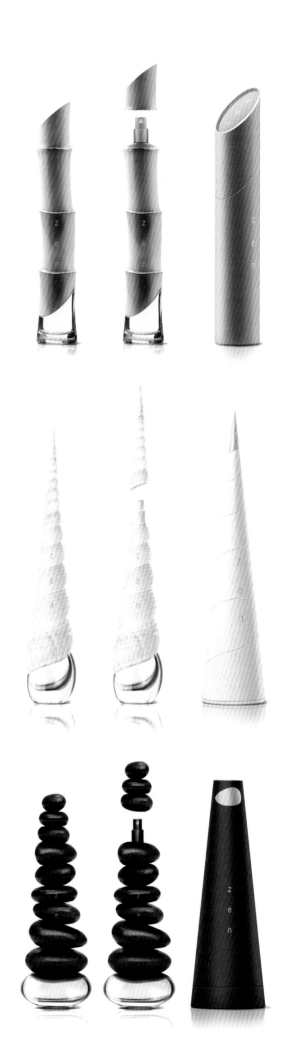

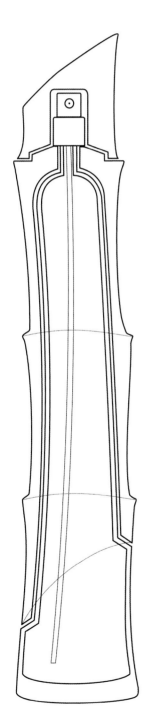

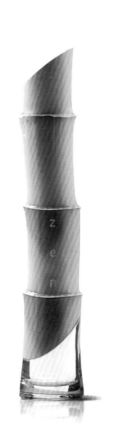

Féerie
Van Cleef & Arpels

반 클리프 앤 아펠의 향수 페리 페리|féerie(프랑스어로 '요정'이라는 뜻-
옮긴이)는 여성미, 고귀함, 서정성, 독창성 등 반 클리프 앤 아펠 보석
고유의 창의적인 가치를 향수로 구현한 제품이다. 브랜드의 상징인 요정이
등장하는 페리 향수병은 디자인을 통해 보석 같은 향수라는 새로운
브랜드 콘셉트를 충실히 보여주고 있다. 보석처럼 깎아 만든 향수병이 반
클리프 앤 아펠의 명품 향수를 신비로운 빛으로 감싼다. 패키지에서 가장
두드러지게 눈에 띄는 특징은 의외로 크기가 큰 은색 병뚜껑과 장난기
가득한 자세로 문플라워 위에 살며시 올라앉은 요정의 모습이다. 한 편의
시처럼 감성적인 이 캐릭터는 향수에 영감을 준 마법의 뮤즈를 상징한다.

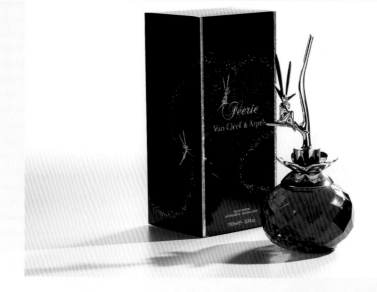

디자이너	에릭 두안Eric Douane -
	브랜드이미지 파리Brandimage Paris, 프랑스
유통	반 클리프 앤 아펠
개발 연도	2008년
주요 재료	유리병, 아연 도금 자막zamac
사진	디자이너 제공

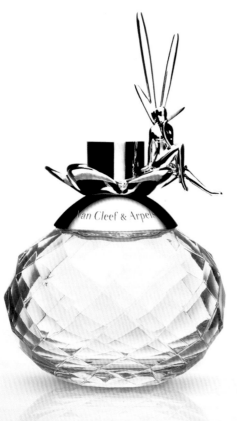
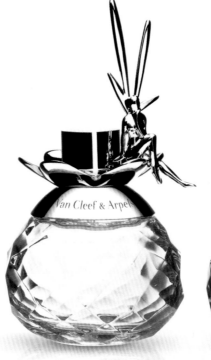

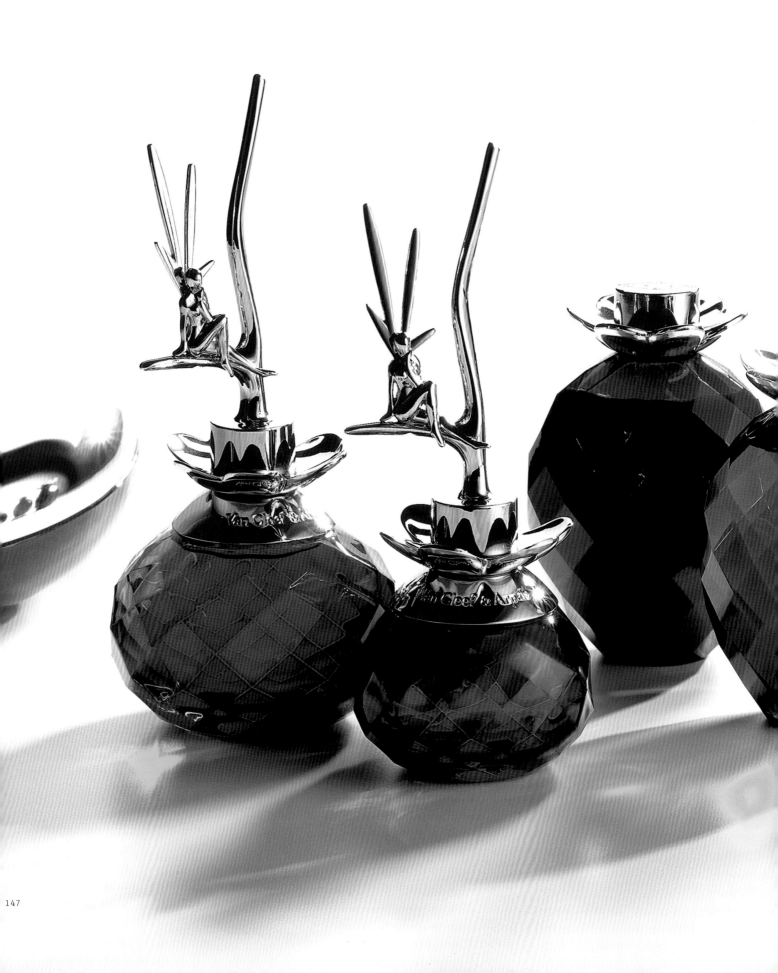

Vivid Perfume Package

비비드 향수 패키지 디자이너인 하모니 호Harmony Ho가 산호세 주립
대학교의 랜들 섹스턴Randall Sexton 교수 밑에서 학업을 계속하던 시절에
개발한 향수 패키지이다. 한 동급생의 개성을 패키지로 표현해내겠다고
결심한 그는 아이디어를 발전시키는 과정에서 은색 반짝이 종이에 밝은
분홍색 장식을 가미한 해법을 만들어냈다.

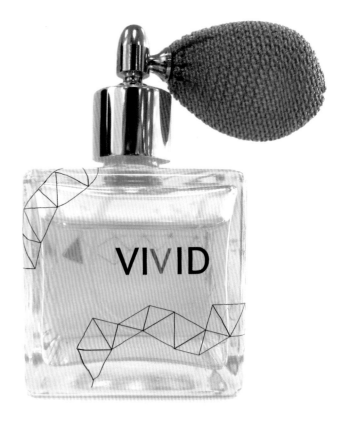

디자이너	하모니 호, 미국
개발 연도	2009년
주요 재료	종이, 유리
사진	크리스틴 굴드너Kristen Guldner, 하모니 호

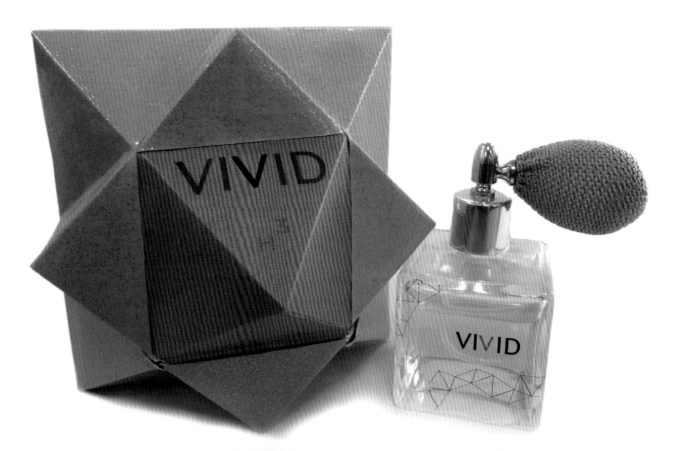

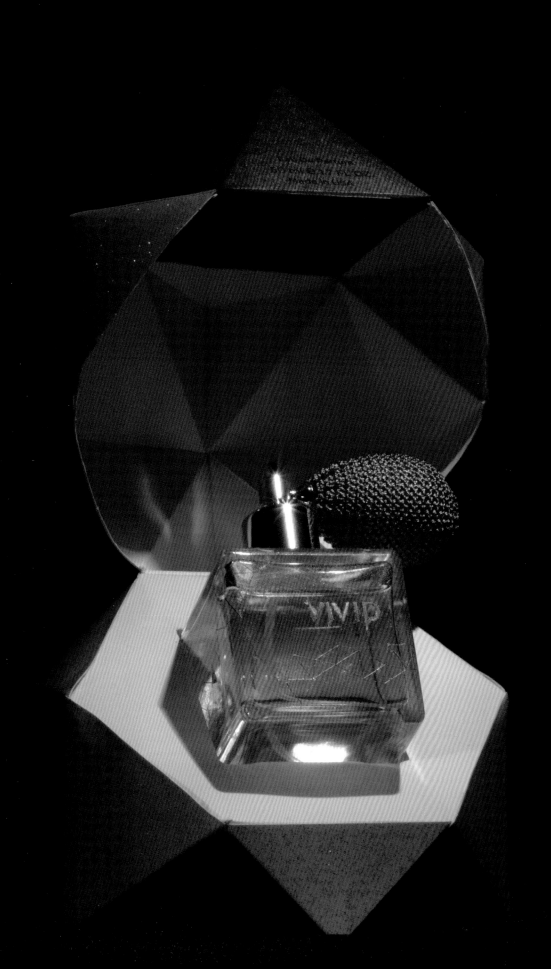

Pureology

퓨얼로지 퓨얼로지는 병의 육감적인 곡선과 혁신적인 다기능 디자인이 특징이다. 어떤 병은 뚜껑을 아래쪽으로 해서 세워놓도록 되어 있고 어떤 병은 위를 향하고 있는데 둘 다 같은 금형에서 제조된다. 퓨얼로지가 크리에이티브 브리프에서 과제로 제시한 것은 첫째, 모양이 아름답고

유기적인 형태로 만들 것, 둘째, 파리의 콜레트Colette(파리 명품 거리에 위치한 멀티숍-옮긴이)에서 판매될 수 있을 만큼 감각이 뛰어나고 멋진 브랜드를 만들 것, 셋째, 브랜드가 중시하는 '친환경적 가치'를 극대화한 패키지를 만들 것. 이렇게 세 가지였다.

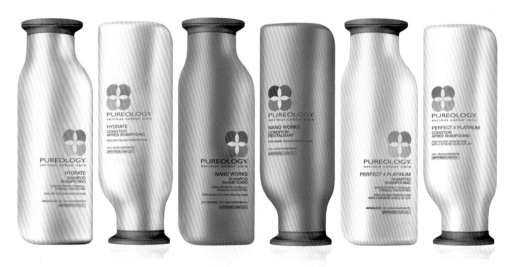

디자이너	버그먼 어소시에이츠 Mpakt Bergman Associates Mpakt / 로버트 버그먼Robert Bergman, 미국
유통	로레알L'Oréal
개발 연도	2012년
주요 재료	50% 재활용 소재로 제작된 병
사진	디자이너 제공

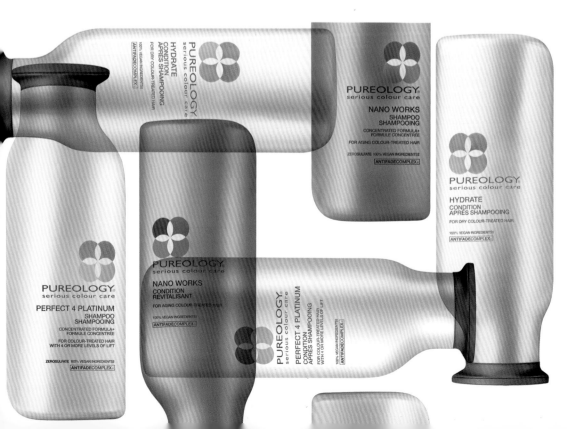

Sonrisa

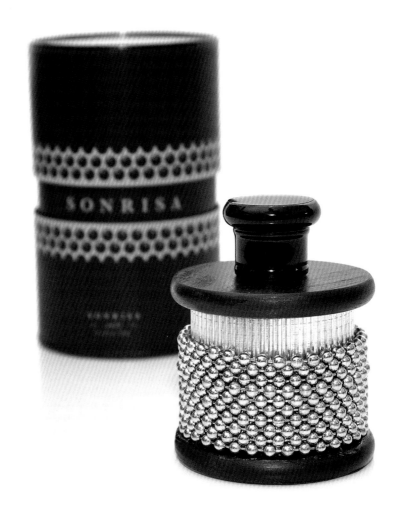

손리사　라틴 아메리카 문화의 핵심적 본질을 파악하여 미국인들이
이해하기 쉬운 언어로 바꿔 놓으라는 과제가 디자이너에게 떨어졌다.
디자이너는 세련되고 현대적인 부티크 향수에 관심이 높은 예술가
성향의 라틴계 미국인 남성을 목표 대상으로 삼았다. 대담한 외관에
세련된 멋이 느껴지는 인상적인 패키지를 만드는 것이 무엇보다
중요했다. 이 패키지는 라틴 문화 특유의 타악기 음악, 그중에서도 특히
라틴 퍼커션Latin percussion (LP라고도 불리는 타악기 브랜드-옮긴이)의
설립자인 마틴 코헨Martin Cohen이 만든 악기, 메탈 카바사가 상징하는
생동감과 세심함에서 영감을 얻은 디자인이다.

디자이너	스티븐 에드먼드Stephen Edmond, 미국
유통	스티븐 에드먼드
개발 연도	2011년
주요 재료	나무, 플라스틱, 금속, 카드보드지, 종이
사진	디자이너 제공

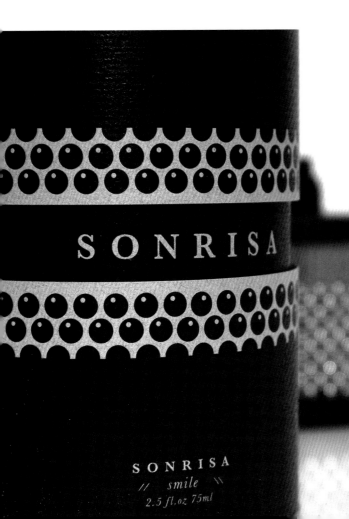

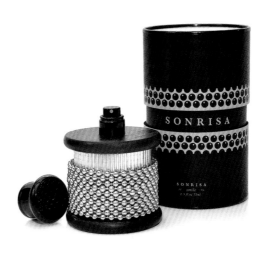

Deux Toiles Hotel Bathroom Amenities

되 트왈 호텔 욕실 비품　되 트왈은 호주 멜버른에 있는 더 쿨렌The Cullen
이라는 부티크 호텔을 위해 기획된 고급 목욕용품 라인이다. 화가 애덤 쿨렌
Adam Cullen으로부터 아이디어를 얻었다. 강한 개성으로 고객의 마음을
사로잡고, 고객이 호텔을 오래 기억하도록 추억이 될 만한 욕실 비품 세트를
기획하자는 것이 디자이너의 의도였다. 흰 바탕에 우아한 검은색 레터링이
조화를 이룬 단순하면서도 기능적인 패키지이다.

디자이너	이원찬, 호주
유통	견본
개발 연도	2012년
주요 재료	종이, 유리, 접착식 라벨
사진	디자이너 제공

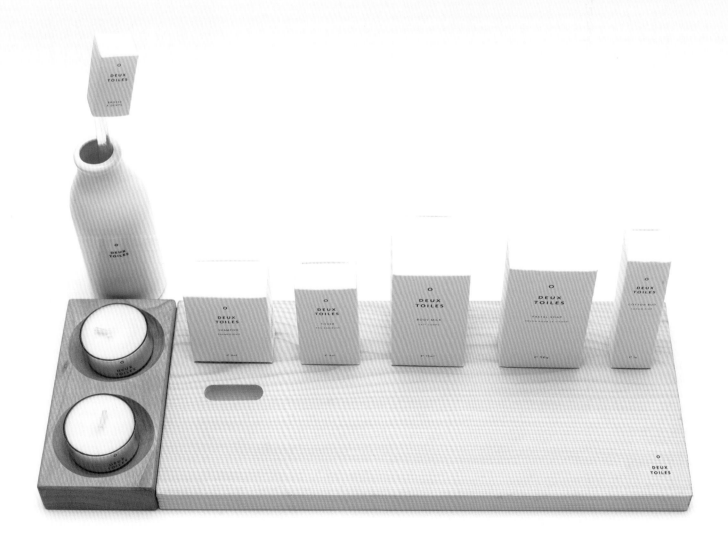

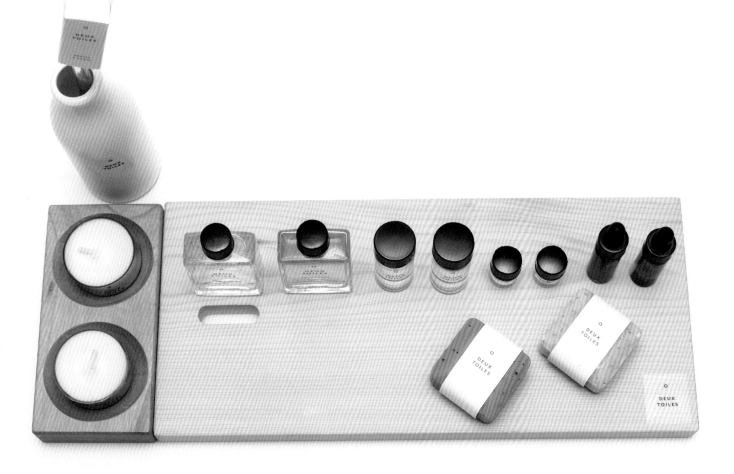

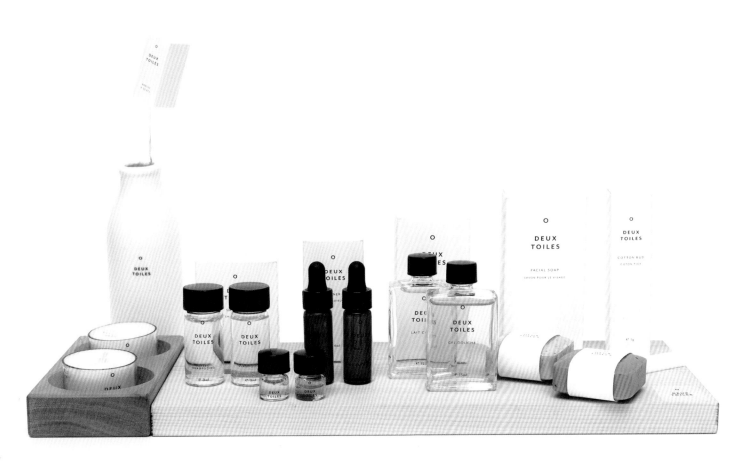

153

Honeymoon Fragrance

허니문 프래그런스 허니문 프래그런스는 향긋한 한잔의 차처럼 가볍고 상쾌한 상품이다. 성게 껍데기 안에 자몽과 바질 에센셜 오일로 만든 유기농 향수가 들어 있다. 리필이 가능한 병이라 몇 번이고 계속 사용할 수 있다. 향수병이 든 나무 상자는 광택 고운 사진으로 장식되어 있고 빈 공간에 각질 제거용 천연 수세미 스폰지가 채워져 있다. 병에 끼워 사용할 수 있는 분무 펌프도 들어 있다. 향수는 식물에서 추출한 오일로 제조한 100퍼센트 천연 제품이라 알코올이나 화학 물질이 함유되어 있지 않다.

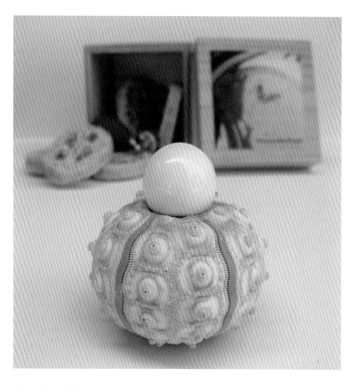

디자이너 스테파니 시멕Stephanie Simek, 미국
유통 스테파니 시멕
개발 연도 2010년
주요 재료 성게 껍데기, 나무, 유리, 수세미 스펀지
사진 디자이너 제공

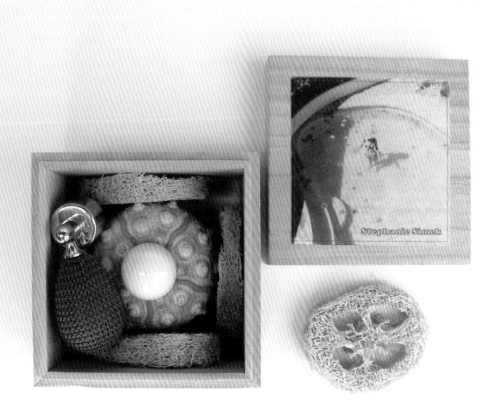

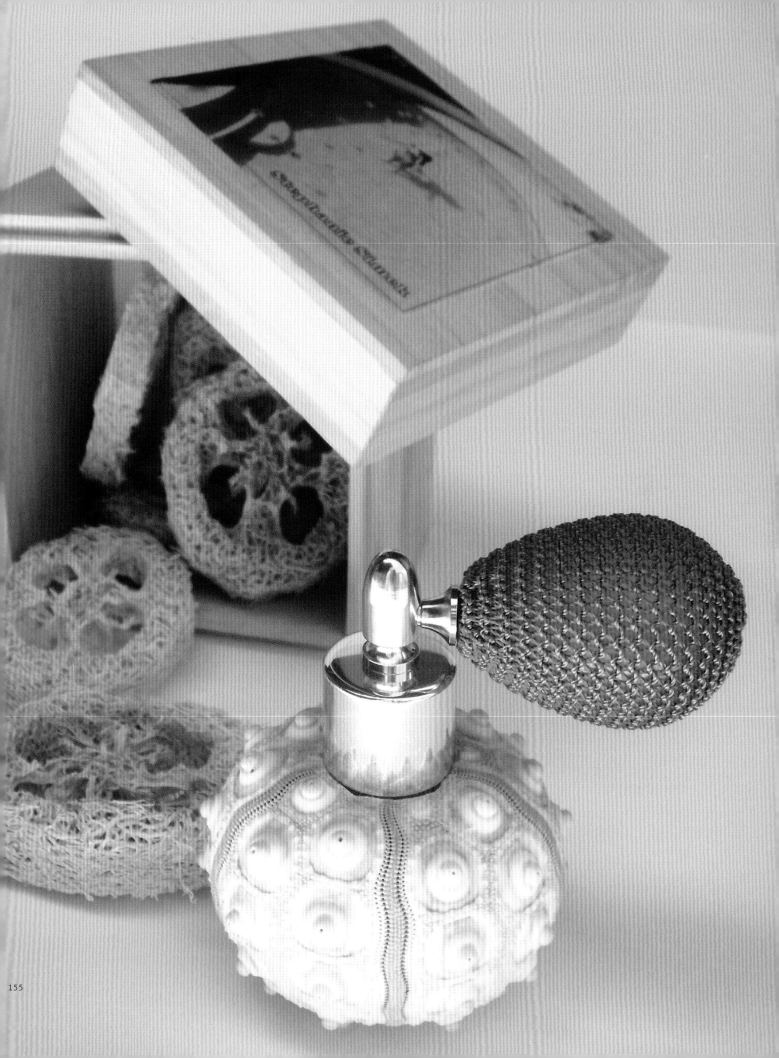

Heidelberger Organic Body Care

하이델베르거 유기농 바디 케어 하이델베르거 나투르코스메틱Heidelberger naturkosmetik은 어린이를 위한 고급 천연 화장품을 제조하는 새로운 브랜드이다. 제품은 철저한 관리하에 유기농으로 재배된 천연 재료로 만들어 유기농 인증을 받았다. 고양이 카로에 얽힌 재미난 아이디어와 다양한 이야기, 혁신적인 패키지 방법을 통해 천연 재료로 몸을 관리하는 것이 놀이만큼 재미나다는 메시지를 어린이들에게 전하는 것이 이 화장품의 목표이다. 이런 콘셉트인 만큼 상자를 이용해 중세 시대 성채의 탑이나 다리를 만들 수 있도록 디자인해 패키지를 포장 외에 교육적 목적으로도 가치 있게 활용하도록 했다.

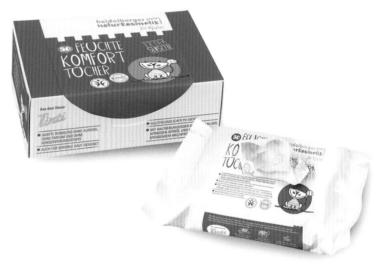
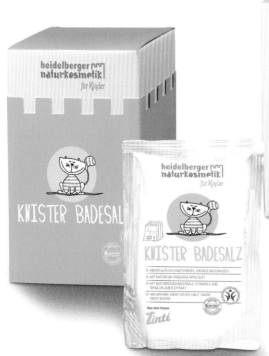

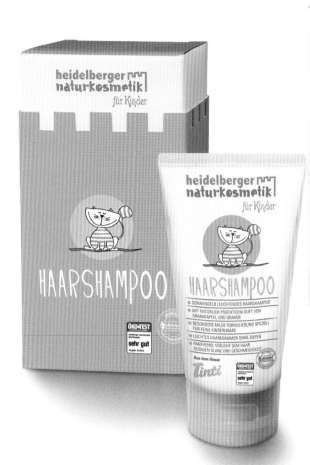

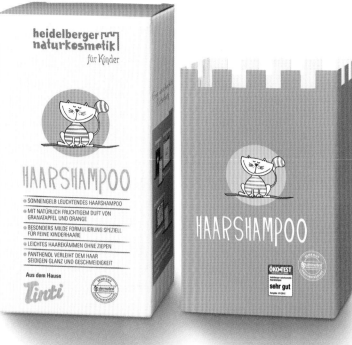

디자이너 하이디 플레이크-골크스Heidi Fleig-Golks /
그라픽 운트 폼Grafik und form, 독일
유통 틴티 유한합자회사Tinti GmbH & Co. KG
개발 연도 2011년
주요 재료 종이
사진 니코 라드마허Nico Rademacher

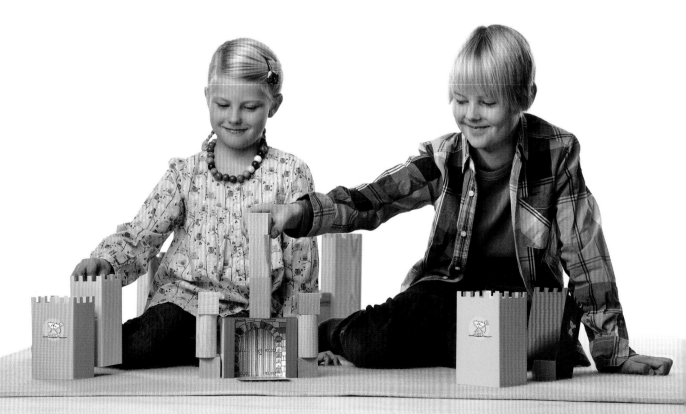

Ego

에고 에고는 외모에 신경을 많이 쓰는 세련된 취향의 소비자들과 소통하는 것을 목표로 삼았다. 면을 깎아 만든 유리 용기에 무광의 은색을 칠해서 든든한 무게감과 또렷한 윤곽을 만들어냈다. 에고의 시각적 언어는 직설적이면서 세련된 것이 특징이다. 디도Didot 서체로 시작된 로고의 경우, 'g'의 특징을 확장하고 세 글자를 밀착시켜 개성이 강한 하나의 독립체를 형성하도록 했다. 에고는 메르카도나 슈퍼마켓 체인에서 독점 유통되고 있다.

디자이너	라베르니아 & 시엔푸에고스 디세뇨, 스페인
유통	RNB 라보라토리오스 포 메르카도나
개발 연도	2010년
주요 재료	유리, 플라스틱
사진	엔리크 페레스Enric Pérez, 발렌시아

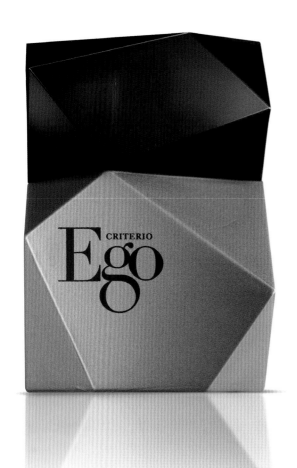

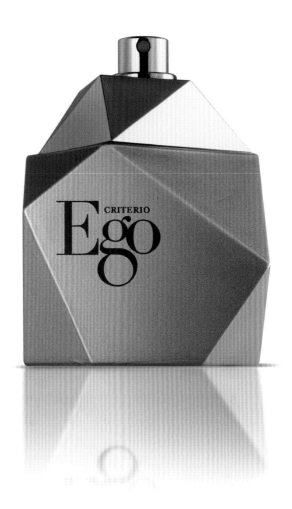

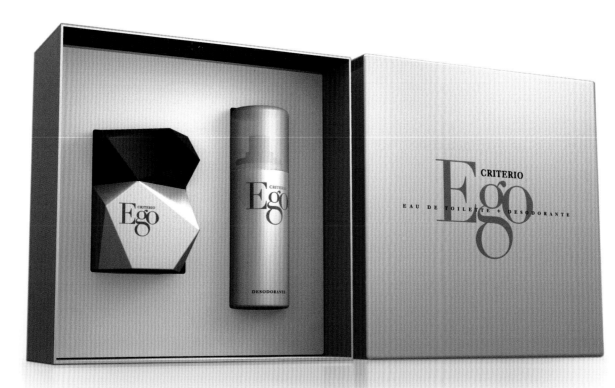

Shu Uemura

슈에무라 화장품과 예술. 일본의 전통을 연계시켜 슈에무라의 역사와 전통에 부끄럽지 않은 미니멀하고 독특한 패키지를 선보이겠다는 것이 이 패키지의 콘셉트이다. 버그먼 어소시에이츠가 프랑스 디자이너 크리스토프 필레Christophe Pillet와 손잡고 샴푸와 팩 패키지를 디자인했다.

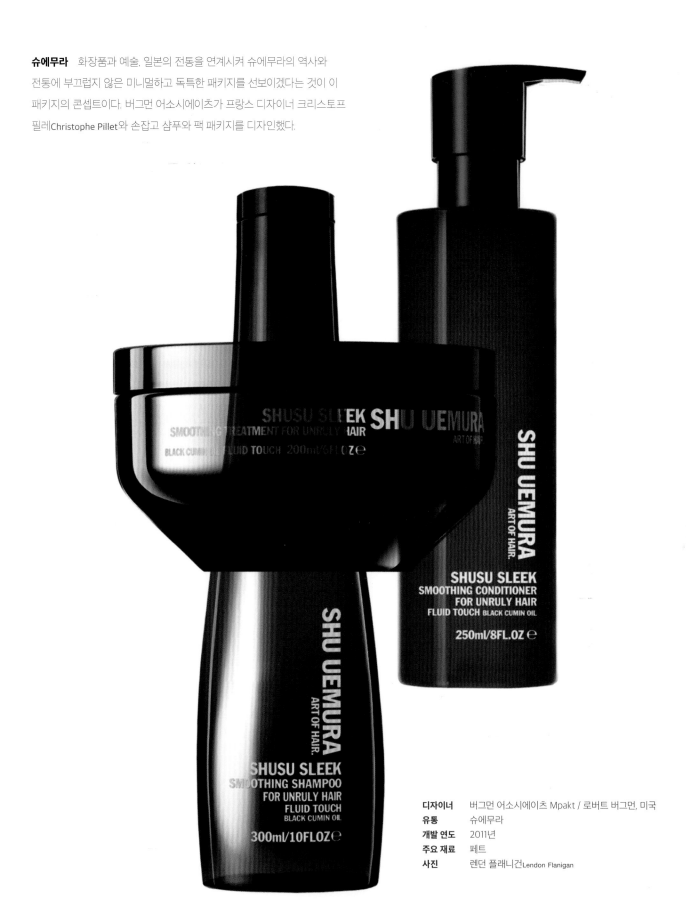

디자이너	버그먼 어소시에이츠 Mpakt / 로버트 버그먼, 미국
유통	슈에무라
개발 연도	2011년
주요 재료	페트
사진	렌던 플래니건Lendon Flanigan

DEPSEA
SMOOTHING
FOUNDATION
ESSENTIAL HAIR PREP
5FLOZ/150ml

SILK O
CAMELL
SMOOTHING FLU
1.7 FLOZ/50

IRONDE
PROT
THERMAL

SHU UEMURA
ART OF HAIR

SHU UEMURA
ART OF HAIR

SHU UEMURA
ART OF HAIR

You Smell

유스멜 유스멜은 원래 메건 커민스Megan Cummins가 학생 시절에 시작한
디자인 프로젝트이다. 빈티지 느낌의 우아한 타이포그래피와 화려한 장식,
세련된 목판화에 초점을 맞춘 목욕 및 미용 제품이다. 부드러운 캔디 컬러가
시선을 사로잡으면서 향기로운 냄새를 맡아보라고 소비자를 유혹한다. 상품
구석구석에 이야깃거리가 숨어 있어 디자인은 물론이고, 꼼꼼하게 정성들여
쓴 위트와 매력 넘치는 낭만적인 카피까지 어느 것 하나 정서적으로 공감을
불러일으키지 않는 것이 없다. 유스멜의 최종 목표는 보기도 좋고 향기도
그윽한 패키지 안에 고급스러움과 개성을 담아 대화의 실마리를 풀어나가는
것이다.

디자이너	메건 커민스, 에런 헤스Aaron Heth, 미국
유통	유스멜 유한책임회사You Smell, LLC
개발 연도	2012년
주요 재료	천연 종이, 재생 종이, 생분해성 모슬린 가방
사진	디자이너 제공

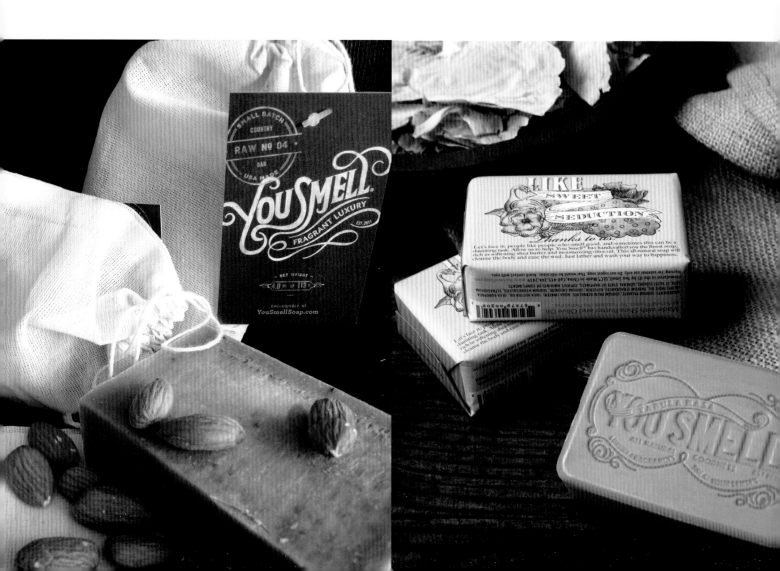

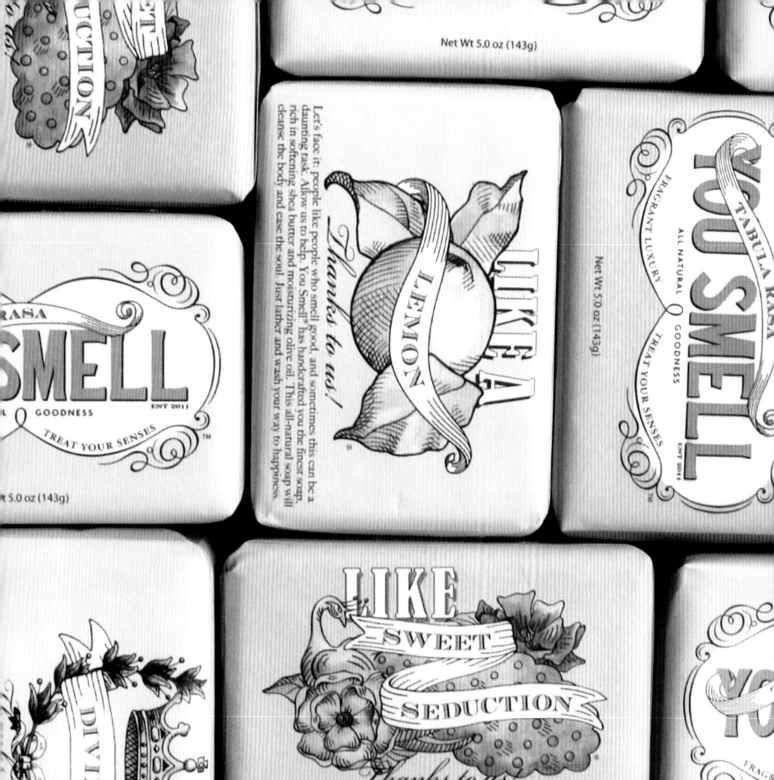

Net Wt 5.0 oz (143g)

RASA
SMELL
GOODNESS
TREAT YOUR SENSES™

5.0 oz (143g)

Thanks to us!

Let's face it, people like people who smell good, and sometimes this can be a daunting task. Allow us to help. You Smell® has handcrafted you the finest soap, rich in softening shea butter and moisturizing olive oil. This all-natural soap will cleanse the body and ease the soul. Just lather and wash your way to happiness.

LIKE A LEMON

TABULA RASA
YOU SMELL
FRAGRANT LUXURY · ALL NATURAL · GOODNESS · TREAT YOUR SENSES
EST 2011

Net Wt 5.0 oz (143g)

DIVINE

LIKE SWEET SEDUCTION

Thanks to us!

Let's face it: people like people who smell good, and sometimes this can be a daunting task. Allow us to help. You Smell® has handcrafted you the finest soap, rich in softening shea butter and moisturizing olive oil. This all-natural soap will cleanse the body and ease the soul. Just lather and wash your way to happiness.

YO
FRAGR

YOU
TABULA
ALL NATUR
FRAGRANT LUXURY
Net

who smell good, and sometimes this can be a daunting task. You Smell® has handcrafted you the finest soap, moisturizing olive oil. This all-natural soap will cleanse. Just lather and wash your way to happiness.

Thanks to us!

DIVINE

Special

특수 상품 이번 장에서는 다양한 종류의 하드웨어 중 특히 가정과 사무실에서 많이 볼 수 있는 제품을 소개한다. 여기에 포함된 디자인 프로젝트(의약품 제외)들은 앞에서 다룬 식품, 음료, 바디 케어 제품과 달리 꼭 지켜야 할 규칙이 훨씬 적다. 소재와 형태도 다양하기 이를 데 없다. 개중에는 매대에 진열되거나 매장에 전시되었을 때 어떻게 보일지를 감안한 프로젝트도 있다. 그럴 경우, 제품 진열이 훨씬 수월해지는 것은 사실이지만 제품이 특정한 범주에 국한되어 버리기 십상이다. 이 책에 실린 대다수의 사례들은 패키지 시스템으로 디자인되어 활용할 수 있는 저장 공간을 최적으로 사용하고 있다.

재미난 콘셉트로 접근하는 경우, 유희적 접근이 두드러져 예상했던 것과 전혀 다른 상품이 패키지 안에 들어 있는 경우를 흔히 볼 수 있다. 정어리 통조림 속에 든 클립, 아령처럼 생긴 용기로 눈길을 끌며 힘자랑을 하는 세제, 살사 소스처럼 보이는 패키지에 포트폴리오 디스크를 넣어 자기 회사가 얼마나 '핫'한지 강조하는 디자이너, 나무토막처럼 보이는데 알고 보니 값비싼 반지가 들어 있는 보석함 등 깜짝쇼를 판매 전략으로 즐겨 이용하는 이들이 많다. 소재로는 금속, 유리, 나무, 플라스틱, 종이, 카드지 등 동원할 수 있는 모든 것이 사용되었다.

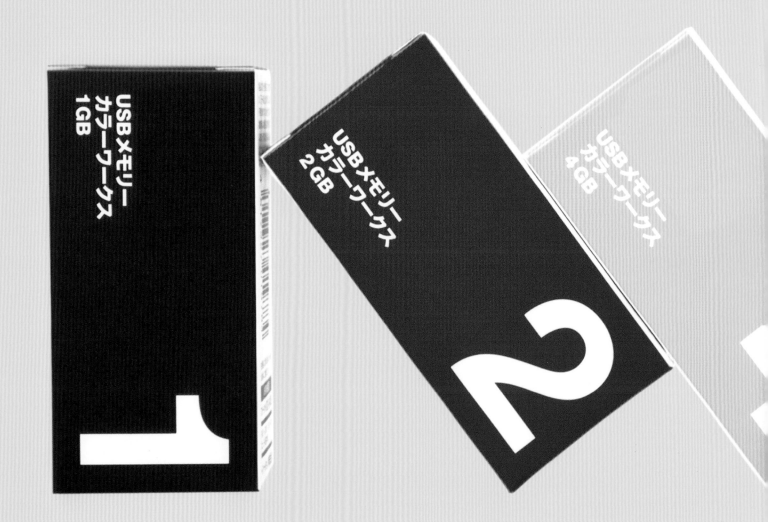

종이가 패키지 소재로 처음 사용된 것은 1035년 즈음으로 당시만 해도 종이는 아직 고가품이었는데, 카이로를 여행하던 한 페르시아인이 시장 여기저기를 구경하다가 야채, 향신료, 철물 같은 물건을 종이에 싸서 손님에게 건네주는 장면을 목격한 기록이 있다. 그런데 이 책에 실린 종이와 카드지 소재의 패키지는 친환경적 측면에 주의를 끌려고 온갖 노력을 다한다. 심지어 종이의 색도 친환경적으로 보이는 것만 골라 쓰려고 한다. 소비자들 역시 패키지가 환경친화적이면 제품도 환경친화적이라고 생각한다.

패키지를 개봉하는 과정은 구매 경험의 일부로 거행되는 일종의 의식이다. 이제 패키지는 단순히 상품을 보호하는 용기나 도구에 그치는 것이 아니라 기능을 뛰어넘어 명실공히 상품의 일부분이 되었다.

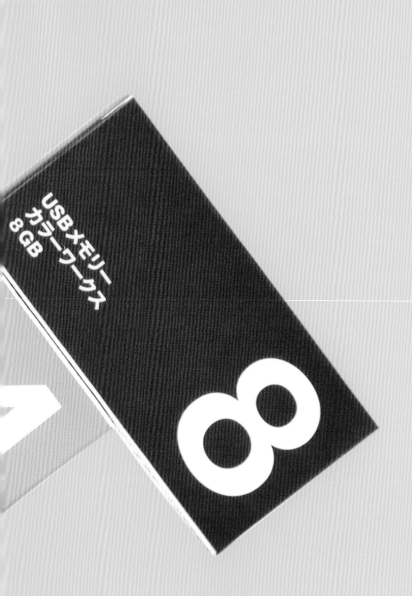

Sardine Paper Clips

정어리 종이 클립 재사용이 가능한 멋진 양철통. 그 안에 숨겨진 종이 클립들만 있으면 산더미 같은 서류들을 체계적으로 깔끔하게 정리할 수 있다. 물고기처럼 생긴 이 클립들은 가정과 학교는 물론, 회사에서 일상 업무를 볼 때도 요긴하게 사용된다. 물론 깜짝쇼는 패키지 안에 숨겨져 있다. 패키지가 보여주는 것과 실제로 안에 든 물건이 전혀 다르기 때문이다. 바로 그 점이 평범한 사무실 비품 정도로 간주될 제품에 재미를 불어넣었다.

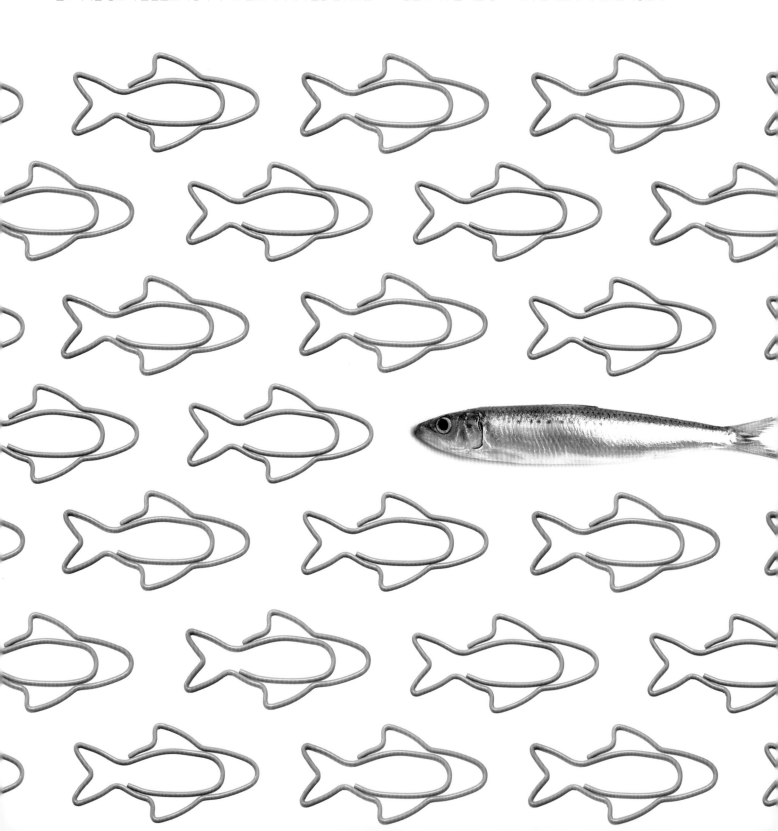

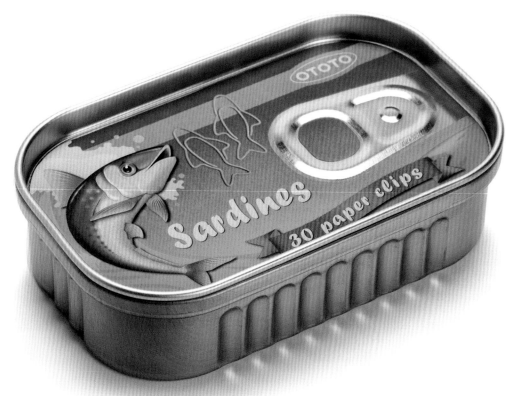

디자이너 오토토Ototo, 이스라엘
개발 연도 2011년
주요 재료 양철, 플라스틱 코팅 금속
사진 댄 레프Dan Lev

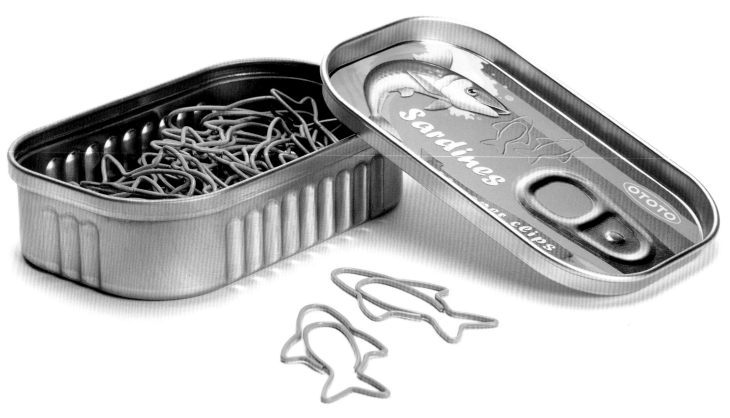

Sun Candle

썬캔들 천연 양초 썬캔들은 리가 솝 매뉴팩처Riga Soap Manufacture가 내놓은 신제품이다. 프로젝트의 관건은 크기가 같고 패키지 디자인도 비슷한 두 종류의 양초를 개발하는 것이었고, 플라스틱이나 접착제를 쓰지 말고 천연 소재만 사용하라는 원칙을 지켜야 했다. 디자이너들은 2도 인쇄의 재활용 가능한 무표백 카드보드지를 선택했고, 뭔가 특별하게 만들기 위해 두 종류의 상자 모두 패키지의 일부를 오려내 창을 만들었다. 상자 속에 흰 종이로 만든 소책자가 양초 위에 놓여 있어 창을 통해 보이는 책자의 일부가 해님의 '이빨'이나 꽃의 '꽃잎'처럼 보였다. 그 밖에도 라벨 대신 특별 제작한 스탬프를 사용했다. 흔히 쓰지 않는 몇 가지 독특한 디자인 해법으로 주목도도 높이고 비용도 절감하는 효과를 얻었다.

디자이너	올레크 이바노프Oleg Ivanov / 오픈 유니언 오브 패키징 디자이너스Open Union of Packaging Designers, 라트비아
유통	리가 솝 매뉴팩처
개발 연도	2012년
주요 재료	재활용이 가능한 무표백 카드보드지
사진	레오니트 부라코프Leonid Burakov

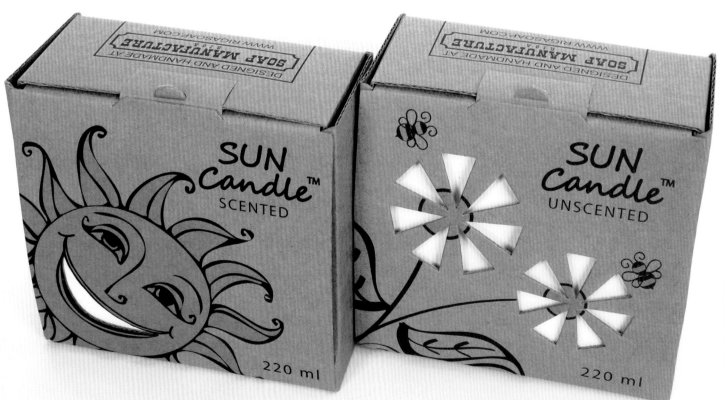

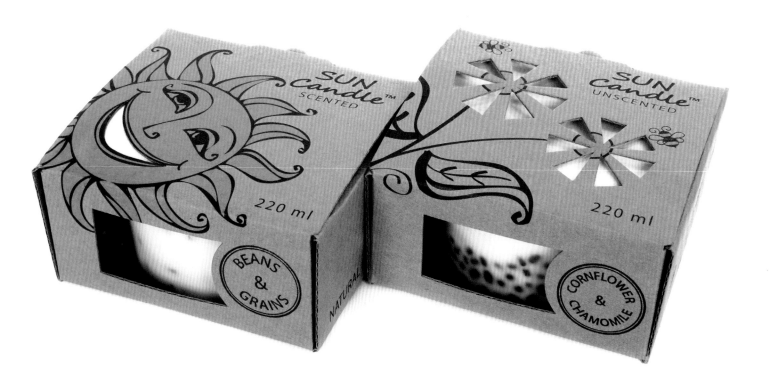

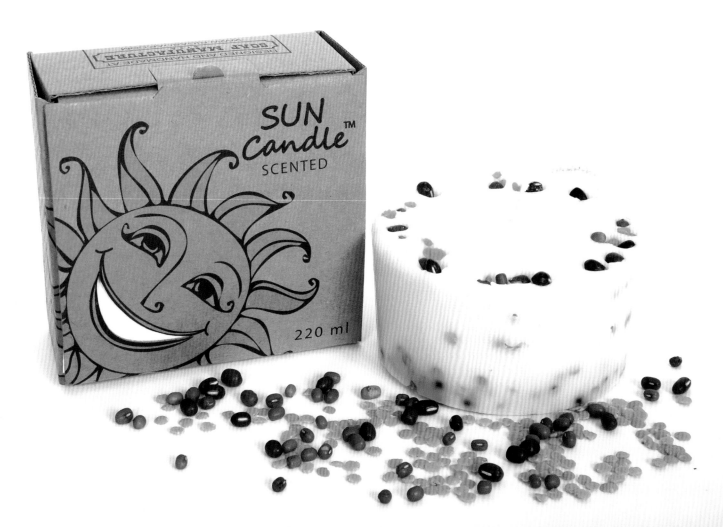

"This" Toothbrush

"디스" 칫솔 미스왁Miswak은 중동, 파키스탄, 인도에서 이를 닦을 때 사용하는 나뭇가지이다. 전통적인 미스왁은 매번 사용할 때마다 상단을 이빨로 끊어낸다. 그럼 일반 칫솔과 비슷하게 생긴 연한 모가 나타난다. "디스" 칫솔은 미스왁을 패키지에 넣어 치약과 칫솔을 사용하는 것보다 장점도 많고 생분해도 가능한 휴대용 유기농 칫솔로 홍보하고 판매하는 제품이다. 휴대용 케이스에는 투명한 튜브와 시가 커터처럼 생긴 마개가 달려 있다. "디스" 칫솔은 원래 SVASchool of Visual Arts의 디자인 경영자 프로그램 석사 과정의 프로젝트로 시작했지만 여러 공동체와 개인투자자들의 열렬한 관심을 모으면서 상품화가 실현되고 있다.

디자이너	린 새더Leen Sadder, 미국
유통	견본
개발 연도	2011년
주요 재료	미스왁
사진	디자이너 제공

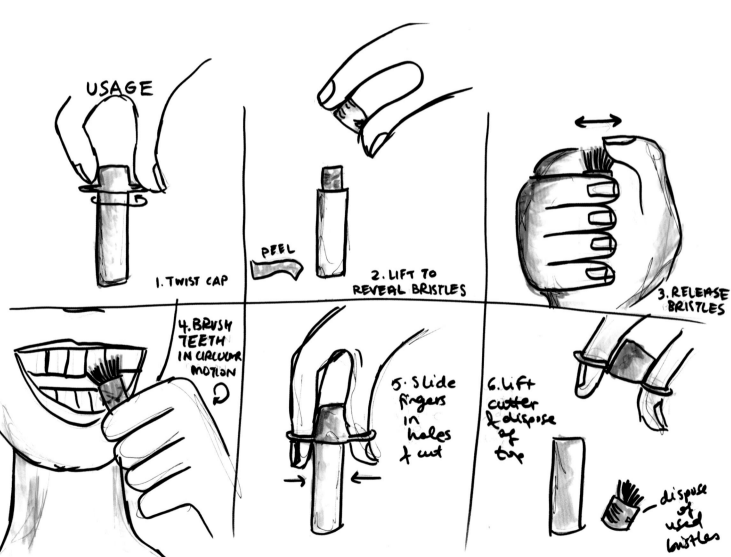

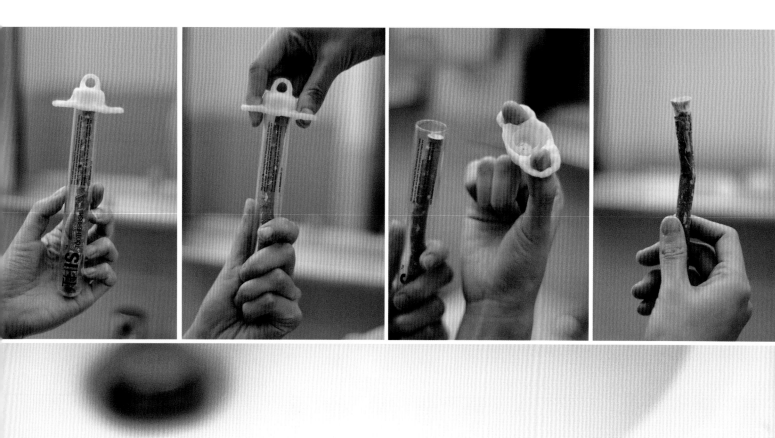

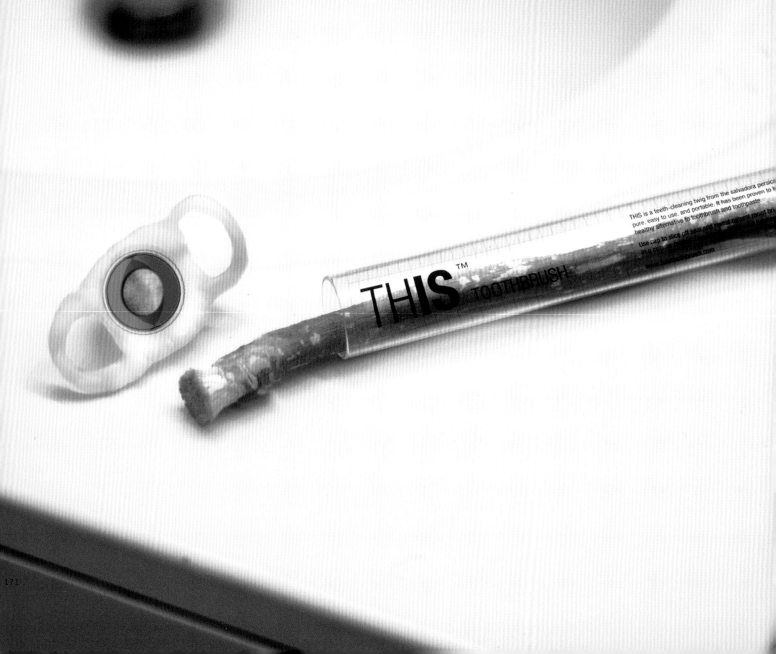

THIS™ TOOTHBRUSH

THIS is a teeth-cleaning twig from the salvadora persica. It has been proven to be pure, easy to use, and portable. It has been proven to be a healthy alternative to toothbrush and toothpaste.

Use cap to slice off seal and reveal natural moist br...

Bambum

뱀붐 지속가능성에 초점을 맞춘 크리스마스 선물을 디자인하는 것이
제품의 콘셉트였다. 그래서 탄생한 것이 조립을 하면 크리스마스트리가
되었다가 크리스마스가 지나면 장난감으로 사용할 수 있는 오브제였다.
상자에 "크리스마스를 보존합시다Preserve Christmas"라고 쓴 것은 환경도
보존하고 크리스마스 전통도 이어가자는 의미이다. 대나무를 소재로 사용한
이 패키지는 최소한의 재료와 공정만으로 제작되었다. 종이를 절약하기 위해
조립 설명서도 상자 안에 인쇄해 놓았다.

디자이너 타티 기마랑이스, 스페인
유통 시클루스
개발 연도 2010년
주요 재료 대나무, 재생 카드보드지
사진 루이스 시몽이스

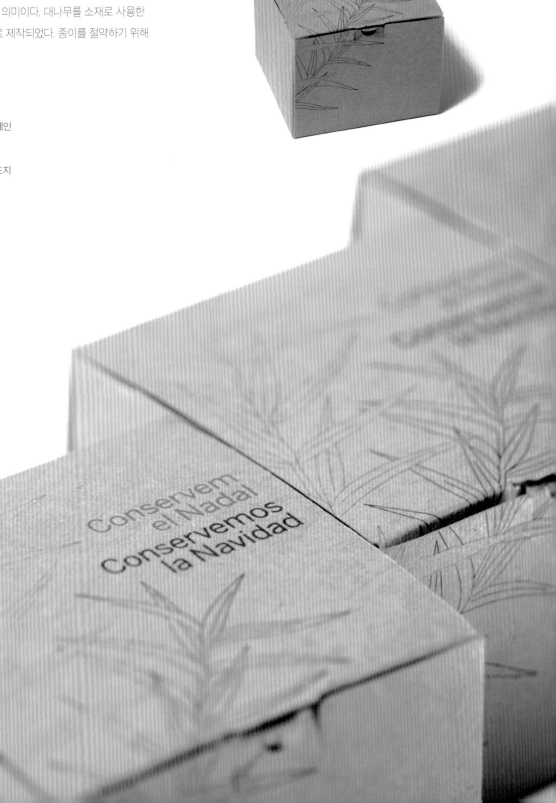

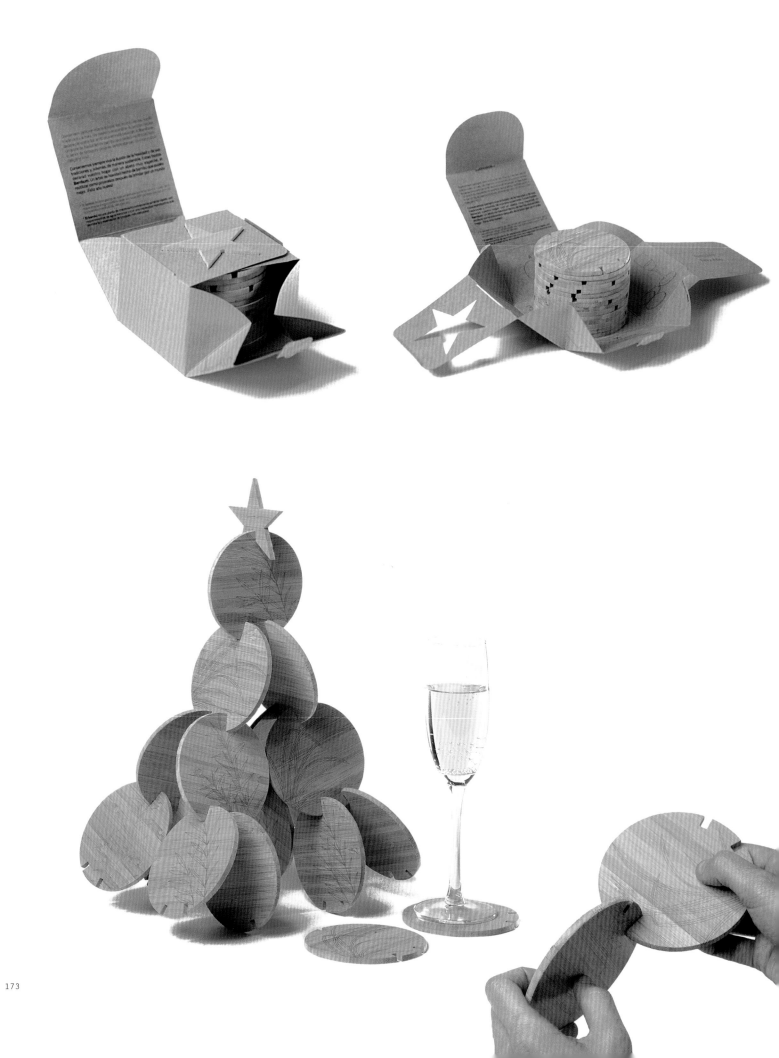

Jewelry Box Klotz

보석함 클로츠 기름칠한 나무로 만든 같은 크기의 정육면체 여섯 개로
이루어진 패키지이다. 가죽 경첩을 달아 열 수 있게 만들고 종이 띠로 상자를
고정시켰다. 로고는 종이 띠에 쉽게 인쇄할 수 있다. 클로츠는 안에 든 보석을
보호하는 동시에 아름답게 보이도록 드러내는 역할을 한다. 전체가 천연
소재로 되어 있어 100퍼센트 생분해된다. 패키지만 봐서는 보석 상자라는
사실을 금방 알아차리기가 쉽지 않고, 어느 쪽으로 열어야 하는지도 잘 알 수
없다.

디자이너	게를린더 그루버 패키징 디자인Gerlinde Gruber Packaging Design, 오스트리아
유통	게를린더 그루버
개발 연도	2010년
주요 재료	견과 나무 목재, 가죽, 종이
사진	슈테판 프리징거Stephan Friesinger, 그라츠

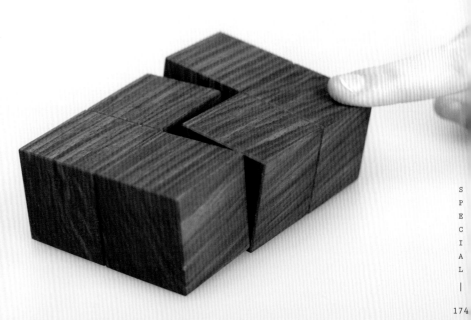

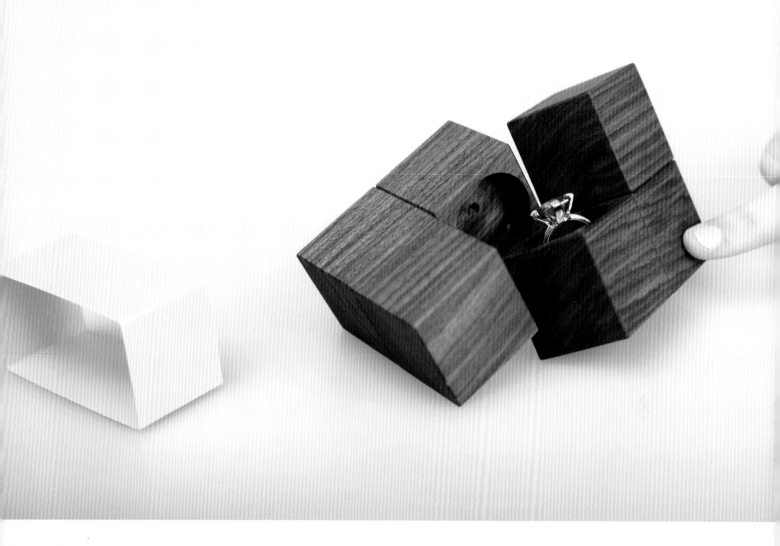

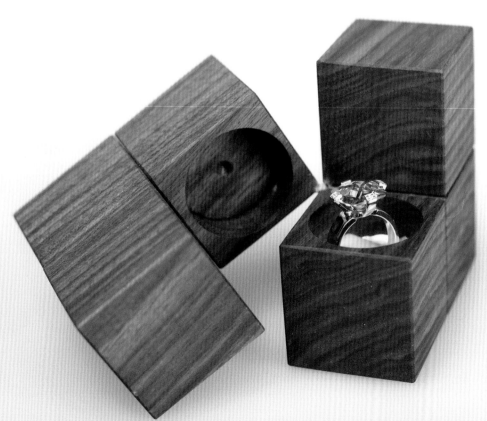

Herokid Magic Box

히어로키드 매직 박스 히어로키드Herokid는 로버트 로만Robert Roman이 만든 의류 브랜드이다. 브랜드와 회사의 핵심 인력 모두가 스케이트보드 문화와 바르셀로나 거리의 스트리트 아트와 밀접한 관련을 맺고 있는 사람들이다. 기능도 뛰어나고 장식과 홍보 수단까지 겸하는 상자를 만들어

티셔츠를 포장하는 것이 이 패키지의 콘셉트였다. 그래서 만든 것이 히어로키드의 로고에서 얻은 영감을 바탕으로 접착제 없이 조립 가능하게 만든 골판지 패키지였다. 직접 만들어보고 싶은 사람들을 위해 인터넷으로 패키지의 축소판을 다운로드 받을 수 있게 해놓았다.

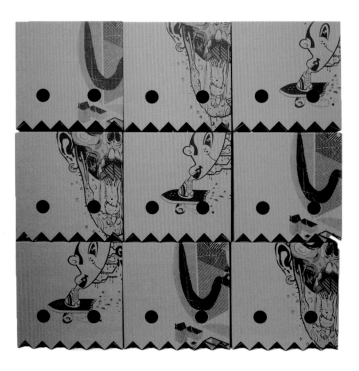

디자이너	안드레우 사라고사Andreu Zaragoza, 스페인
클라이언트	히어로키드
개발 연도	2010년
주요 재료	골판지
사진	앨버트 살라스Albert Salas

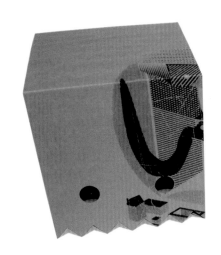

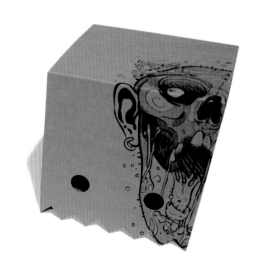

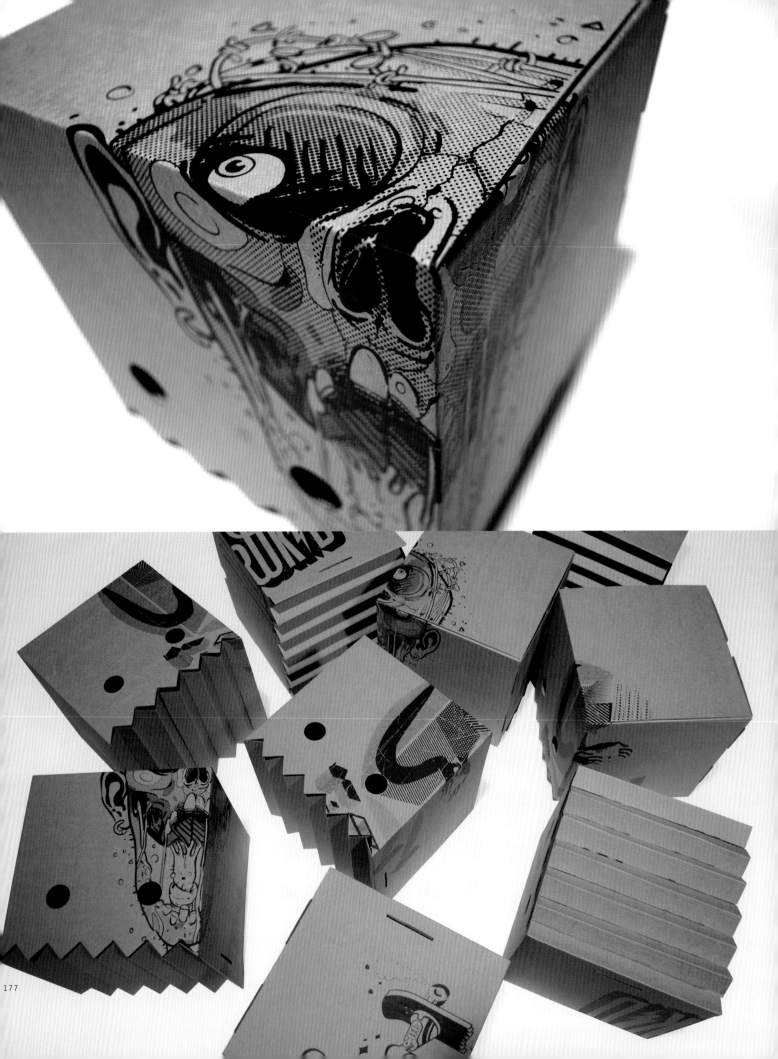

The Book of Genesis

북 오브 제네시스　크로아티아 출신의 록밴드 흘라드노 피보Hladno Pivo의
앨범 <불만의 책Knjiga zalbe>과 콘서트 영상이 수록된 한정판 DVD
패키지이다. 직접 손으로 쓴 가사와 이 록밴드가 결성된 시절부터 현재까지의
변천사가 담긴 사진들을 한데 엮은 350페이지에 달하는 책 속에 DVD가
들어 있다. 성서와 비슷한 모양의 이 책은 팬들의 '바이블'이라고 할 수 있다.

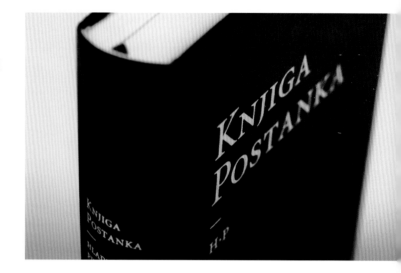

디자이너	브루케타 & 지닉 오엠, 크로아티아
유통	아부스Abus
개발 연도	2009년
주요 재료	문켄 퓨어Munken Pure지 120g/m³
사진	토미슬라브 유리차 카추니츠Tomislav Jurica Kacunic

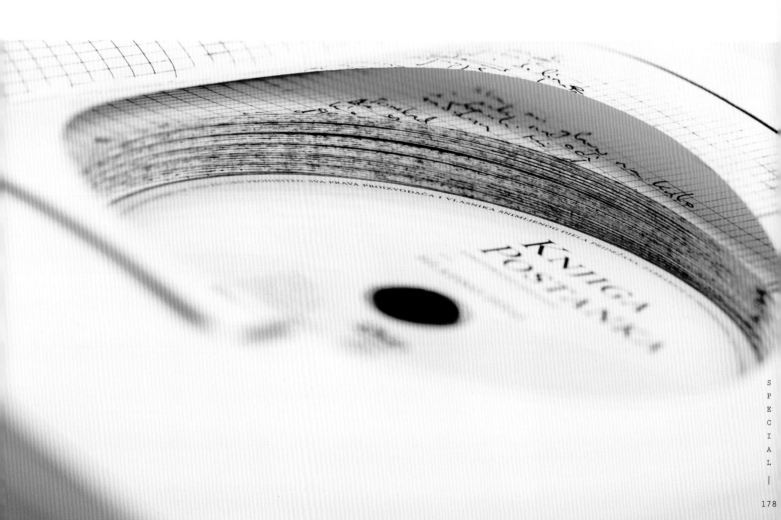

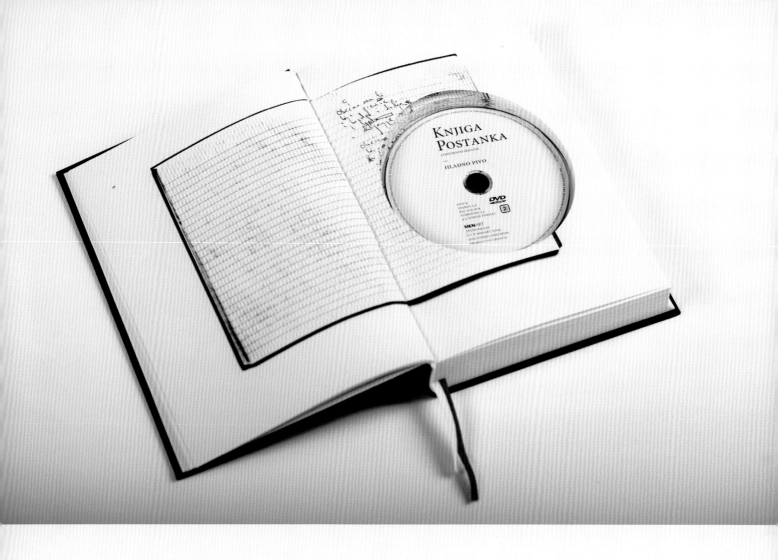

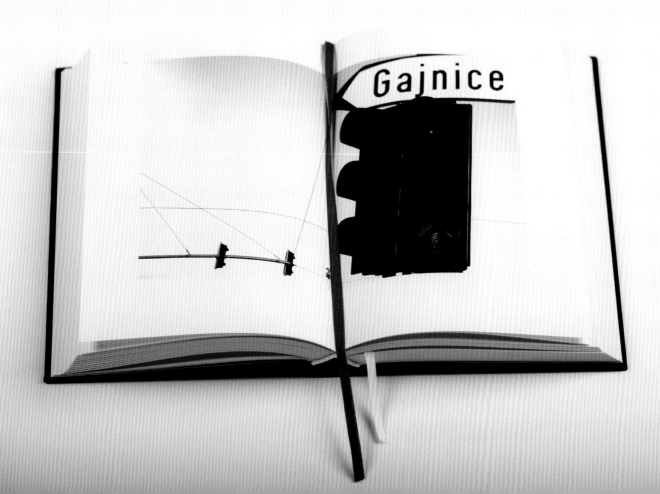

Bryant Yee Design

브라이언트 이 디자인　향후 10년은 에너지 효율이 높은 LED 전구가 범용화되어 널리 보급되는 시기가 될 것이다. 이 패키지는 제조의 원료를 아끼고 폐기물을 줄일 목적으로 접착제 없이 조립할 수 있게 만들었으며, 100퍼센트 재활용 소재인 PCRpost consumer recycled 종이를 사용했다.

디자이너가 종이접기 기법만으로 탄력 있고 보호 효과가 뛰어난 패키지 내부 코어를 개발했다. 덕분에 이 부분이 새 전구나 다 쓴 전구에 완충 역할을 하여 흔들리지 않도록 자리를 잡아주고 운송 도중에 깨지지 않도록 보호해준다. 튼튼한 외피와 유연한 내부 구조가 결합해 완벽하게 균형 잡힌 패키지가 탄생했다.

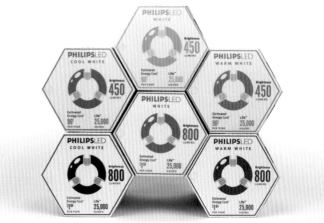

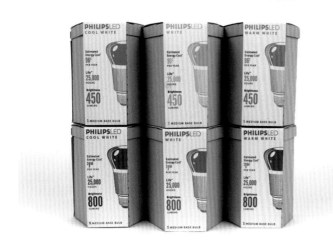
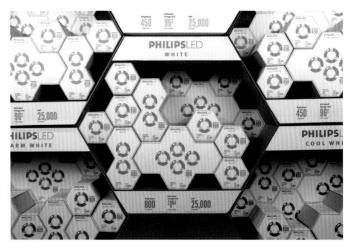

디자이너	브라이언트 이, 미국
유통	견본
개발 연도	2011년
주요 재료	100퍼센트 PCR 종이
사진	앤 아버Ann Arbor, 미시간

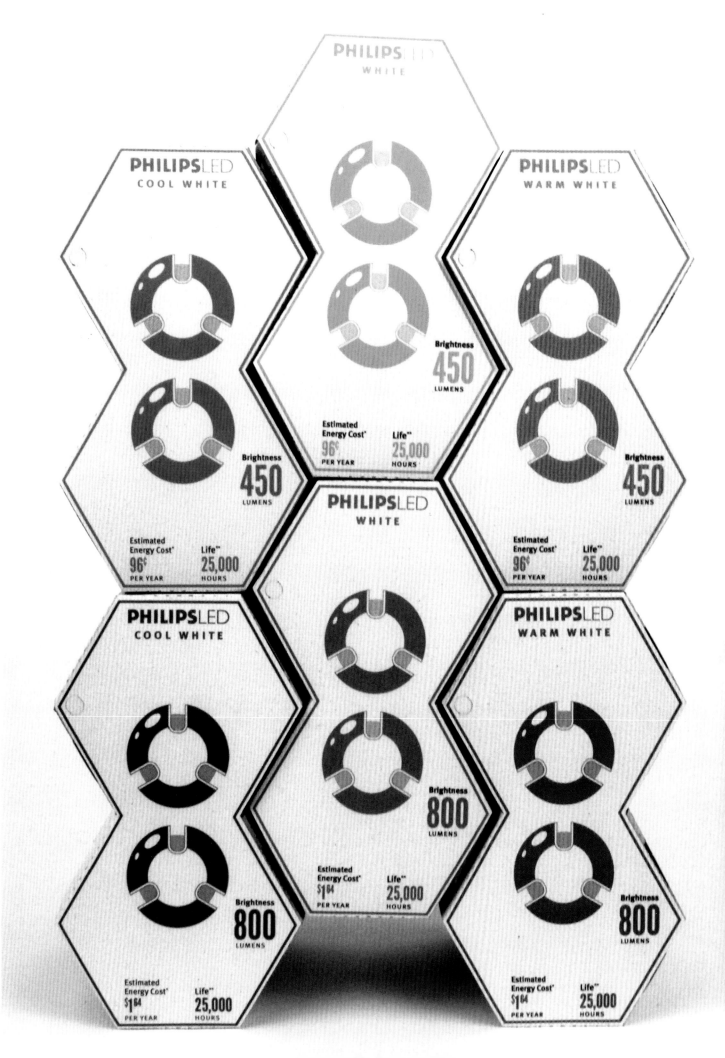

Molded Paper Bottle

성형가공 종이병 에콜로직 브랜드Ecologic Brands는 지속가능한 패키지 솔루션을 디자인하고 생산한다. 2011년에 세븐스 제너레이션Seventh Generation의 4X 액상 세제 패키지 디자인을 위해 미국에서는 처음으로 재활용 카드보드지로 만든 성형가공 종이병을 만들었고 상용화했다. 이 혁신적인 종이병은 100퍼센트 재활용 골판지와 신문지로 만든 외피에 얇은 내부 파우치를 결합해놓은 형태로, 내부 파우치의 경우 기존 플라스틱 병에 비해 플라스틱 원료를 최대 70퍼센트나 절약한 것이 특징이다. 다 쓰고 나면 외피는 퇴비로 쓰거나 종이로 재활용하고 안쪽 파우치는 플라스틱으로 재활용할 수 있다.

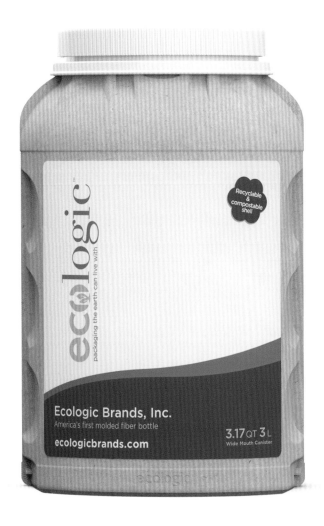

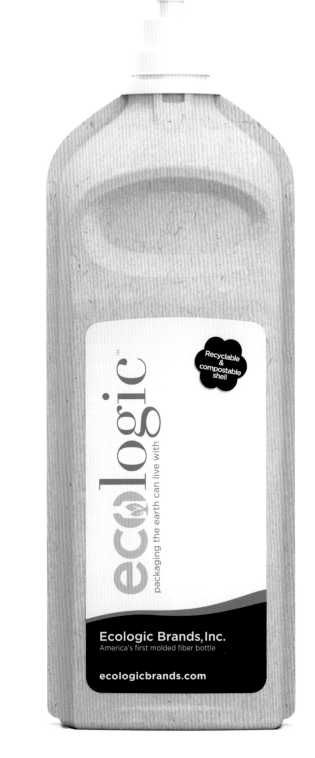

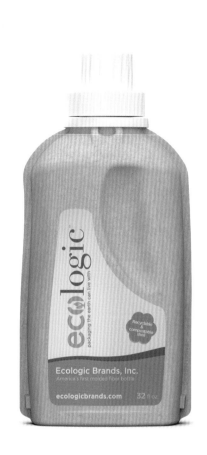

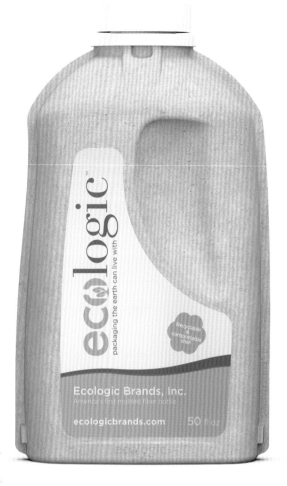

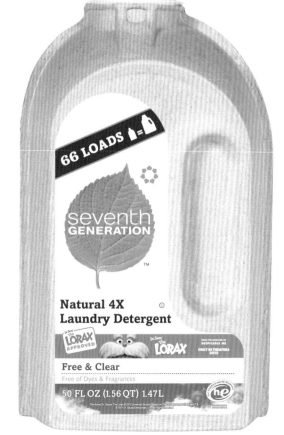

디자이너	줄리 코빗Julie Corbett/
	에콜로직 브랜드, 미국
유통	에콜로직 브랜드
개발 연도	2010년
주요 재료	골판지, 오래된 신문지
사진	디자이너 제공

Dulux Cubes

듀럭스 큐브 건축 잡지 <아이콘 매거진Icon Magazine>을 위해 발상의
전환을 시도하여 듀럭스 페인트의 새로운 패키지를 디자인한 프로젝트이다.
디자이너는 기존에 쓰던 원통형 용기 대신 공간도 절약되고 환경도 살릴 수
있는 정육면체 용기를 제안했다. 패키지가 담고 있는 페인트의 질감을 살리며
패키지의 표면을 마감했으며, 각 패키지에 사용된 다양한 색으로 흥미롭고
기능적인 최종 결과물을 예상할 수 있게 했다.

디자이너 앤서니 캔트웰Anthony Cantwell / 파운디드Founded, 영국
클라이언트 아이콘 매거진
개발 연도 2012년
사진 디자이너 제공

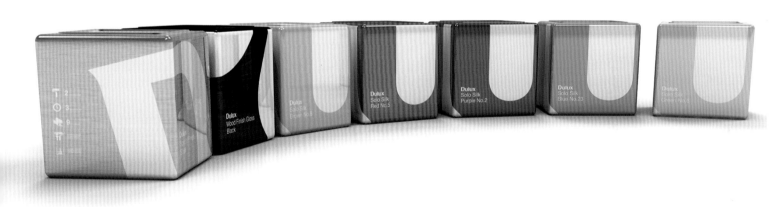

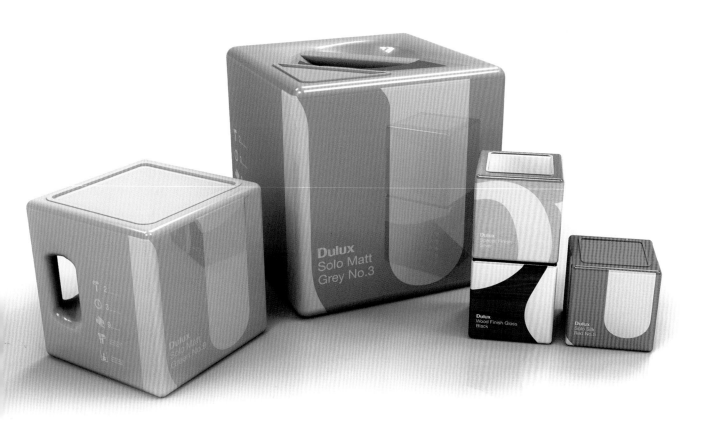

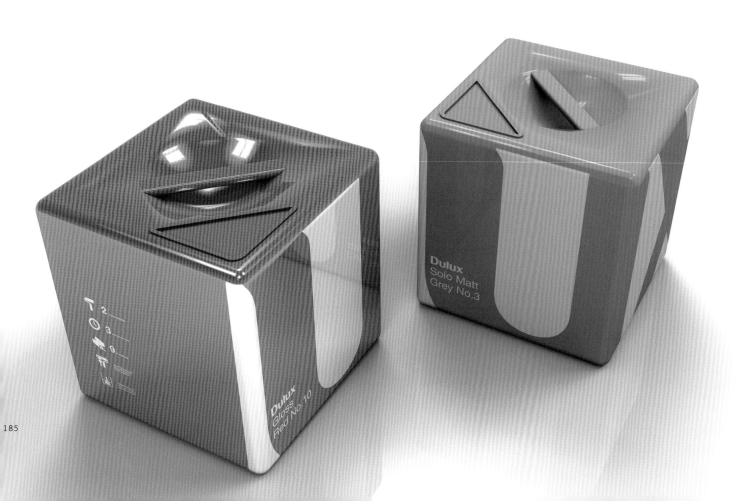

Biodegradable
Lightbulb Box

생분해 가능한 전구 상자 와트, 전구 규격(E27), 전구 크기 등 꼭 필요한
정보만으로 이루어진 환경을 생각하는 패키지 디자인이다. 패키지를 만드는
과정에서 핵심 정보도 함께 넣었고, 접착제나 잉크 없이 달걀 상자로 만들어
100퍼센트 생분해된다. 전구 모양을 비롯해 필요한 정보가 패키지 제작 과정에
모두 포함되어 있어 패키지에 인쇄된 문구나 사진이 없어도 어떤 제품인지
금방 알 수 있다.

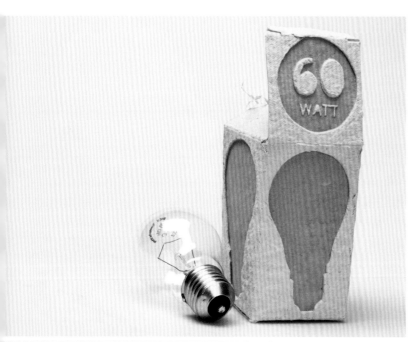

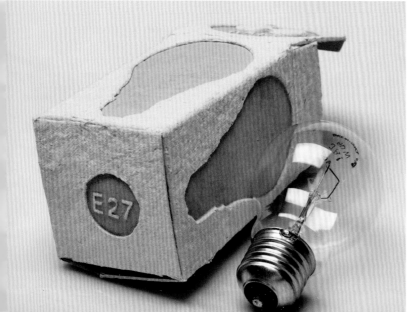

디자이너 올리 마이어Olli Meier, 독일
유통 견본
개발 연도 2010년
주요 재료 달걀 상자
사진 디자이너 제공

BornFree

본프리 본프리는 영유아 수유용품 부문에서 세계 시장을 선도하는 브랜드이다. 아기들에게 안전하고, 환경에도 유익한 BPA 프리 제품으로 경쟁사들을 제치고 앞서가고 있다. 그런데 이렇게 중요한 제품의 특징이 정작 패키지와 브랜드에 언급되어 있지 않았다. 새로 디자인한 패키지에는 소비자가 본프리 제품임을 확인한 후 선택할 수 있도록 그 특징을 분명하게 표시했다. 앞에는 블로우 성형을 한 PETG를 사용하고 뒷면은 제지용 펄프로 모양을 만들어 두 부분 모두 친환경적, 비용 효율적이고 재활용이 가능하다. 앞면과 뒷면을 붙일 때도 결합재를 사용하면 재활용이 불가능하기 때문에 압입 끼워맞춤으로 제작했다.

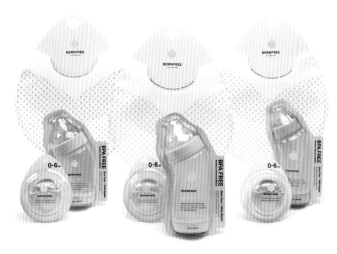

디자이너	릴리 후Lily Hu, 미국
개발 연도	2011년
주요 재료	PETG, 제지용 펄프
사진	제이슨 웨어Jason Ware

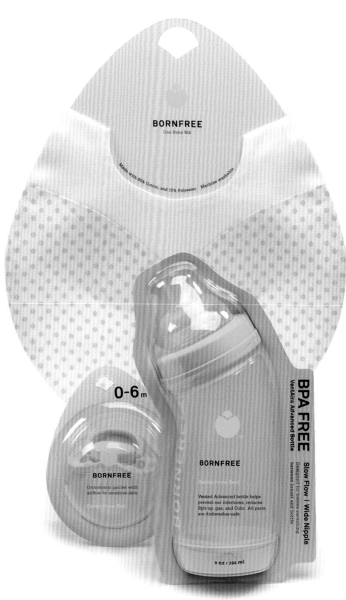

187

USB Flash Drive and Packaging

USB 플래시 드라이브와 패키지 스톡홀름 디자인 랩은 그동안 아스쿠르
Askul사의 자체 상표 패키지를 백여 개나 디자인한 경력이 있다. 예나
지금이나 그들이 목표로 삼는 것은 명쾌한 그래픽 디자인으로 제품의
품격을 높이는 것이다. 명쾌함이 곧 매출 증대로 이어진다는 것이 그들의
지론이다. 핵심은 고객이 딱 한 번만 봐도 모든 것이 이해될 정도로 알기 쉬운
상징을 사용하는 것이다. 디자이너들은 디자인 해법을 만들어내는 과정에서
사소하고 불필요한 것들을 떼어버리고 재미 요소를 추가하기 위해 노력했다.
하지만 중요한 것은 뭐니 뭐니 해도 보기에도 좋고 기능도 충실한 디자인을
하는 것이었다.

디자이너	스톡홀름 디자인 랩, 스웨덴
유통	아스쿠르 주식회사, 일본
개발 연도	2011년
주요 재료	플라스틱, 종이
사진	디자이너 제공

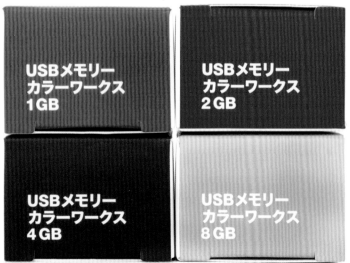

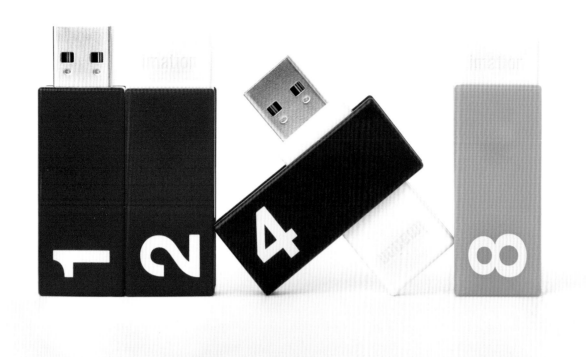

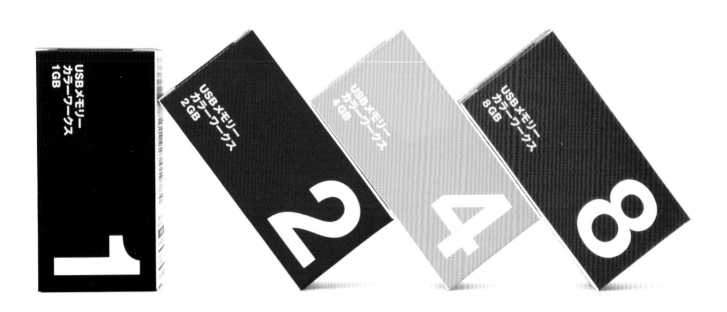

Are You Mine?

아 유 마인? 봄/여름과 가을/겨울에 맞춰 새로 나오는 보석 컬렉션을
담아내는 여러 가지 보석 상자이다. 이 작은 상자들은 종이 한 장으로 만든
것이며 접착제를 일절 사용하지 않고 접은 종이들을 연결시켜 만든 것이
특징이다. 모서리 부분을 잡아당기면 상자가 열리면서 안에 든 선물이
나타난다.

디자이너	노라 르노Nora Renaud, 프랑스
유통	견본
개발 연도	2012년
주요 재료	종이
사진	아테네 마르케르Athénais Marcaire

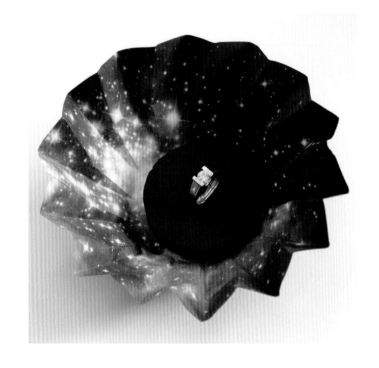

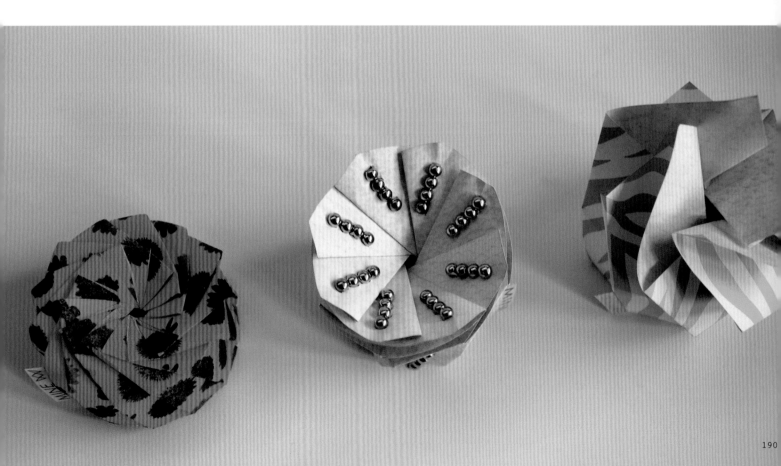

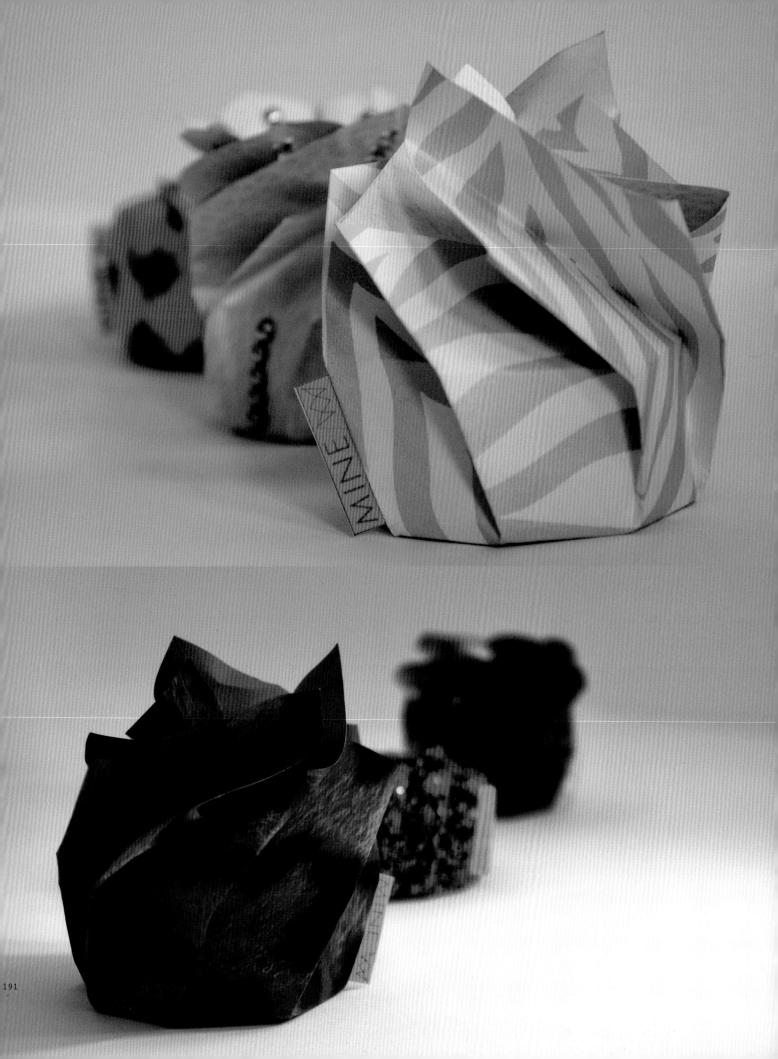

Ampro Design
Portfolio Disc

암프로 디자인 포트폴리오 디스크　세계적인 경기 침체로 많은 산업에 부정적인 영향이 미치고 기업 예산이 삭감되면서 패키지와 디자인 산업도 적잖이 위축되었다. 이 패키지는 그럴수록 더 많은 프로젝트를 수주하고 단시간 안에 주목받아야 하는 디자이너의 필요에서 비롯된 결과물이다. 브로슈어를 인쇄하는 대신 미니 디스크로 포트폴리오를 제작하고 얼핏

보면 매운 맛 소스처럼 보이는 패키지에 넣어 "멋진 패키지를 이용하면 차별화된 마케팅 믹스를 할 수 있다"라고 재치있게 주장하고 있다. 이 포트폴리오를 기업체에 발송한 후 디자이너는 세 회사를 클라이언트로 영입했고 회사에 대해 관심을 높이는 좋은 결과를 얻었다.

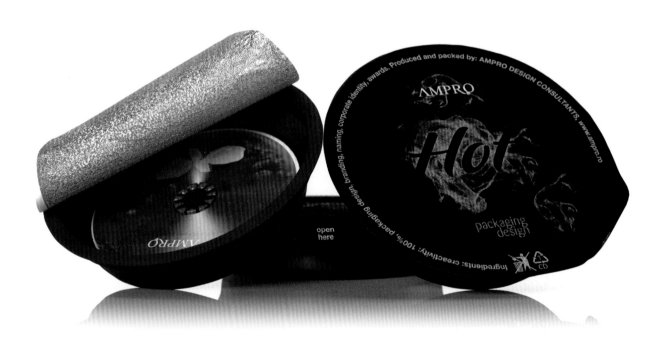

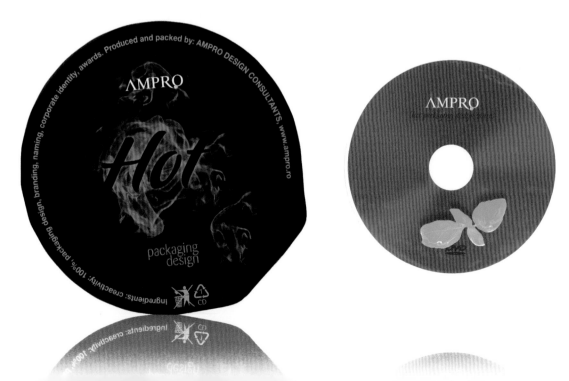

디자이너	암프로 디자인 / 이리넬 이오네스쿠, 루마니아
유통	암프로 디자인
개발 연도	2009년
주요 재료	플라스틱, 알루미늄 포일
사진	디자이너 제공

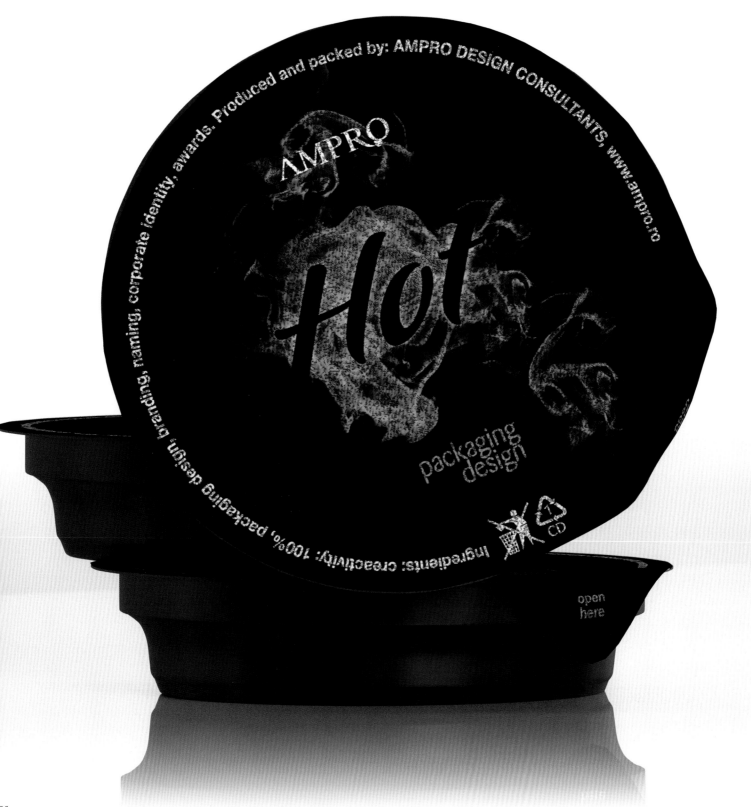

Nucleus Product Launch Kit

뉴클리어스 제품 출시 키트 헬스케어 인사이트HCI가 뉴클리어스라는 새로운 소프트웨어 플랫폼을 발표할 때 제작을 의뢰한 고객 증정용 웰컴 키트이다. 제품 발표회 참석자들에게 '사기, 낭비, 남용Fraud, Waste and Abuse 상자'를 배포했는데 손잡이를 잡고 상자를 들면 소프트웨어의 기능이 시각적으로 전달된다. 상자 안에는 두 종류의 브로슈어와 포스터, 제품의 기능을 재미나게 풀어 설명한 카드 묶음이 들어 있다. 이 카드는 고객이 상황에 따라 구색을 바꿔 조합할 수 있기 때문에 사용자별로 맞춤 서비스를 제공하는 회사의 능력을 더욱 향상시켜 준다.

디자이너	브라이언 윌슨Bryan Wilson, 러스 그레이Russ Gray/ 모던에이트modern8, 미국
유통	헬스케어 인사이트
개발 연도	2011년
주요 재료	종이
사진	디자이너 제공

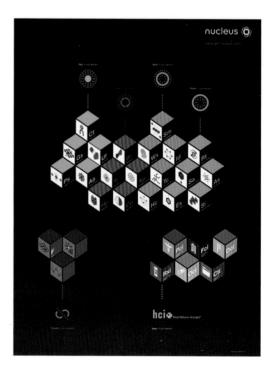

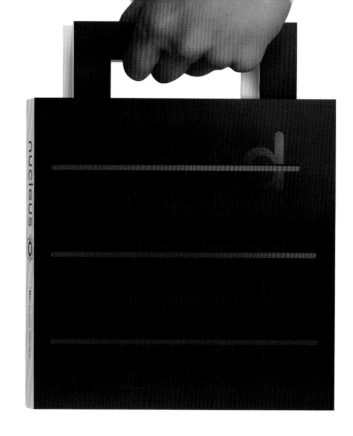

ARC Mouse Packaging

아크 마우스 패키지 컴퓨터용 마우스는 제품이 주는 느낌과 인체공학적 디자인을 사용자가 눈으로 확인할 수 있도록 제품의 형태에 맞춘 투명 블리스터 팩에 포장하는 것이 보통이다. 이런 패키지는 제품을 의도적으로 외부 세계와 차단시킨다. 아크 마우스는 유행에 민감한 소비자들의 기호를 충족시키기 위해 라이프스타일 제품으로 포지셔닝하고, 제품을 직접 만져볼 수 없는 투명접이식 플라스틱 상자에 포장해 고급화를 꾀한 동시에 높은

가격대를 정당화하고 있다. 아울러 동일한 카테고리의 제품들과 달리 패키지 안에 상품을 옆으로 배치함으로써 혁신적인 접이 방식 패키지와 아름다운 외관을 특히 강조했다. 브랜드를 상징하는 단순한 정사각형 패키지의 공간을 이등분하고 마우스를 마치 갤러리에 전시된 예술 작품처럼 카드보드지로 만든 받침대 위에 올려놓았다.

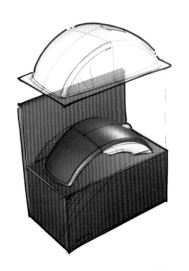
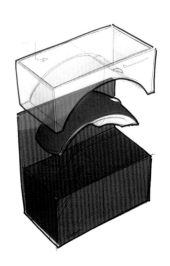
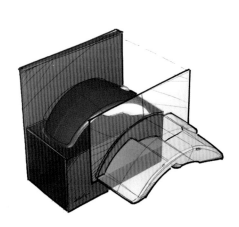

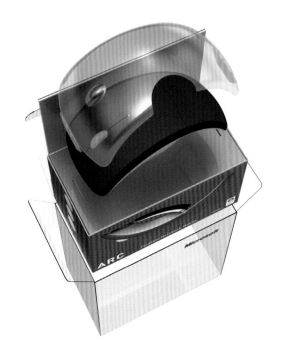

디자이너	클라우스 로스버그Klaus Rosburg/ 소닉 디자인 솔루션Sonic Design Solutions, 미국
유통	마이크로소프트Microsoft
개발 연도	2008년
주요 재료	투명 접이식 페트, 카드보드지
사진	디자이너 제공

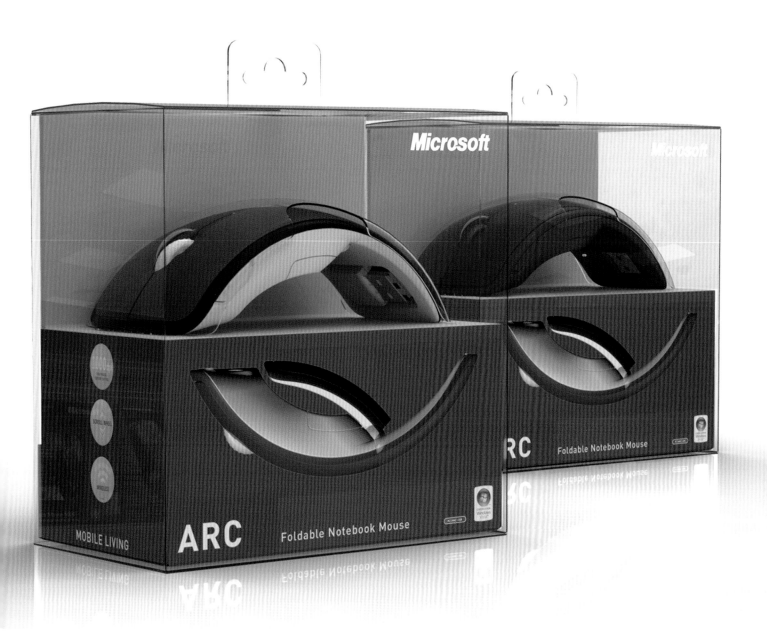

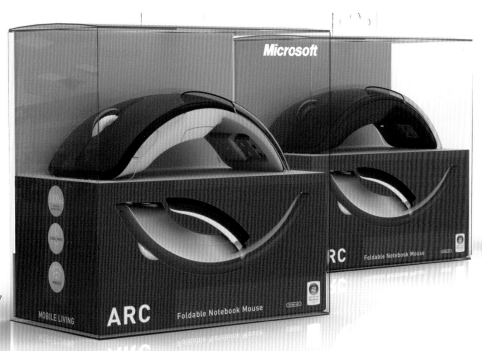

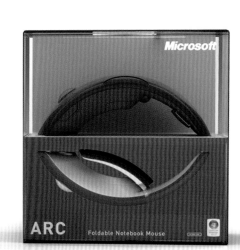

Medicine Dispenser

약병 부다페스트 공과대학교가 제약회사 리히터 게데온Richter Gedeon
Ltd과 산학 협력으로 산업 디자인 엔지니어링 프로젝트를 진행할 때 전문
디자이너 학위 과정에서 개발된 패키지이다. 소화제 디판크린Dipankrin을
담는 용기로 디자인되었으며 30정용과 100정용. 두 가지 버전이 있다.
플라스틱 용기 겉의 고무 스프링에 의해 약이 나오는 분배 장치가 움직이는데
고무 스프링의 모양과 움직임이 인체의 소화 과정을 모방한 것이 특징이다.
두 손가락으로 패키지를 누르면 알약이 나오는 디자인이라 위생적이고
사용도 간편하다.

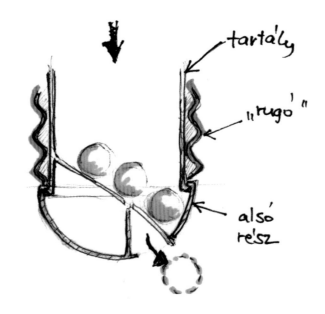

디자이너	에스테르 크리슈톤Eszter Kriston, 헝가리
유통	리히터 게데온 주식회사
개발 연도	2005년
주요 재료	플라스틱, 플라스틱 고무
사진	3D 비주얼라이제이션 3D Visualisation

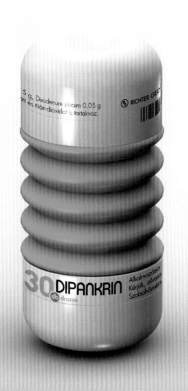

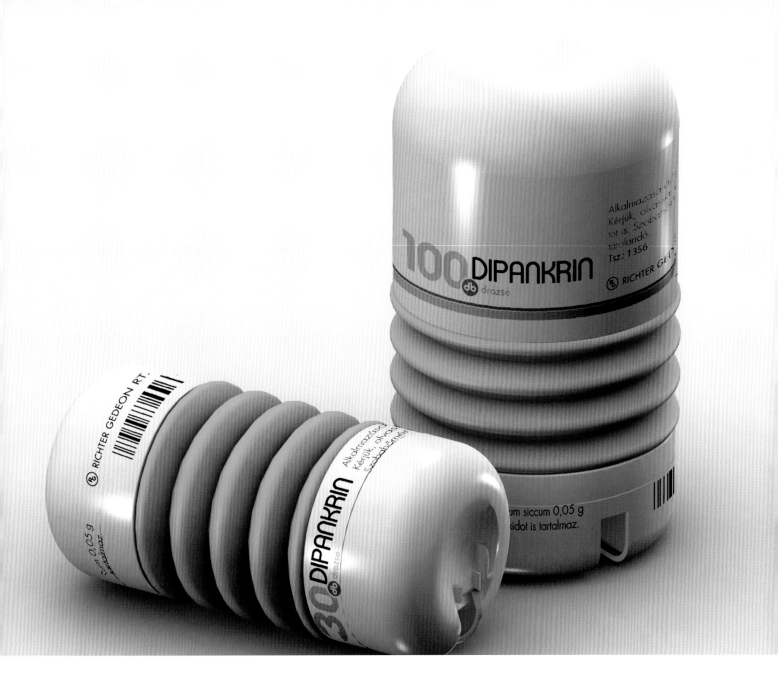

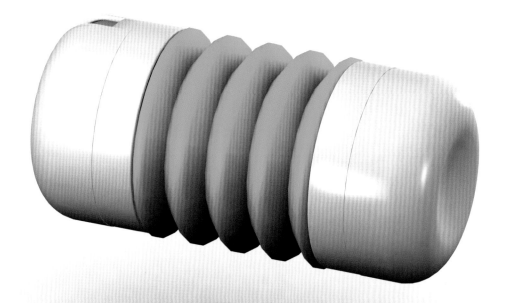

Prism Eyewear Case

프리즘 안경 케이스 사보타지 패키지가 프리즘과 유리 반사 효과에서 얻은 아이디어로 유리나 크리스털을 깎아 만든 것 같은 독특한 안경 케이스를 제작했다. 안경 못지않게 아름다운 외관을 지닌 이 안경 케이스는, 안경을 중요한 패션 액세서리로 생각하는 사람들을 주요 고객층으로 겨냥하는 프리즘의 브랜드 마케팅 포지셔닝을 완벽하게 뒷받침한다. 사출 성형으로 제작된 투피스 구조로 속이 훤히 들여다보일 정도로 투명하고, 케이스를 수직으로 세울 수 있으며, 빛과 시력이 안경에서 가장 중요하다는 핵심 아이디어가 반영되어 있다. 시장에서 프리즘과 다른 브랜드를 차별화하고 판매에 경쟁 우위를 부여해주는 디자인이기도 하다.

디자이너	사보타지 패키지, 영국
유통	프리즘
개발 연도	2010년
주요 재료	폴리카보네이트 & 설린Surlyn
사진	스튜디오 21 포토그래피, 런던

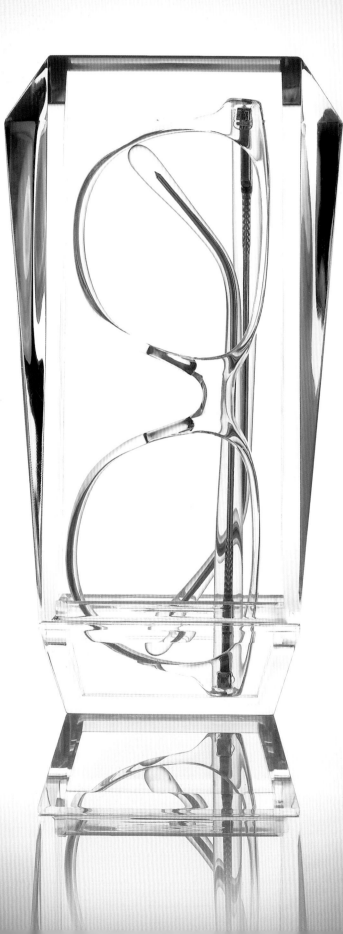

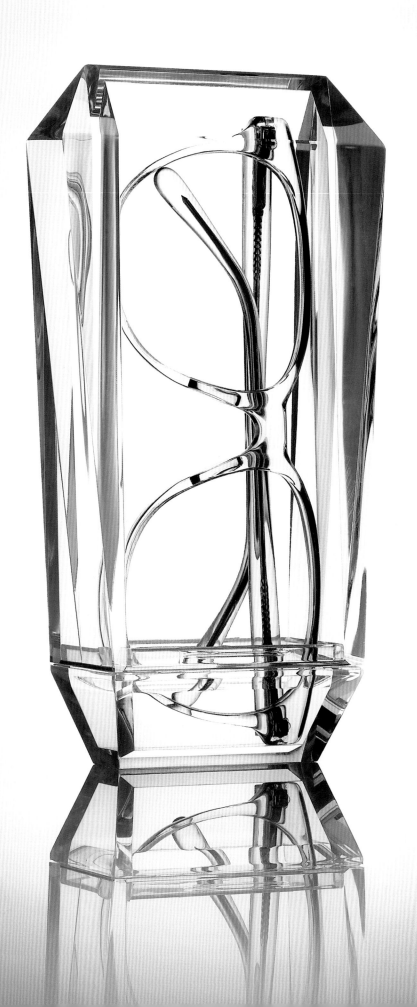

Macro-Capsule

매크로-캡슐 무슈 프로프르Mr. Propre 매크로-캡슐은 질병을 치료하는 약에서 아이디어를 차용해 왔다. 무슈 프로프르 캡슐 하나면 집안의 때와 골칫거리들이 말끔히 사라진다는 뜻이다. 두 가지 색으로 디자인된 패키지는 알약을 연상시키는데 밝은 색 계열을 선택해 주목도를 높이고

다른 세제들보다 눈에 잘 띄도록 했다. 수용성 플라스틱인 클루셀Klucel, 세제, 마른 스폰지로 구성된 매크로-캡슐은 빠른 시간 안에 집 안팎을 말끔히 청소할 수 있게 도와준다.

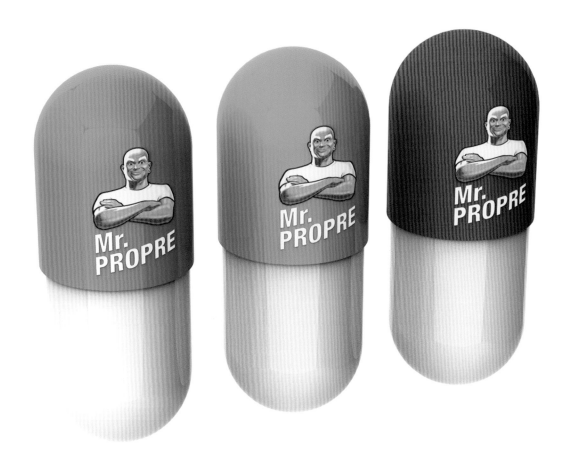

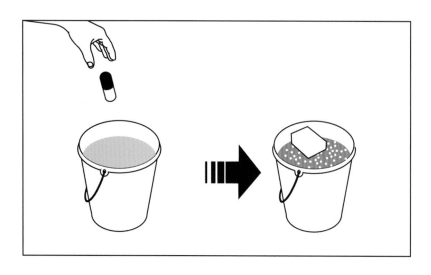

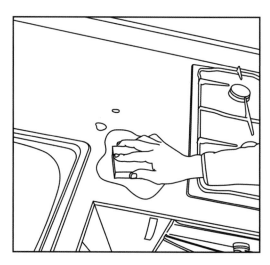

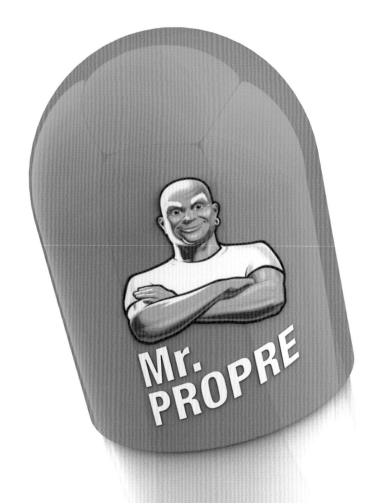

디자이너 알렉상드르 모로노즈Alexandre Moronnoz,
프랑크 퐁타나Franck Fontana, 프랑스
유통 무슈 프로프르/ 프록터 앤 갬블Procter & Gamble
개발 연도 2001년
사진 제품 설계자 제공

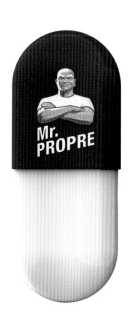
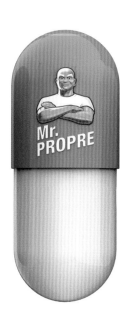
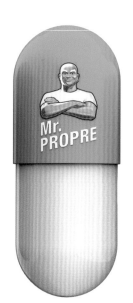
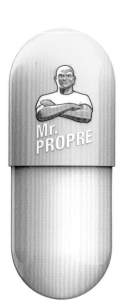
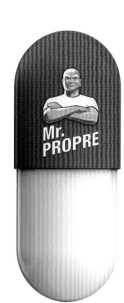

Dumb Bell

덤벨 미스터 클린Mr. Clean은 강한 위력과 물리적인 힘 개념에 전적으로 의존해 마케팅 커뮤니케이션을 펼치는 상표이다. 그것을 대표하는 것이 근육질 몸매를 자랑하는 유명한 대머리 남자 캐릭터이다. 새로 나온 덤벨 패키지도 단순하지만 낯익은 모양을 통해 이 점을 다시 한 번 확인시켜주면서 매대에서 제품이 주목받을 수 있도록 방안을 강구했다.

또한 패키지 재사용을 중요한 사양으로 고려한 디자인 덕분에 내용물을 다 쓴 뒤, 용기에 물이나 모래를 채워 알록달록한 헬스용 덤벨로 사용할 수 있다. 뚜껑 안쪽에 운동 요령에 대한 재미있는 안내 책자가 들어 있어 가정에서 운동할 때 유용하게 활용할 수 있다.

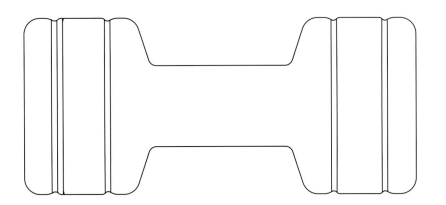

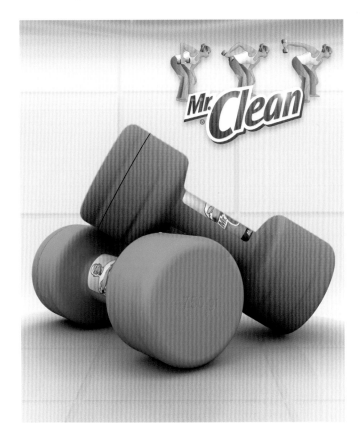

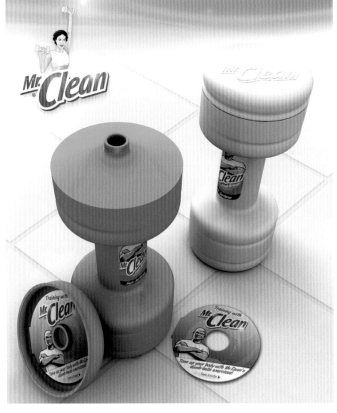

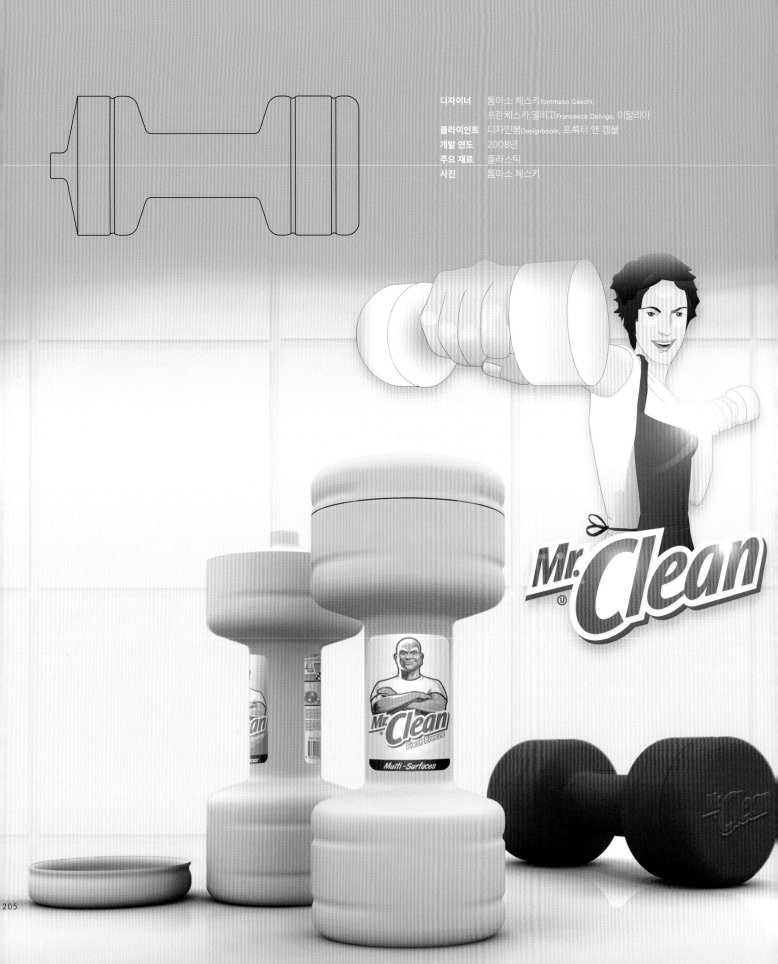

디자이너 톰마소 체스키Tommaso Ceschi,
프란체스카 델비고Francesca Delvigo, 이탈리아
클라이언트 디자인붐Designboom, 프록터 앤 갬블
개발 연도 2008년
주요 재료 플라스틱
사진 톰마소 체스키

Leisure

레저　여기에는 의류, 스포츠, 취미 관련 상품이 속한다. 이 품목들은
필수품이라기보다 사치품에 가까워 소비자의 취향이 구매에 큰 영향을
미친다. 앞에서 소개한 제품들은 품질 좋은 마우스, 건강에 좋은 식품,
생과일 함량이 많은 주스, 피부 미용에 좋은 화장품 등, 구매 결정이 주로
제품의 품질에 달려 있었다. 그에 비해 특정 티셔츠를 콕 집어 산다는 것은
개인의 취향이고 소비자의 미적 감각에 따라 좌우되는 문제이다. 앞에서 다룬
제품 중에서는 향기가 개인의 취향에 달린 문제이므로, 세 번째 장에 나왔던
향수가 유일하게 레저와 비슷한 문제, 아니 어쩌면 훨씬 큰 문제를 안고
있다고 하겠다. 이번 마지막 장에서 다룰 상품들은 모든 사람에게 필요한
물건은 아니다. 오직 변화무쌍한 유행과 '머스트 해브must have' 요인만이
구매욕을 자극할 수 있다.

바꿔 말해서 소비자의 욕구를 자극하는 것이 최대 관건이다. 이번 장에 나오는
패키지들은 놀랍도록 혁신적이고 독창적이다. 앞뒤로 흔들리는 그네의 움직임을
모방한 패키지에 그네가 담겨 있다. 음식 사진으로 장식된 티셔츠가 그 음식의
실제 패키지 모양으로 포장되어 있는가 하면, 고무장화는 수족관 풍경이 그려진
카드보드지 상자 안에 들어 있다.

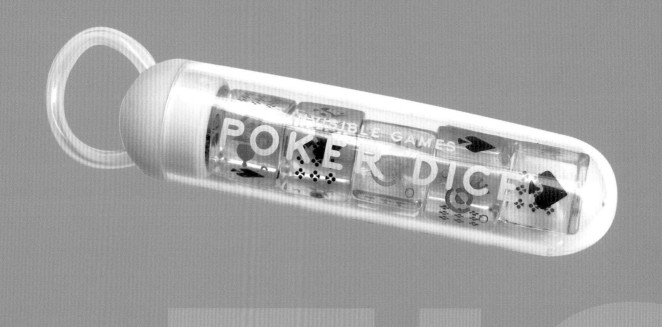

소개된 패키지 중 일부는 보관함처럼 디자인되어 있다. 같은 운동화라도, 사용 후 다시 상자에 넣어 보관해야할 것 같은 운동화, 아크릴 케이스에 전시해둬야 할 것 같은 운동화, 친환경 상품으로 마케팅되는 대나무 통에 포장된 운동화, 달걀 상자처럼 생긴 재활용 가능한 성형 가공 용기에 든 운동화 등 다양하다.

바로 이런 패키지들이 제품에 대한 소유욕을 끓어오르게 만든다. 이 패키지들은 그 자체가 보물 상자이기에 제품만 꺼내고 그냥 내다버리기에는 너무 아깝다. 앞에서 소개했던 조각품 같은 향수병과 다를 바 없다. 이제 패키지는 상품을 구입하면 그냥 따라오는 부속품이 아니다. 패키지가 곧 상품이다.

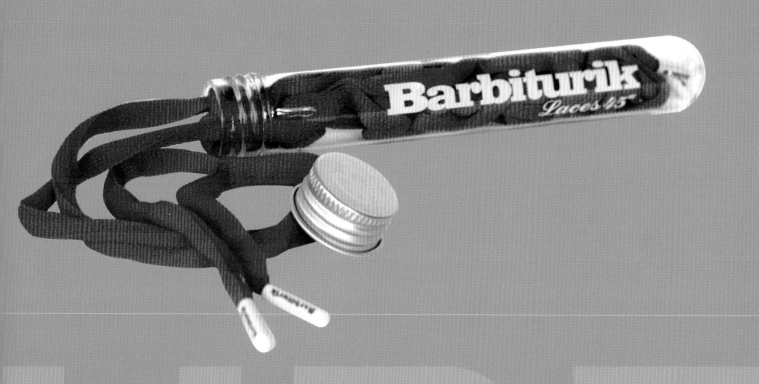

Swing Packaging
Aufschwung

아우프슈붕 그네 패키지 오스트리아 빈에서 활동하는 디자이너 미하엘 헨셀 Michael Hensel이 만든 놀이용 그네 "아우프슈붕Aufschwung (독일어로 '비상'이라는 뜻)"의 패키지를 게를린더 그루버가 디자인했다. 모양이 단순하고 비용 효율적인 이 패키지는 골판지를 주요 재료로 사용하고 접착제를 사용하지

않았으며 개방적 디자인이라 제품을 구경하기에 최적이다. 포장을 풀지 않아도 그네의 모양과 소재를 눈으로 보고 손으로 만져볼 수 있으며 손잡이 구멍이 나 있어 운반하기도 좋다. 대부분의 아이디어를 그네 자체의 모양과 기능에서 얻은 패키지 디자인이다.

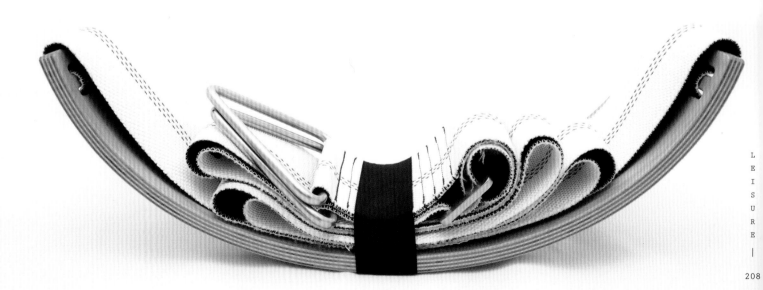

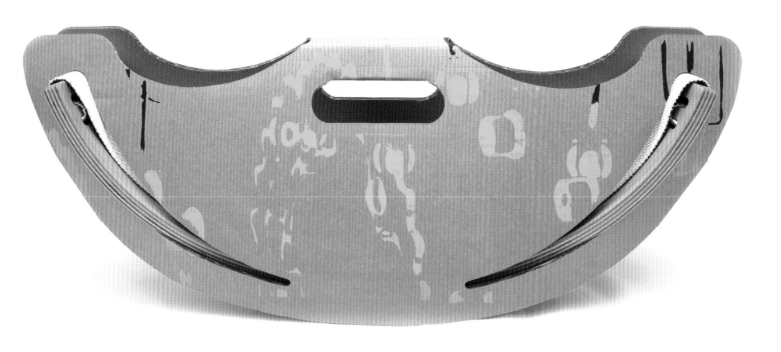

디자이너 게를린더 그루버 패키징 디자인, 오스트리아
클라이언트 미하엘 헨셀
유통 가비지 업사이클링 디자인Garbage Upcycling Design
개발 연도 2011년
주요 재료 골판지
사진 디자이너 제공

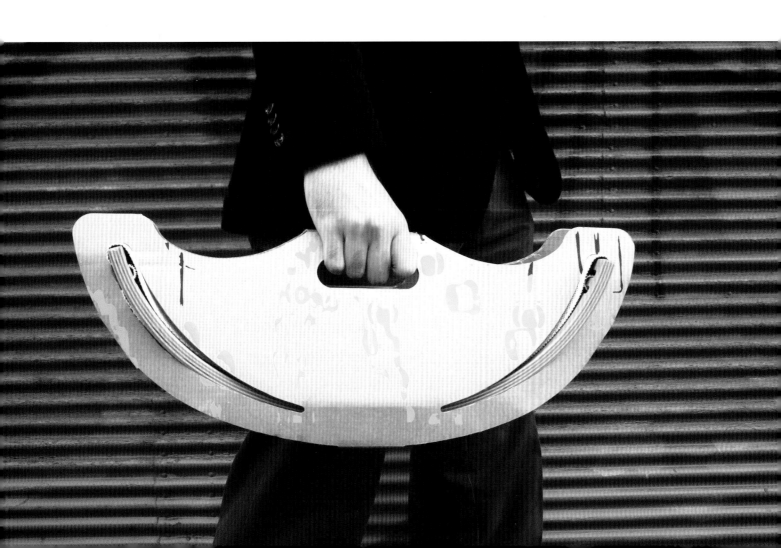

Sneaker Shoe Model No.1

스니커 슈 모델 No.1 캔버스 박스Canvas Box는 소사이어티27Society27에서 출시한 신제품 운동화 스니커 슈를 위해 특별 디자인된 패키지이다. 스니커 슈의 특징은 장인의 솜씨로 정성들여 만든 고품질의 수제화라는 점이다. 합판은 원래 20세기 가구 디자인에 많이 사용되던 고전적인 소재인데 캔버스 박스가 그런 낭만적인 추억을 파격적으로 활용했다. 패키지 상단이 브랜드 로고 모양으로 잘라져 있어 구멍을 통해 안에 든 제품을 들여다볼 수 있다.

디자이너	아나스타스 마르체브Anastas Marchev, 디미타르 인체브Dimitar Inchev / 아르차비츠 스튜디오Archabits Studio, 불가리아
유통	소사이어티27
개발 연도	2011년
주요 재료	합판
사진	디미타르 인체브

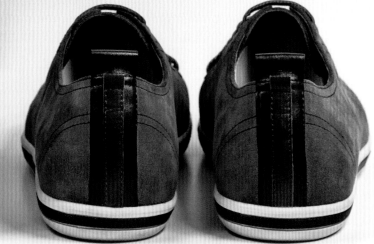

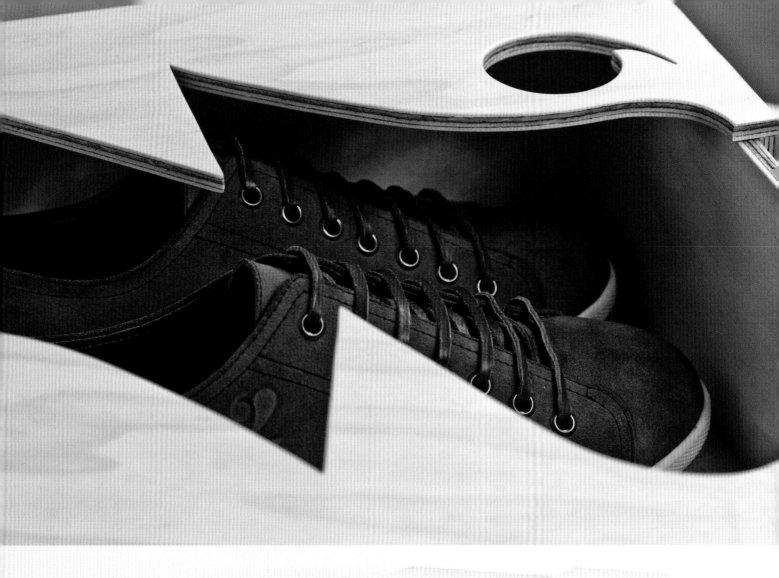

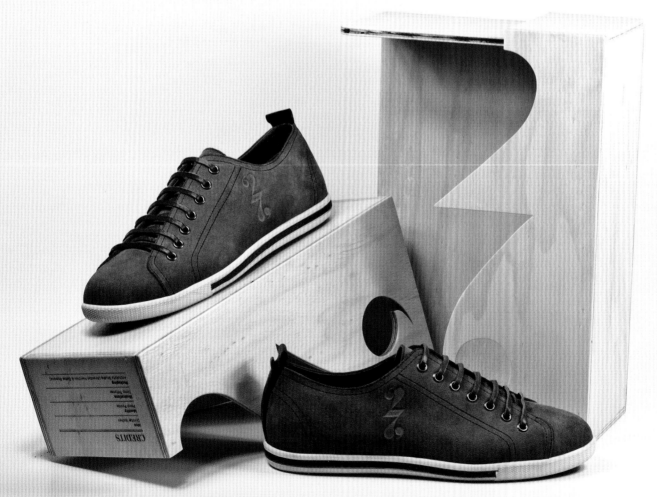

Brooks Pure Project

브룩스 퓨어 프로젝트 CO 프로젝트CO Project가 그레이트 소사이어티The Great Society 에이전시와 손잡고 브룩스에서 출시한 신제품 러닝화 퓨어 프로젝트의 브랜딩과 패키지를 디자인했다. 디자이너는 완벽한 아이덴티티 시스템과 함께 주요 소매 유통업체들이 아주 좋아할만한 신제품 론칭 키트를 내놓았다. 브룩스로서는 획기적인 새 출발을 뜻하는 제품 라인이니만큼 신제품 발표도 그에 걸맞은 극적인 요소가 필요했다. 론칭 키트를 대나무로

한껏 멋을 내서 만든 것은 제품의 환경친화 및 지속가능 정신을 상징한다. 레이저로 에칭 처리한 덮개를 열면 두 종류의 브로슈어와 함께 뚜껑에 브랜드가 새겨진 빗방울 모양의 통 네 개가 나타난다. 통은 각각 따로 떼어 여러 가지 용도로 재사용할 수 있다. 기념품이라도 재료가 낭비되지 않도록 신경 써서 디자인한 론칭 키트이다.

디자이너	CO 프로젝트 - 리베카 코헨Rebecca Cohen, 마크 코자Marc Cozza, 미국
에이전시	그레이트 소사이어티
유통	브룩스 러닝
개발 연도	2011년
주요 재료	대나무, 종이
사진	마이클 존스Michael Jones

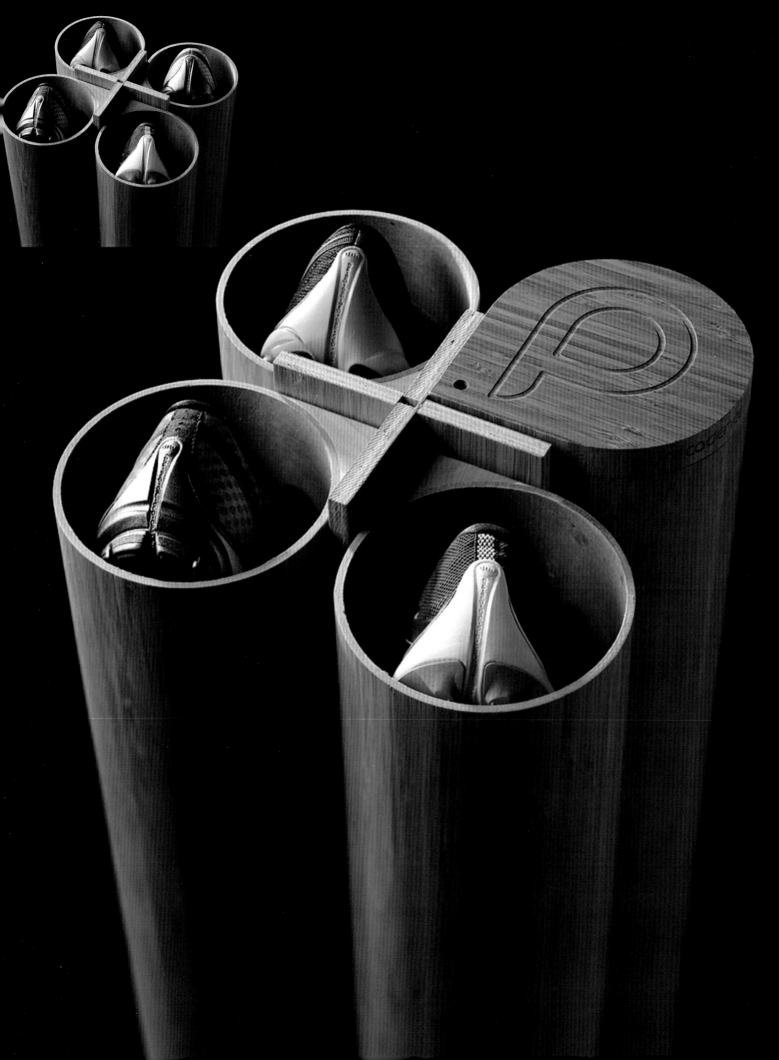

Juicy Couture Men's
Fashion Retail Packaging

쥬시 꾸뛰르 남성복 패션 리테일 패키지 쥬시 꾸뛰르 남성복의 바이블 박스 bible box는 책 모양의 비밀 금고를 콘셉트로 한 남성용 기념품 상자이다. 책장 끝부분에 은박을 입히고, 음각으로 새긴 로고에 포일 스탬핑 기법을 적용했다. 고서의 질감을 살리고 가죽을 겹겹이 덧댄 것처럼 보이도록 레이어드 효과를 내기 위해 질감 있는 광택제를 발라 마감했다. 겹겹으로 덧칠 인쇄된 잉크가 극명한 명암의 대비를 이루어 시각적 깊이를 더한다. 이 상자는 가죽의 질감을 실감나게 살리는 레이어드 효과와 낮은 양각 부분을 만들어내는 제작 기술로 세상의 빛을 보게 된 디자인이다.

디자이너 에블리오 매토스Evelio Mattos/
 디자인 패키징Design Packaging Inc., 미국
유통 디자인 패키징
클라이언트 쥬시 꾸뛰르
개발 연도 2007년
주요 재료 단단한 회색 하드보드지, 천연 크라프트지,
 실버 포일 핫스탬프, 부분 광택용 바니시, 검정 벨벳
사진 디자인 패키징 제공

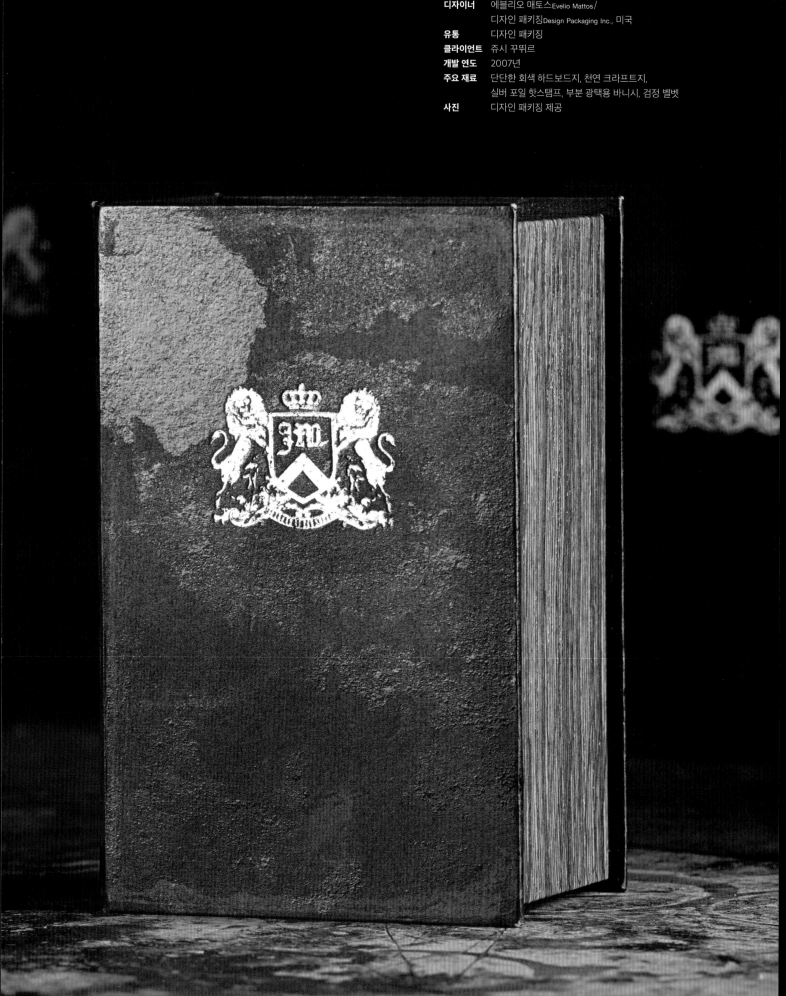

Sportline

스포트라인　스포트라인은 일상적으로 운동을 즐기는 일반인들을 위해
계보기, 심박수 측정기, 스톱워치 등의 제품을 공급한다. 개성이라고는
찾아볼 수 없이 천편일률적이던 종전의 브랜드와 패키지 디자인에 비해
스포트라인의 새 디자인은 재미와 활력이 넘친다. 디자이너가 활동성과
안정성을 동시에 의미할 수 있는 형태를 선택해 패키지 디자인에 적용했다.
새 패키지는 원래 사용하던 블리스터 팩보다 훨씬 쉽게 열리고 매대에서도
강력한 존재감을 자랑한다.

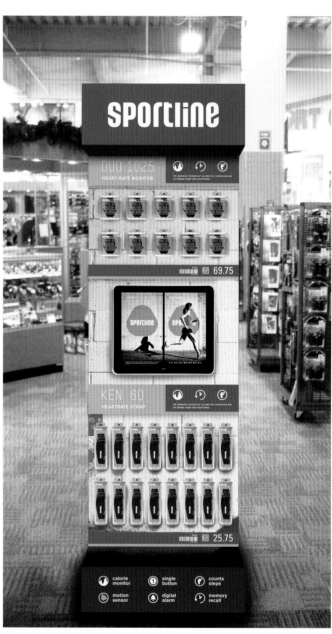

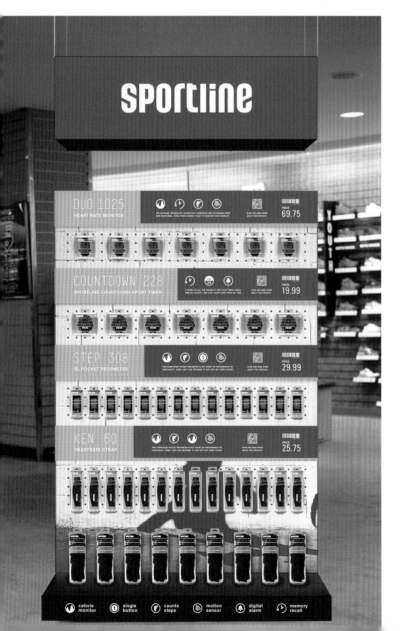

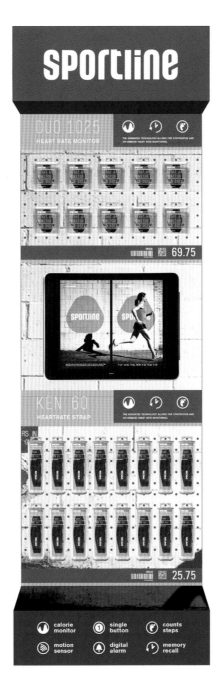

디자이너	릴리 후, 미국
유통	견본
개발 연도	2011년
주요 재료	PETG, 제지용 펄프
사진	제이슨 웨어

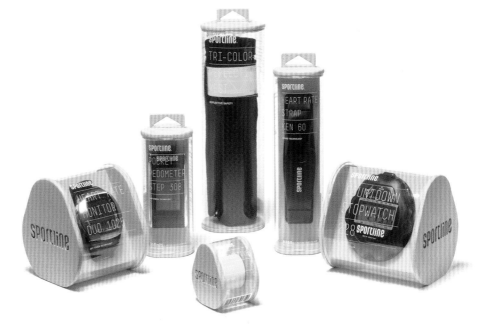

HM The Queen Elizabeth's Diamond Jubilee

엘리자베스 여왕 즉위 60주년 기념품 영국 여왕 즉위 60주년을 경축하기 위해 한정판으로 제작된 상품이다. 버킹엄 궁전이 모델인 이 패키지는 길이가 2미터 이상이고 높이도 50센티미터가 넘는다. 완성하는 데 3개월이 소요되었다. 유명 건축물을 가죽으로 재현한 뒤 내부 상자에 게임 도구, 술, 보석 등 다양한 품목을 담은 명승지 건축물 시리즈의 첫 상품인 이 궁전은 보초를 서는 근위병과 발코니까지 갖추고 있다. 깃대 부분을 위로 들어 올리면 마호가니 소재의 룰렛 휠이 들어 있고, 거기서 다시 동쪽과 서쪽으로 2,400개의 카지노 칩이 든 트레이와 고급 테이블보에 그려진 두 개의 룰렛 레이아웃이 나타난다. 그 밖에 룰렛 마커와 딜러가 칩을 쓸어 모을 때 쓰는 도구까지 세트 안에 포함되어 있다.

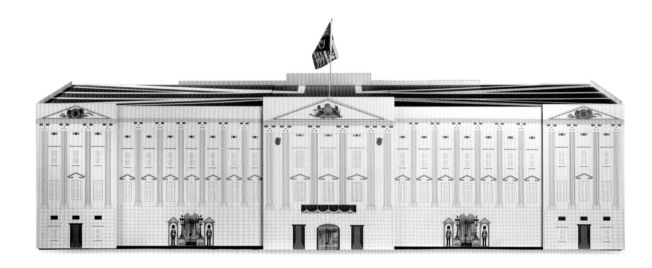

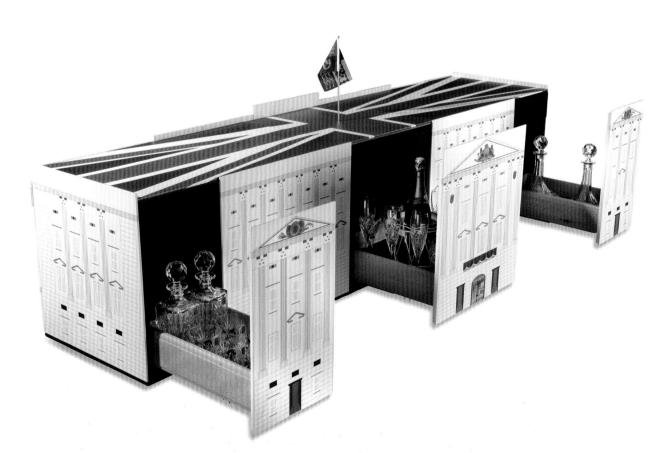

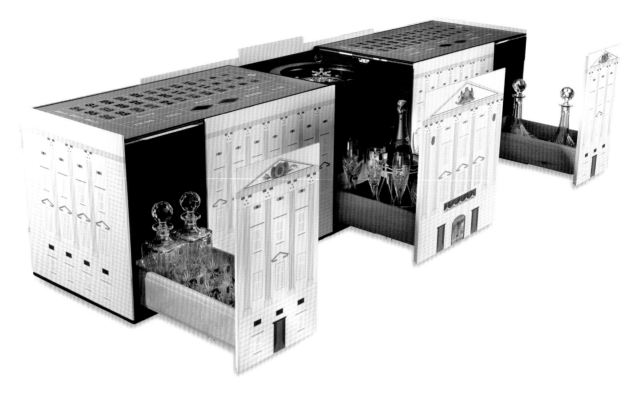

디자이너 제프리 & 맥스 파커Geoffrey & Max Parker /
　　　　　　맥스 파커, 영국
유통　　　제프리 파커 게임 주식회사Geoffrey Parker Games Ltd
개발 연도 2012년
주요 재료 가죽, 당구포, 스털링 실버, 다이아몬드,
　　　　　　크리스털 유리, 마호가니
사진　　　디자이너 제공

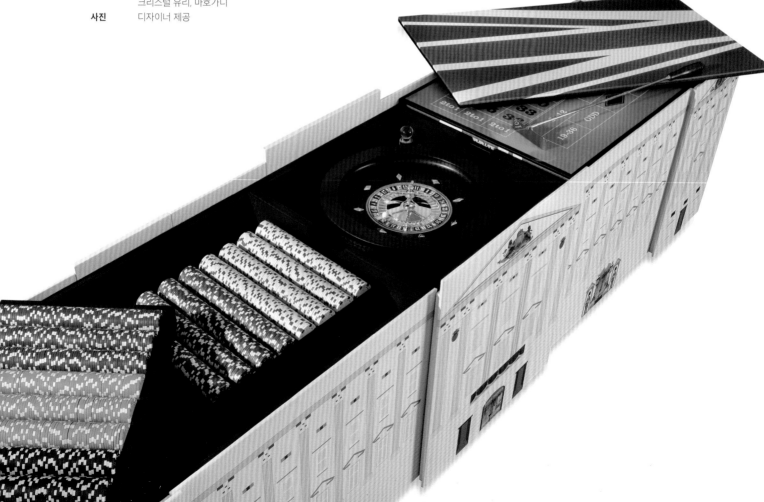

Café du Monde

카페 뒤 몽드 엘지2부티크가 카페 뒤 몽드의 브랜드 아이덴티티를 새롭게 디자인하고, 재미있고 화기애애한 분위기의 커뮤니케이션 플랫폼까지 만들어줌으로써 카페 뒤 몽드는 신규 고객 영입에 커다란 도움을 받았다. 강변 테라스가 딸린 카페 뒤 몽드는 1985년에 문을 연 이래로 사람들이 즐겨 찾는 명소로 자리 잡았다. 세인트로렌스 강이 내려다보이는 도시의 구항에 자리 잡은 이 카페는 육지와 바다의 정취가 모두 살아 있는 맛 좋은 요리에, 다양한 빈티지 와인, 테이블 와인까지 갖추고 있어 비즈니스 오찬과 각종 기념을 위한 만찬 장소로 각광받고 있다. 아침, 점심, 저녁 할 것 없이 전문직 종사자, 예술가, 연인, 가족, 친구들이 북적거리며 축제 분위기를 고조시킨다.

디자이너 소니아 들릴Sonia Delisle / 엘지2부티크, 캐나다
클라이언트 자크 고티에Jacques Gauthier, 피에르 모로Pierre Moreau
개발 연도 2011년
사진 브누아 브뤼뮐러Benoit Brühmüller, 마르크 쿠튀르Marc Couture

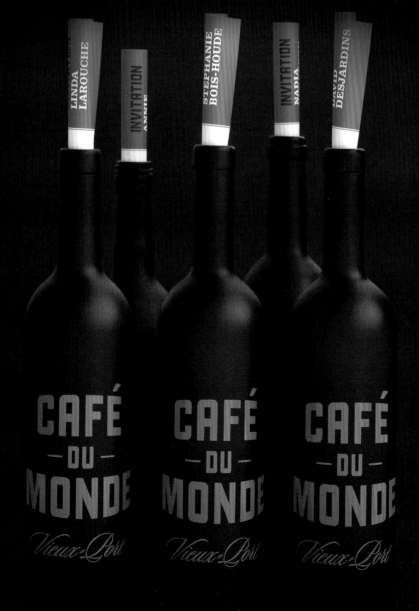

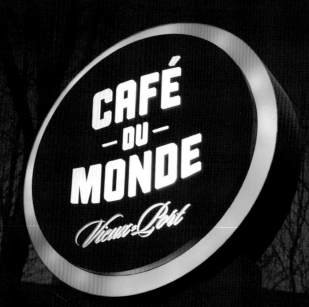

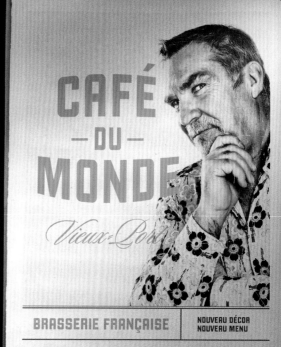

CAFÉ
— DU —
MONDE
Vieux-Port

BRASSERIE FRANÇAISE | NOUVEAU DÉCOR
NOUVEAU MENU

PÂTES · GRILLADES · POISSONS ET FRUITS DE MER · RÔTISSERIE

STATIONNEMENT
GRATUIT 2 HEURES | 84, DALHOUSIE, TERMINAL DE CROISIÈRES, VIEUX-PORT
RÉSERVATION 418.692.4455 · LECAFEDUMONDE.COM

Newton Running Packaging

뉴턴 러닝화 패키지 뉴턴은 획기적인 정형법 기술로 설계된 신발이니만큼
패키지도 선구자적 성격이 뚜렷이 드러나도록 디자인되었다. 뉴턴의 재활용
가능한 러닝화 상자는 원래 달걀 상자에 사용하는 재료로 만들어졌다.
전통적인 직사각형 신발 상자는 낭비되는 재료가 많은 데 비해 이 상자는
그런 폐단을 막기 위해 신발 모양에 딱 맞게 제작되었다.

디자이너	맷 에빙Matt Ebbing/TDA_볼더 TDA_Boulder, 미국
클라이언트	뉴턴 러닝
개발 연도	2007년
주요 재료	사용 후 폐기물 재활용 카드보드지
사진	디자이너 제공

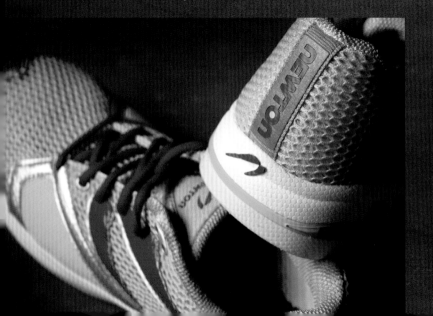

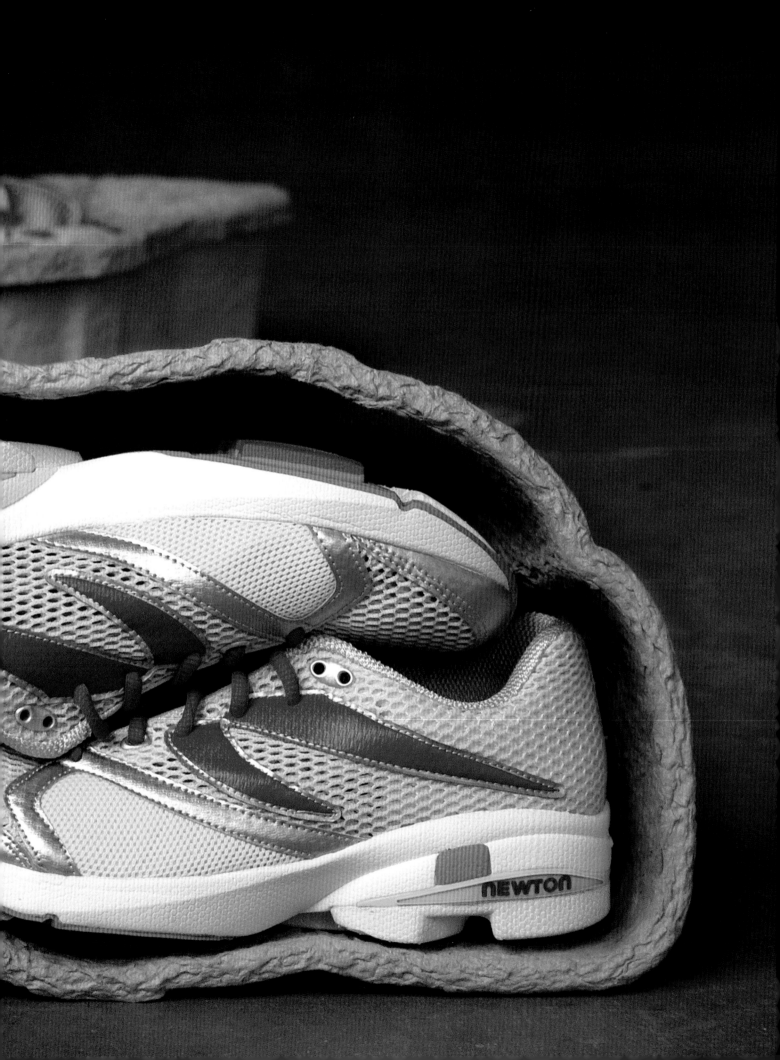

Together Society27 x
David Sossella

투게더 소사이어티27 x 다비드 소셀라 투게더 소사이어티27 x 다비드
소셀라는 디자인 컬래버레이션 프로젝트이다. 이탈리아 출신의
일러스트레이터 다비드 소셀라의 아트워크를 도안으로 사용한 티셔츠를
아르차비츠 스튜디오가 만든 원통 나무 패키지에 포장했다. 소셀라의 그림은
얼키설키 연결되어 있는 27명의 인물을 그린 것이다. 패키지는 스크린 인쇄된
베니어판을 소재로 사용했는데 이를 펼치면 하나의 월아트가 나타난다.
상단과 하단의 뚜껑은 디자이너에 관한 정보와 프로젝트 아이덴티티를 담은
라벨로 사용하고 있다.

디자이너	아나스타스 마르체브, 디미타르 인체브 / 아르차비츠 스튜디오, 불가리아
유통	소사이어티27
개발 연도	2012년
주요 재료	베니어판, 물푸레나무, 천
사진	디미타르 인체브

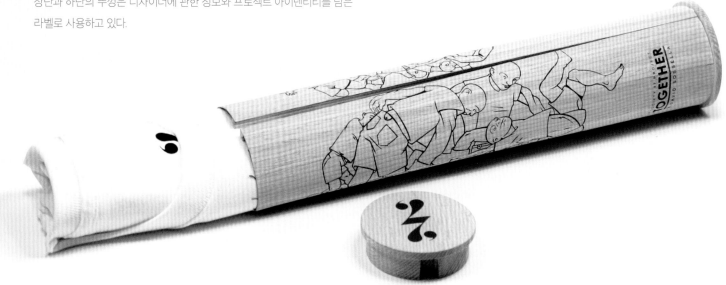

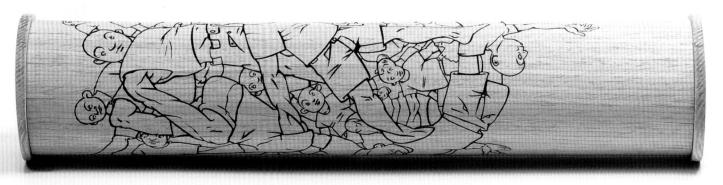

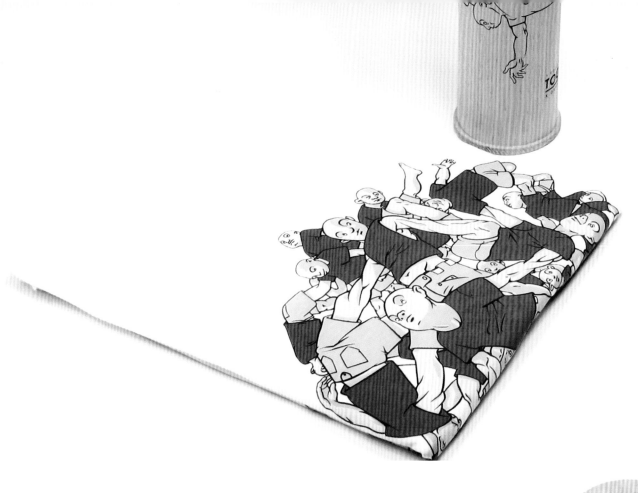

TOGETHER features
the work of:
David, Pavel, Jello,
Anastas and Dimitar

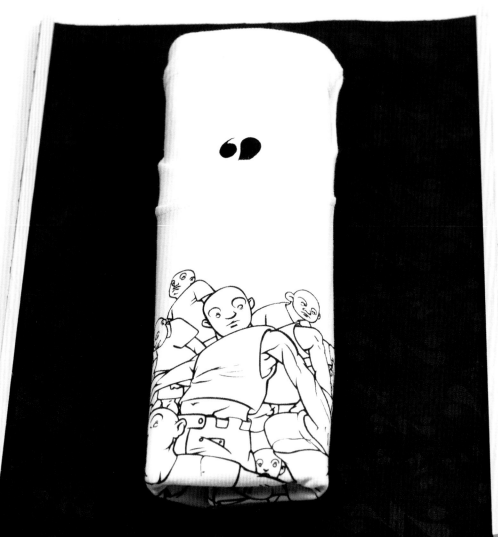

Barbiturik Lace Tubes

바르비투릭 신발끈 튜브 바르비투릭은 주로 역동적이고 밝고 재미난 스케이트보드 제품과 관련 부속품을 공급하는 새롭고 파격적인 스케이트 브랜드이다. 바르비투릭 신발끈은 두 개씩 시험관에 포장되어 있어 패키지 안의 신발끈이 훤히 들여다보인다. 따라서 안에 든 상품의 밝고 역동적인 색과 무늬를 이용해 화려한 패키지 못지않게 효과적으로 소비자의 눈길을 끄는 것이 장점이다. 단조롭기 짝이 없는 기존의 신발끈 패키지에서 과감히 탈피해 차별화를 실현한 디자인이다.

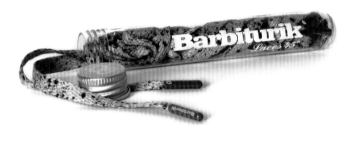

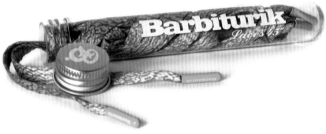

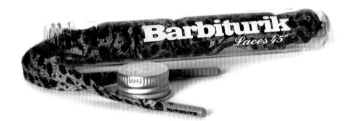

디자이너	레미 에르난데스Rémy Hernandez / 바르비투릭, 프랑스
유통	바르비투릭
개발 연도	2008년
주요 재료	폴리프로필렌
사진	디자이너 제공

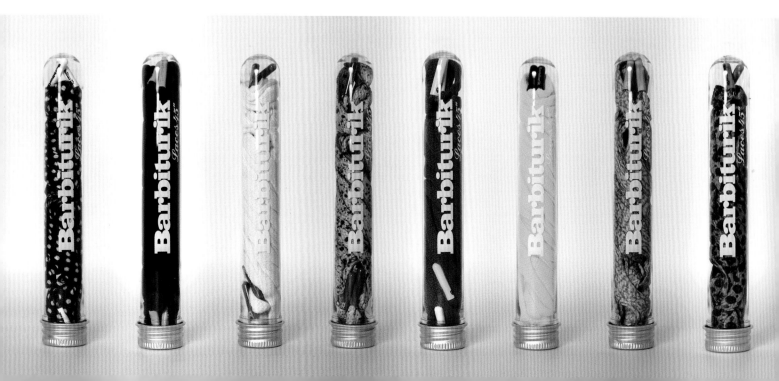

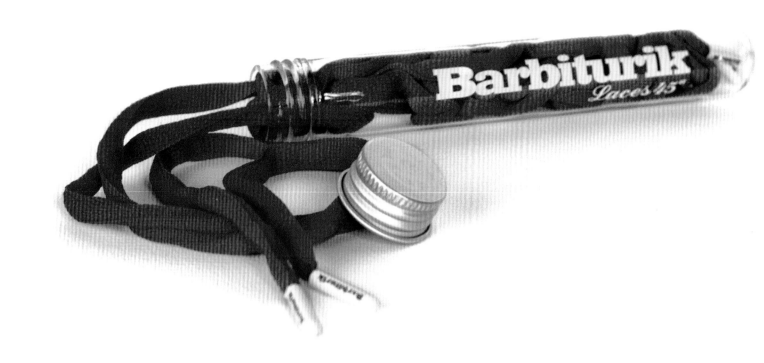

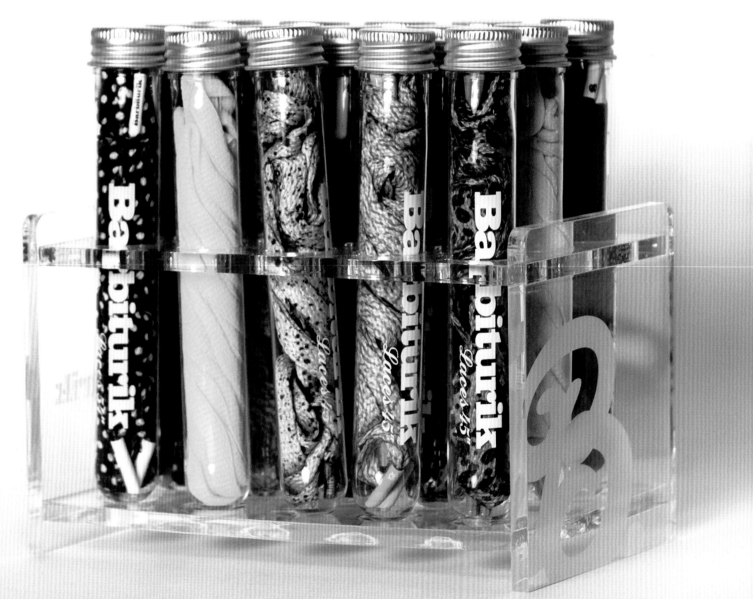

Here! Sod

히어! 소드 히어! 소드가 개발한 신제품 티셔츠들은 고급 식재료를 파는 슈퍼마켓의 식품 패키지와 비슷한 모양의 단순하고 독특한 패키지에 포장되어 있다. 티셔츠마다 각각의 식품과 유사한 패키지에 티셔츠를 담아 판매한다. 예를 들어, '돼지고기' 티셔츠는 고기 포장으로 눈길을 끌고 소비자들에게 새롭고 재미난 쇼핑 경험을 제공한다. 이 브랜드는 세상에 둘도 없는 패키지 덕분에 소비자들 사이에서 순식간에 인지도를 확보하면서 대대적인 입소문 광고를 유발했다.

put into box

t-shirt BOX

t-shirt

Folding

beef pkg

t-shirts

water pkg!

Vegetable pkg! x

Baguette pkg

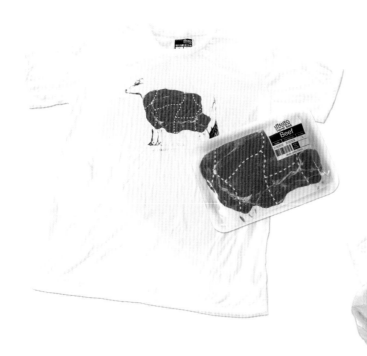

디자이너 솜차나 캉와른지트Somchana Kangwarnjit /
프롬프트 디자인Prompt Design, 태국
유통 히어! 소드
개발 연도 2010년
주요 재료 천, 플라스틱, 종이
사진 디자이너 제공

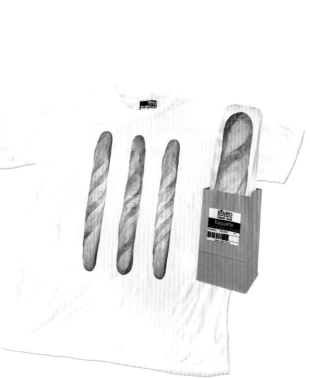

Antismoke Pack

흡연 경고 담뱃갑 흡연의 위험성은 언론은 물론 일반인들 사이에서도
자주 거론되는 문제이다. 세계 각국에서 금연 조치가 시행되면서
흡연에 관련된 여러 가지 문제와 간접흡연의 위험성이 집중 조명을
받고 있지만 여론은 여전히 분분하기만 하다. 이 패키지는 흡연이
건강에 미치는 악영향을 강조하는 콘셉트로 만들어졌다. 패키지
모양은 종전의 담뱃갑과 다를 것이 거의 없고 호주머니에도 쏙
들어가는 크기이다.

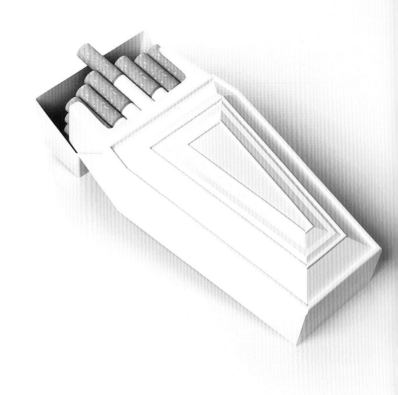

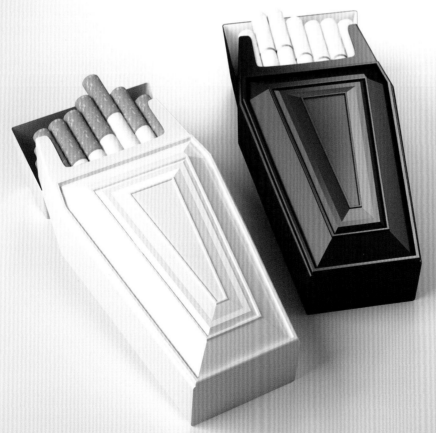

디자이너	아르티옴 쿨리크Artyom Kulik,
	알렉산드르 안드레예프Alexander Andreyev, 우크라이나
유통	레이놀즈 앤 레이너Reynolds and Reyner
개발 연도	2012년
주요 재료	종이
사진	디자이너 제공

Poker Dice

포커 주사위 피터 와우트Pieter Woudt가 디자인한 투명 포커 주사위는 투명
카드와 세트를 이루는 상품이다. 투명 아크릴로 제작된 이 주사위는 요술
카드와 비슷한 문양과 심벌을 사용하고 있다. 주사위 패키지로 키커랜드
Kikkerland가 제작한 튜브를 제안한 사람은 빅터 존달Viktor Jondal이었다.
투명 소재의 패키지라 어느 방향에서 보든지 안이 훤히 들여다보이고, 튜브의
윗부분에는 커다란 고리가 달려 있어 사용도 편리하다.

디자이너	피터 와우트, 미국
산업 디자이너	빅터 존달
유통	키커랜드
개발 연도	2004
주요 재료	플라스틱, 아크릴
사진	디자이너 제공

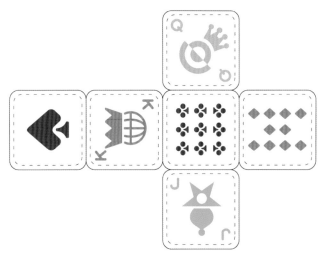

PANTONE 165 C
PANTONE 306 C
PANTONE Violet C
PANTONE 383 C

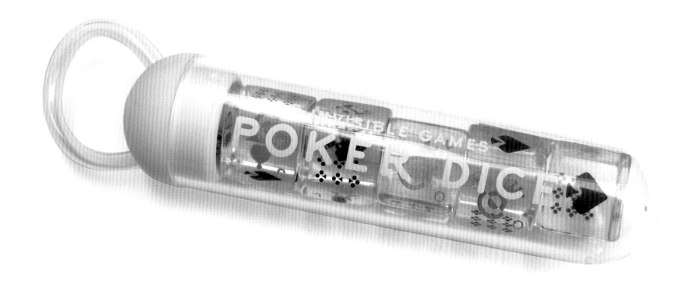

Fisherman

피셔맨 물이 스며들지 않게 막아주는 것이 고무장화의 주요 기능이라는 것은 누구나 아는 사실이다. 그런데 그것 말고도 흔히 알려져 있지 않은 장점이 많다. 피셔맨 부츠는 환경 폐기물, 생물학적 위험 요소, 자연 재해, 화학적 위험이나 전기 관련 위험 등으로부터 착용자를 보호해준다. 패키지

자체가 미니 거치대처럼 디자인되어 있어 시선을 끈다. 피셔맨 부츠가 물에 잠겨 있는 사진을 보면 소비자들이 다양한 보호 기능에 관심이 갈 수밖에 없다.

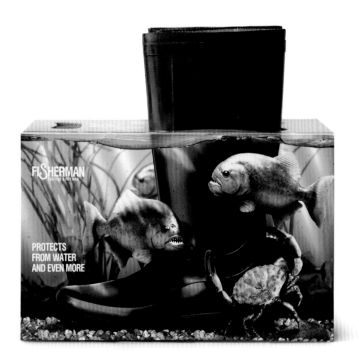

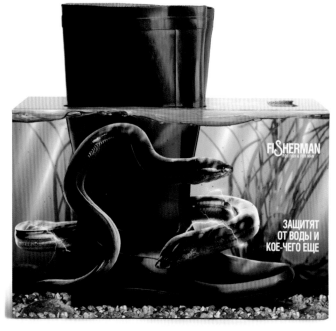

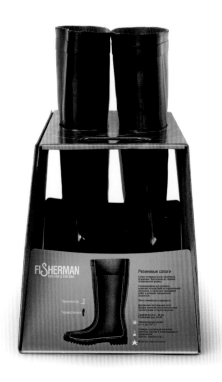

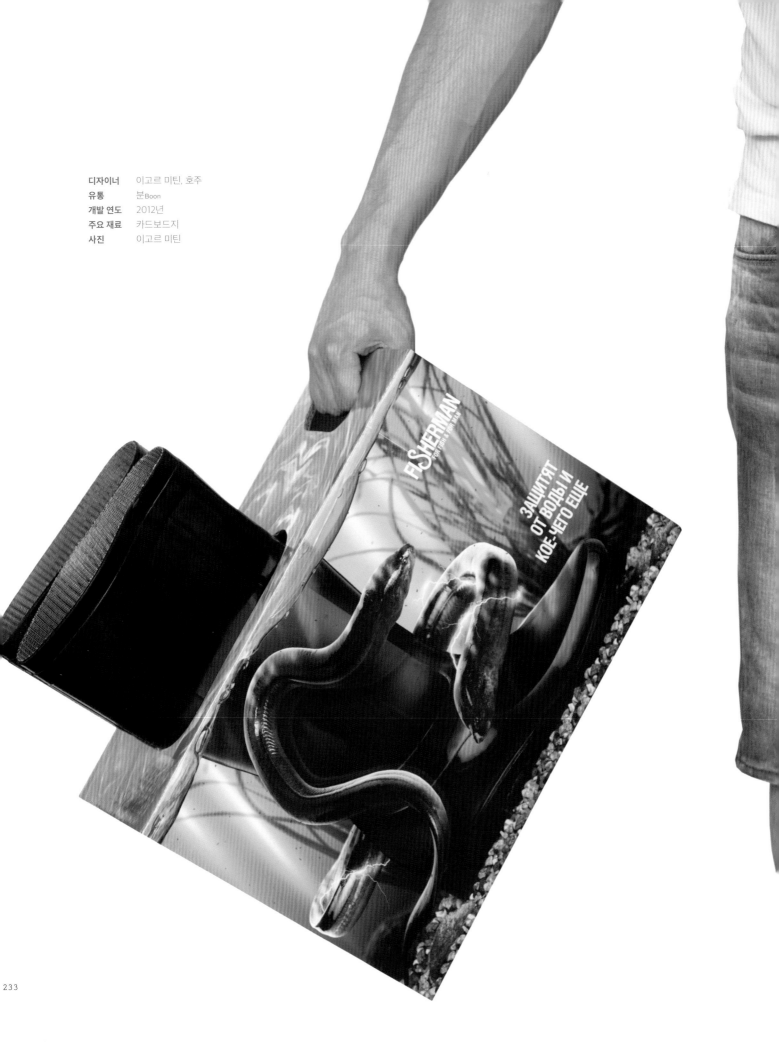

디자이너	이고르 미틴, 호주
유통	분Boon
개발 연도	2012년
주요 재료	카드보드지
사진	이고르 미틴

The Playship

플레이십　단순한 패키지가 아니라 장난감과 배낭의 역할을 겸하는 패키지이다. 이런 복합적인 용도가 제품을 여기저기 휴대하고 다니면서 일상생활 중에 사용할 수 있게 하였고 덕분에 다양한 곳에서 상품을 발견할 수 있게 되었다. 양쪽에 달린 날개 덕분에 제품을 차곡차곡 쌓아 놓을 수 있어서 보관하기도 쉽다. 제품 디자인에 다양한 색이 사용되어 매력을 느끼는 소비자층이 매우 넓다.

디자이너　페드루 마샤두Pedro Machado, 포르투갈
유통　견본
개발 연도　2011년
주요 재료　바이오 플라스틱
사진　디자이너 제공

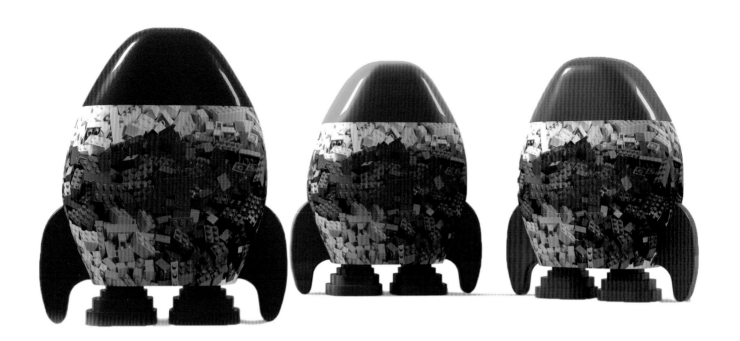

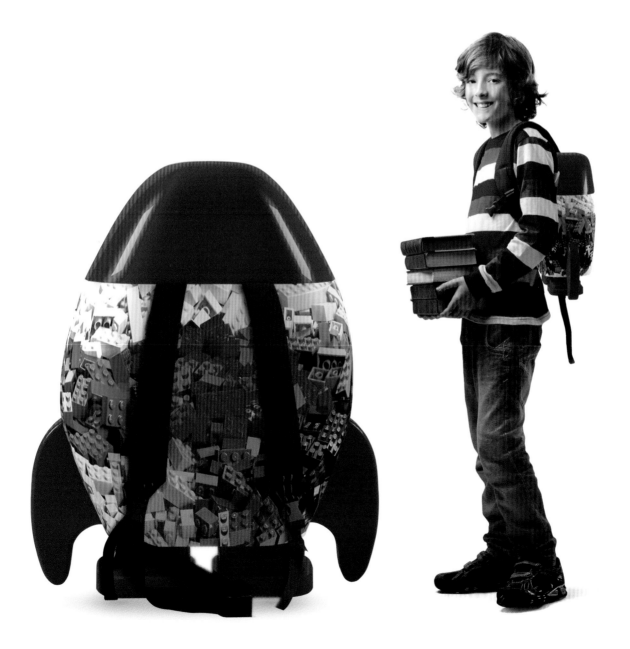

Adizero F50
Limited Edition Box

아디제로 F50 한정판 박스 신제품 축구화 아디제로 F50의 출시를 앞두고 유명인사와 엄선된 기자단, 영향력 있는 블로거들에게 보낼 VIP 증정용 한정판 케이스 120개를 만들었다. 서서히 단계적으로 내용물을 발견하면서 느끼게 될 기쁨을 극대화하기 위해 상자 개봉 과정을 최대한 감각적이면서 호감이 가도록 디자인했다. 먼저, 받는 사람의 이름이 적힌 축구화 한 짝이 마치 보석처럼 디스플레이되어 있다. 패키지 안에 숨겨놓은 자석이 투명 손 역할을 하며 축구화를 단단히 고정시킨다. 모서리에 자체 발광 조명을 갖춘 투명 아크릴 수지 퍼스펙스로 만들어진 뚜껑을 밀어 올리면 포일을 입혀 반짝반짝 윤이 나는 내부 상자가 나타난다. 받는 사람의 이름이 적힌 F50 축구 유니폼 아래, 폼시트가 파인 부분에 마이코치miCoach(아디다스가 개발한 음성 코칭 개인 트레이닝 시스템-옮긴이) 기기가 들어 있다. 그 아래 숨은 공간을 열면 나머지 축구화가 보인다.

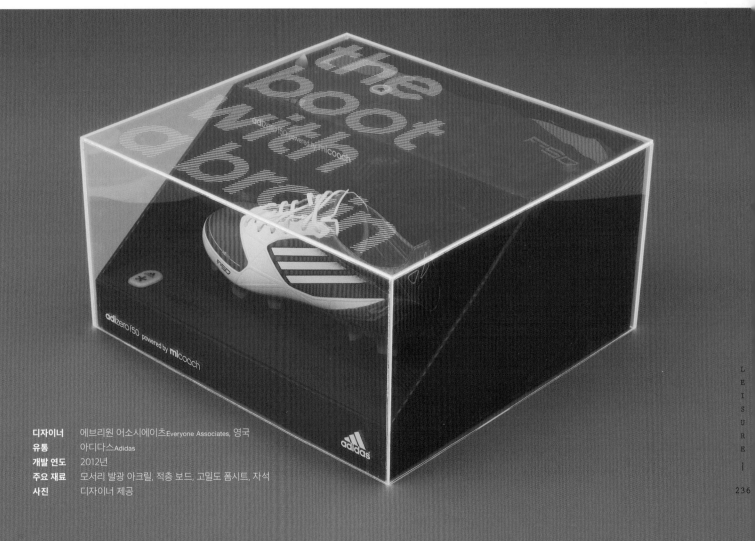

디자이너	에브리원 어소시에이츠Everyone Associates, 영국
유통	아디다스Adidas
개발 연도	2012년
주요 재료	모서리 발광 아크릴, 적층 보드, 고밀도 폼시트, 자석
사진	디자이너 제공

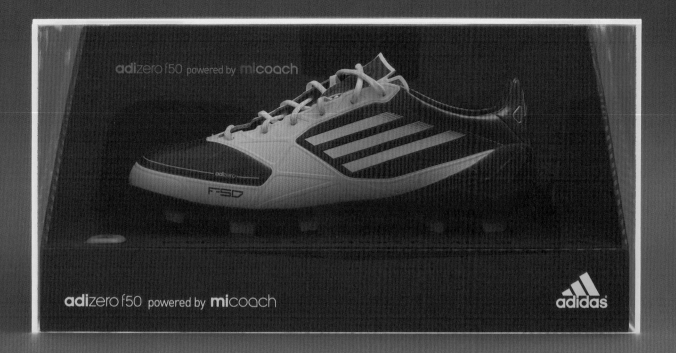

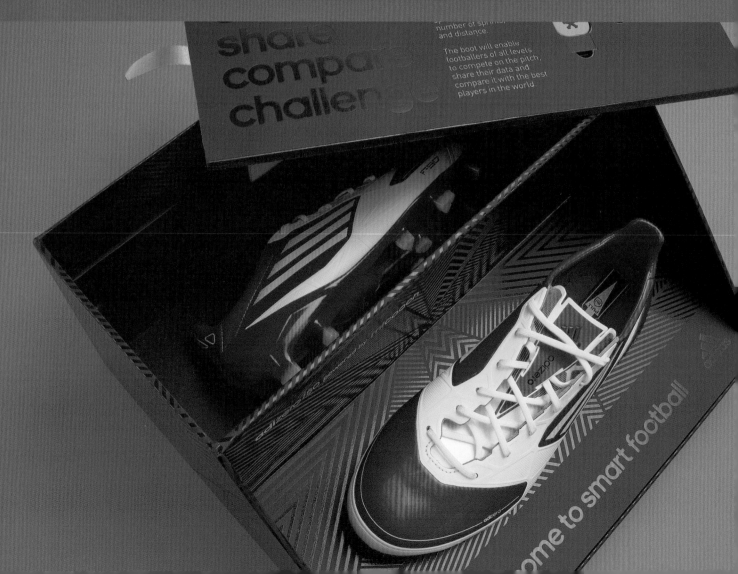

디자이너 찾기

인스파이어링 **패키지 디자인**

초판 인쇄	2014년 12월 2일
초판 발행	2014년 12월 12일
지은이	크리스 판 우펠렌
옮긴이	이회수
발행인	안창근
마케팅	민경조
기획·편집	안성희
디자인	studio a:b
펴낸곳	고려문화사
출판등록	2013년 10월 11일 제2013-000297호
주소	서울특별시 마포구 동교로18길 10, 201 (서교동)
전화	02 996 0715~6
팩스	02 996 0718
homepage	www.koryobook.co.kr
e-mail	koryo81@hanmail.net
ISBN	979-11-951325-4-6 93600

PACKAGING DESIGN

* 잘못된 책은 구입처에서 바꿔 드립니다.
* **아트인북**은 고려문화사의 예술 도서 브랜드입니다.